제주를
품다
예술을
낳다

제주를 품다 예술을 낳다

초판 1쇄 발행 2016년 7월 7일

지 은 이 고미
기 획 샨티
디 자 인 책은우주다

펴 낸 곳 대숲바람
펴 낸 이 박효열

출판등록 2002년 5월 10일 제 105-16-74448
주 소 제주시 도두봉 6길 9-1(도두일동)
전 화 02-418-0308
팩 스 02-418-0312
메 일 dsbaram@naver.com

ISBN 978-89-94468-08-2 (03600)

이 도서의 국립중앙도서관 출판예정도서목록(CIP)은 서지정보유통지원시스템 홈페이지(http://seoji.nl.go.kr)와 국가자료공동목록시스템
(http://www.nl.go.kr/kolisnet)에서 이용하실 수 있습니다.(CIP제어번호: CIP2016010902)

제주를 품다

제주도 예술가 15인의
이야기

예술을 낳다

고 미 지음

대숲
바람

예술가들의 프리즘으로
들여다본 제주

2011년 봄과 여름 사이였던 것 같다. 제주 올레 붐과 각종 개발 바람에 제주에 대한 관심이 뜨거워지던 무렵, 문화부 기자인 내게 질문 하나가 던져졌다. 제주가 왜 경제적 논리로만 개발되고 있는지, 정체성을 담보한 문화적 논의에는 왜 관심이 없는지, '정말 이래도 괜찮은지'를 진지하게 물어왔다. 2009년 입사 후 두 번째로 '문화부' 명함을 받은 이래 가장 도전적인 질문이었다. 20년 기자 생활 중 '두 번'이 무슨 의미냐 싶겠지만 기자 경력 전체를 놓고 보면 크다. 처음 신문사에 입사하자마자 문화부에 배정받고 6년 가까이 자리를 지켰다. 두 번째까지 다시 5~6년이 걸렸다. 그만큼 신참 문화부 기자 때는 한없이 신기하고 대단해 보였던 것들과의 거리가 가까워졌다. 보이는 대로 스펀지처럼 받아들이기만 하던 처음과 달리 정치·경제·사회·교육부 등을 두루두루 돌며 일종의 정화 장치 같은 것이 만들어졌다.

문화 예술이라는 것은 TV 방송물처럼 아무런 여과없이 주는 대로 받아들이는 것이 아니다. 적어도 제주에서 문화예술은 어떤 의미인지, 작가는 과연 어떤 의도로 작업을 했고 또 세상에 어떤 목소리로 소통하고 싶어 하는지, 그런 것들이 또 제주에 어떤 의미가 되는지 하는 것들이 신경 쓰이기 시작했다. 그래서 많이 듣는 것만큼 많이 물었다. 시간과 수고를 들여야 했던 과정들이 통했던 때문일까.

출판사로부터 묵직한 질문과 함께 제주 문화 예술 이야기를 써보지 않겠냐는 권유를 받았다. 쉽지 않은 때였다. 대학원에 다니고 있었고, 한때 6명이 맡았던 문화 영역을 2명이 소화하는 상황이었다. 몇 번의 러브콜과 완곡한 거절이 반복됐지만 긴 고민을 끝낼 수 있었던 것은 하나, '제주'를 제대로 알게 해야 하지 않겠냐는 공감이었다. 적어도 인터넷에 떠도는 흔한 풍경만이 아니라, 제주에서의 시간을 의미 있게 하는 문화적 동기를 제주 작가를 통해 전달해주자는 욕심 같은 것도 발동했다. 그것이 제주에서 활동하는 작가들에게 더 가까이 다가가 탐색하는 이유가 됐다. 무엇보다도 특정한 한 분야가 아니라 제주 옹기부터 회화, 설치, 판화, 영화, 조각, 사진 등 다방면에서 활동하는 작가들을 만날 수 있었으니 스스로에게도 행운이었다.

제주는 신화를 만들고 만들어내는 섬이다. 그 과정은 어떤 특별한 것이아니라 사람들이 살아가는 데서 빚어졌다. 그것을 옮겨내고 형상화하는 것 중 하나가 예술이다. 그럼에도 불구하고 제주 예술가들에 대한 평가는 인색하기 짝이 없었다. 섬을 예술적 화두로 삼은 예술가들의 프리즘으로 들여

다본 제주는 지금껏 우리가 알고 있는 것 이상의 이야기를 한다. '맛집'이며 '가볼 만한 곳'이란 타이틀을 단 무수히 많은 정보들에서는 찾을 수 없는 것들, 즉 제주의 정체성을 오롯하게 보여준다.

사실 시작은 거창했지만 과정은 쉽지 않았다. 생각보다 많은 작가들이 묵묵히 제주를 만들고 있었고, 각각의 개성이 뚜렷하다 보니 작가들을 선정하는 작업이 쉽지 않았다.

그 과정에 경제부로 자리를 옮겼고 '문화부'에서 몸에 밴 거리감을 익숙하게 유지하는 작업까지 보태지면서 점점 시간만 흘러갔다. 변명 같지만 '조금만 더'라는 욕심도 보태졌다. 스스로 모자란 것은 잘 보이지 않는 법이다. 어떻게 보면 '토렴'의 과정이었다. 15명의 작가를 만나고 또 작품을 보고, 다시 만나서 달라진 점을 찾고, 살아가는 얘기를 하고… 어찌 보면 그저 살아가는 모습이지만 그 모든 것들이 따뜻한 국물을 부었다 따랐다 하며 재료를 꼼꼼히 데우고 맛이 배어들게 하는 수고였을 거라 생각한다.

처음, 내가 할 수 있는 일이라 행복하다는 가벼운 마음으로 시작한 일은 한 해를 지나 두 해, 다시 또 한 해 그렇게 달력을 다섯 번 바꾸는 긴 여정이 됐다. 오래 걸리기는 했지만 '예술가'들과의 거리가 좁혀진 덕에 작가들 특유의 사람 냄새까지 구분할 수 있을 만큼 가까워졌다. 바람이 흐르고, 햇살을 공유하고, 물과 양분을 나누고. 그렇게 나무를 자라게 하는 간격처럼 기대고 기댈 수 있는 거리감 때문에 충분하지 못하다고 생각되는 부분이 있을

지 모른다. 하지만 그 역시 각자의 입맛에 맞춰 적당히 간을 하고 필요하면 원하는 반찬을 곁들여 즐기는 방법이 있다. 어쩌면 산다는 것이 그런 일이 아닐까. 오늘 이만큼밖에 못 갔다고 생각하면 한없이 실망스럽겠지만, '오늘 이만큼 걸었다'는 것은 내일 걷는 길이 그만큼 가볍고 편해진다는 의미이기도 하다.

어렵게 시간을 내어 인터뷰에 응해주고 몇 번의 수정 작업 속에 같은 대답을 몇 번이나 하면서도 마지막까지 문맥상의 미묘한 어감에 대한 지적과 작품에 대한 세세한 설명을 아끼지 않아 준 15명 작가 분들께 진심으로 감사의 마음을 전한다.

그리고 오랜 시간 '반쪽' 역할밖에 못했던 엄마를 도와 인터뷰며 전시 현장을 동행해준 소중한 아들 제연과 늘 든든한 지원군으로 당당할 수 있는 힘이 되어준 친정엄마 김동욱 여사, 쓴소리를 아끼지 않으며 카페인 역할을 해준 여동생 부부, 때로는 보호자로 때로는 응원군으로 맹활약한 남동생 등 가족 모두에게 감사한다.

차례

"옛 방식 그대로라고 하더라도

현재 쓰임이 없다면 의미가 없죠.

가능한 당장 쓸 수 있어야

진짜 옹기라고 생각합니다.

애써 구해놓고 장식품으로 보기만 한다면

그때부터는 옹기가 아닌 거죠.

옹기는 원래 우리 어머니들이

애용하던 생활 도구예요.

귀한 것이라 대를 물리기도 했고

행여 깨뜨릴까 애지중지 다뤘죠.

쓰면서 '좋다'를 느껴야지 보면서 '괜찮다' 하는 것은

옹기에 대한 예의가 아니에요."

질박한
묵묵함을
지닌

강승철

제주
옹기의
재해석

강승철

KANG SEUNG CHUL

1972년 제주에서 태어났다. 홍익대 산업미술대학원을 졸업했다. LG문
화센터 도예교실과 제주관광대에서 가르쳤다. 1999~2012년 제주옹기디자인협회전, 2001~2003
년 강승철·정미선 해피데이 소품전, 2002~20013년 제주도예가회전 등 다수의 그룹전에 참가했
다. 2013년 일본 오사카에서 '숨쉬는 제주 옹기, 바다를 건너다'와 2014년 제주 노리갤러리에서
'흙과 불–강승철'전 전시회를 열었다. 2007년 제주도미술대전 공예 부문 대상을 비롯하여 2000
년 서울평화미술대전 도예 부문 대상과 2004년 제1회 토야 테이블웨어 공모전에서 금상을, 2010
년 울산 세계옹기문화 엑스포 공모전에서 입선을 했다. 현재는 제주미협, 제주도예가회, 제주옹
기디자인협회 회원으로 활동하며 담화헌 대표로 있다.

• "당신의 옹기를 들으러 왔습니다." 별스러우면서도
느닷없는 질문에 작가는 사람 좋게 웃었다. 잘왔다며 내민 것이 옹기였다.

13

괜찮겠냐는 물음에도 옹기를 내민다. "그래도 작품인데…" 머뭇머뭇 옹기를 손에 쥐는 모습을 가만히 쳐다보던 작가가 묻는다.

"어때요?"

"좋은데요."

"그게 옹기에요."

마뜩한 표정이 남는다.

"제주에서 옹기는 생활에 요긴한 용기였어요. 쓰면서 좋다 느껴야지, 보면서 괜찮다 하는 건 제주 옹기가 아니죠. 집집마다 안 쓰는 것 없이 제 역할을 하던 것인데요. 그런 것들을 비운 채로 둔다는 건 옹기 자체를 무시하는 거라 생각합니다. 그때부터는 옹기가 아니라 그냥 '작품'이라고 봐야죠."

꾸밈도 꼼수도 없는
제주 옹기에의 끌림

● 가마 앞에 섰다. 뜨거운 열기가 주변의 것들을 거침없이 밀어낸다. 불이 흙을 담금질하는 기세는 눈에는 보이지 않으나 가까이 다가갈 수 없는 기운으로 몸을 움츠러들게 한다. 무섭게 덤벼드는 불꽃 앞에 초연한 것들은 조심스레 가슴속 숨겨뒀던 색을 꺼낸다. 스스로 단단해진 것들에서 돋을볕 같은 적색이 우러난다. 뜨겁게 달아올랐던 기억을 슬그머니 내려놓는 사이, 어디에 가져다 놓아도 불편하지 않을 만큼 질박해진다. 달항아리 같은 날렵한 선이나 청자의 은근한 색감 따위는 애초부터 없었다. 하지만 '감탄'이란 이름으로 바꾼 체질은 질펀한 대지의 느낌으로 세상의 것들을 품는다. 땅의 색에 가까워지는 만큼 눈에 보이지는 않지만 세상을 향해 열어놓은 삶의 숨구멍이 열렸다 닫혔다 한다.

자연 안에서 저절로 만들어지는 질박한 묵묵함은 '미美'라는 한 글자로는 다 채우기 어려운 깊음이 있다. '제주 옹기'다. 검정에 가까운 갈색의 것들은 손때를 타야 윤이 난다. 착시 같은 붉은 기운은 탁하고 투박하다. 두텁고 완만한 곡선 어디에도 관능적이거나 날렵하다는 느낌을 찾을 수 없다. 한라산이 한참 활동을 하던 시기 점성 높은 용암 줄기가 세월과 함께 흙이 되고 다시 열을 만나 옹기가 되는 자연 윤회 안에서 점점 더 거칠어진다. 그래서 가슴에 밟힌다.

작가 역시 그런 것들에 매료됐음을 털어놨다. 한창 나이 때 '돈이 되는

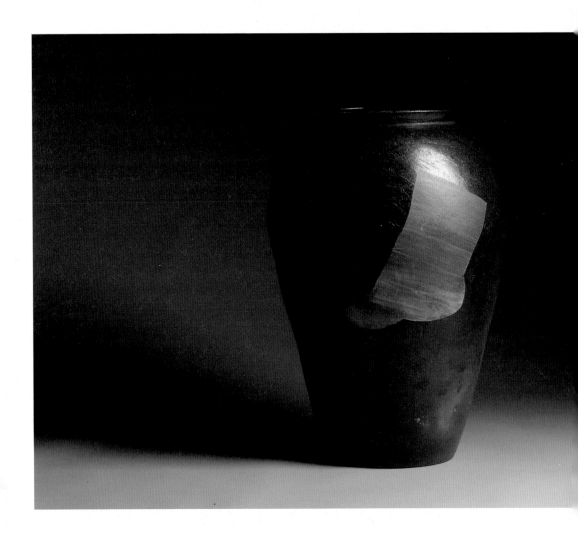

옹기, 흙의 기억으로부터(2013)

것들'의 유혹을 쫓아 달렸지만 끊임없이 '뒤통수'를 쳤다. 몸에 맞지 않는 옷을 입은 것 같은 불편함은 새로운 출구를 갈망했다. 그때 제주 옹기가 눈에 들어왔다. 살아 있음을 외쳐대는 제주 흙으로 만들어진 제주 옹기는 꾸밈도 꼼수도 없이 진솔했다. 이런 면이 강한 흡인력으로 작용하여 작가를 끌어당겼다.

자신만의 조형언어를 찾기 위해 제주에서 대구, 서울, 이천, 부여를 떠돌아다녔던 그는 '제주의 흙'에 발을 내렸다. 그동안 씨름했던 기름 가마도 장작 가마로 바꿨다.

"다들 뭐하는 짓이냐고 했죠. 남들은 밖으로 나가려고 애를 쓰는데 뭐하러 섬으로 돌아오는 거냐? 훨씬 먼저 시작한 사람들이 많아 틈을 찾기 어려운 작업을 굳이 해야 할 이유는 뭐냐? 누구는 말리고 누구는 충고하고. 그중에는 잘했다는 사람도 있었어요. 사실 주변 소리는 들리지 않았어요. 하고 싶은 게 있으니 그냥 해야 했죠."

제주 옹기의 기원은 생각보다 한참을 거슬러 간다. 제주시 한경면 고산리 유적들에서 고산리식 원시 무문無紋 토기와 융기문隆起紋 토기가 발굴되면서 신석기 이래 많은 토기와 옹기가 만들어졌을 것이라 추측되고 있다. 섬에 사람이 살았던 만큼 나이를 먹은 셈이다. 그런 것이 어느 순간 사라져 갔다.

1970년대 초에는 전남 강진에서 흙부터 다른 옹기가 들어왔다. 추자도에 옹기를 팔러 길을 나섰던 배 하나가 풍랑을 만나 제주도로 표류를 해오면서 '강진 옹기'라는 신문물이 제주로 들어와 제주 사람들의 호응을 얻었다.

그것도 잠시, 플라스틱이며 스테인리스 그릇 같은 것이 보편화되면서

'옹기'는 설 자리를 잃었다. 그렇게 옹기장이의 맥이 끊기고 잊힌다 했다. 아니 했었다. 십수 년 전 지역 예술가들을 중심으로 제주 옹기를 살려야 한다는 움직임이 시작됐다. 도시화에 밀려 허물어진 가마터를 복원하고 흙을 찾았다. 그렇게 다시 세상에 나온 옹기는 다른 느낌의 옹기였다. 예전과 꼭 같아야 하는 것은 아니지만 어딘지 맛이 달라졌다. 사람들의 손을 타지 않은 때문이다. 물론 공정 과정에서 체온이 보태지기는 하지만 결국 옹기는 손때가 묻어야 한다. 작가는 그렇게 생각했다.

"옹기는 가만히 모셔놓는 것이 아니라 쓰고 닳으면서 사람과 같이 나이를 먹는 것입니다. 삶 속에서 저절로 번들번들 빛을 먹지요. 그런 자연스러움은 외면하면서 전통의 재현이라거나 과거와 현재의 공존, 지난 것들에 대한 재해석 같은 설명을 보태가며 진열하는 것이 무슨 의미가 있겠어요?"

'제주다움'의 자료화

● 작가는 그런 가운데서도 '정통'의 중요성을 붙들었
다. 옹기를 알기 위해 할 수 있는 수단과 방법을 다 동원했지만 늘 모자랐다.
"먼저 옹기를 연구하신 분들이 많아서 어렵지 않을 거라 안이하게 생각하기
도 했었죠. 부지런히 따라다니고 연구 모임이 있다면 한 번도 빠지지 않았
어요. 그래도 모자란 거예요. 각자 자신들만의 영역에 집중하느라 답보다는
채워넣어야 할 질문이 늘었죠. 쉽게 얻겠다 생각하지는 않았지만 굳이 빙빙
돌며 답을 피할 필요는 없겠다 싶어서 직접 자료를 수집하기 시작했죠. 목
마른 사람이 우물을 파는 심정으로 정신없이 돌아다녔어요. 급했죠. 알고 싶
은 것도 많았고, 혹시 나처럼 옹기에 대해 알고 싶은 사람이 있다면 어떻게
했을까 싶기도 하고…"

작가는 자료화 작업에 집중하기 시작했다. 직접 옹기를 만든 적이 있다
거나 관련된 정보를 알고 있다는 말만 들으면 일단 필기도구와 녹음기부터
챙겼다. 가마는 '굴'이라 하고, 항아리는 '통개'라 했던 이름의 연원을 비롯
하여 일반적인 식기류, 바다에서 사용되는 어로구, 연적과 벼루 등 문방구
류, 한약 도구인 뜸단지에 이르기까지, 캐면 캘수록 옹기에 대한 궁금증이
증폭했다. 그릇을 구울 때 불의 온도가 대략 섭씨 1200도 내외로 표면에 자
연적인 유약 발색을 유도하는 노랑굴이며, 불의 온도가 섭씨 900도 내외로
연기를 품어 그릇 자체에 검은색을 띠게 하는 검은굴이며, 작가의 데이터베

이스에는 자료가 차곡차곡 쌓이기 시작했다. 흔히 허벅이라 부르는 물 긷는 용기에서부터 떡을 안치는 시리, 전통술을 빚는 고소리, 요강, 펭 같은 전통 옹기를 만나며 가슴이 설레기 시작한 것도 이때부터였다.

"처음엔 지금 가마터가 남아 있는 곳만 봤더랬죠. 구억리에 제주도 지정 기념물로 등록된 굴옹기 굽는 가마 중 2곳이 있어요. 자료를 조사하다 보니 구억리는 현재 '남아 있다'는 사실이 중요한 곳이고, 정작 잃어버린 곳이 많다는 것을 알게 됐죠. 옹기를 굽기 위해서는 물과 흙, 완만한 비탈이 필요한데 이중 두 가지는 집성촌을 이루는 요소와도 겹쳐요. 그렇게 본다면 도심 중 이전 중심지였던 곳들에는 가마터가 있었다는 결론이 나오죠."

작가의 눈이 반짝인다. 그럴 때면 어김없이 질문이 따라온다. 아니나 다를까 작가는 "어디에 있었을 것 같냐"고 물었다. 우물우물 머리와 입이 따로 논다. 작가는 몇 군데를 지목했다. "그저 추측하는 것이 아니라 옹기를 구웠다는 채록 자료도 있어요. 특정한 한 곳이 아니라는 말이죠. 그것을 인정받기 위한 작업을 하고 있어요."

그는 제주 안에서 모든 것을 찾고 있었다. 제주에서만 찾을 수 있는 암반 사이 퇴적된 흙을 그냥 덥석 쥐고 '살아 있다'는 느낌을 확인하는 '흙 만지기'에서부터 전통 가마와 같은 온도로 소성燒成하는 가마도 만들었다. 일종의 섬과 소통하는 의식이다. 생각대로 처음부터 옹기와 예술은 어울리지 않았다. 도예의 한 부분으로 우겨넣기는 하지만 섬 마냥 비와 바람에, 또 파도에 치이며 울퉁불퉁한 개성을 감추려 하지 않는 것들에 반짝이는 옷을 입히고 나서 '멋스럽다'고 말할 수는 없는 일이다. 그럴 거면 차라리 원래 용도를 살리는 것이 더 맞다고 생각했다. 머리가 아닌 등에 지기 편했고, 식품류

옹기, 흙의 기억으로부터(2013)

를 저장하는 데 더없이 적합했고, 슬쩍 금이 가고 살짝 이가 빠져도 원래 그랬던 것처럼 티가 나지 않는, 그리고 생각하는 것은 뭐든 담아 넣을 수 있어 요긴했다. 그래서 더 눈이 가고 정겨웠다. 그 맛이 옹기의 매력이 아닐까. 애초부터 옹기는 필요하면 그때그때 만들어 쓰는 생활 도구였기 때문에 질감과 색깔 같은 것은 그다지 중시되지 않았다. 옹기를 원형 그대로 살리는 작업은 그래서 당연히 밟아야 할 수순이었다.

생활 도구로서의 옹기가 꼭 필요할 때 외엔 자신을 함부로 허락하지 않았듯이, 작가의 손끝에서 빚어진 옹기들 역시 함부로 손댈 수가 없다.

마당 한켠에 우두커니 자리를 지키게 하는 것은 옹기의 숨통을 쥐어짜는 일이다. 생활 도구였을 때부터 그랬던 것처럼 작가의 손끝에서 빚어진 옹기도 생활에 요긴한 것들로 차곡차곡 안을 채우며 '삶'이란 이름으로 다가간다. 숨을 들이고 내쉬는 동안 저절로 축적된 기억은 하나의 역사다. 하나하나 역사를 품은 것들은 쓰임을 찾아서야 비로소 이름을 허락한다.

담화헌 그릇 카페

● 제주 옹기의 쓰임새는 절박한 색감과 불길이 만들어 낸 무늬만큼 다양했다. 좁은 주둥이로 허락된 만큼의 물을 채워 넣으면 허벅이 됐고, 주둥이 넓은 옹기에 멜젓을 담으면 '멜첫단지'가 됐고, 불룩한 배를 들이미는 옹기에 간장을 담으면 장펭이 되었다.

"다 생각하기 나름이더라고요. 제주 흙이 도기를 굽기에는 적합하지 않을지 몰라도 생활에 필요한 것들을 만드는 데는 전혀 모자라지 않아요. 오히려 습하고 바람 많은 지역 특성에는 제격이었죠. 가마터에 집중하지 않으니까 그동안 보이지 않았던 것이 보이기 시작했어요. 가마가 있어서 옹기를 만들었던 것이 아니라 흙과 물, 사람이 있으면 가마를 짓고 옹기를 구웠다는 거죠. 비슷해 보이지만 분명히 다른 것이 있어요. 옹기를 주연으로 할 것인지, 아니면 조연으로 할 것인지의 차이죠. 이왕 주연으로 인정을 할 거라면 그 역할에 충실해져야 가장 맞는 것 같았어요."

'풍토'라는 것이 눈에 보일 리 만무하다. 풍토를 만드는 흙이, 다른 것들과 달리 한때 원없이 달궈졌던 기억을 가지고 있는데다 '염분'이란 것을 품고 있는, 가마 안에서 재와 버무려지며 세상에 없는 광光을 입는다.

작가는 그런 것들로 세상과 교감하기를 원했다. 혼자서는 힘든 작업도 늘 동반자이자 경쟁자인 아내 정미선 작가와 함께여서 가능했다. '담화헌'이라는 자신의 공간을 열고 지역과 연계한 프로그램을 운영하는 것도 같은 맥락

담화헌 그릇 카페

이다.

　미술평론가 박남희는 이런 말을 했다. "강승철에게는 '헤아림'이 있다." 솔직히 처음에는 그 의미를 반신반의했다. 하지만 처음 흙을 손에 쥐었던 순간부터 지금껏 그는 도예 작업에서 가장 근원적인 문제인 질료나 기법에 대한 실험을 멈춘 적이 없다. 그에게 옹기는 쓰임이 있는 도구器지만 만약 그렇지 않다 하더라도 쓰임을 찾는 노력을 아끼지 않는다. 전통석인 옹기의 제작 태도만으로 모자람을 느끼면 회화 혹은 판화, 설치에 이르기까지 새로운 시도를 두려워하지도 않는다.

　제주라는 배경 역시 작가의 작업을 형성하는 힘이 됐다. 그중 하나가 모든 질료의 조건이 되는 제주의 흙이다. 흙의 성분이 지역마다 다르다는 상식적인 조건을 감안해 보더라도 그는 토질에 맞는 반죽과 소성 및 유약의 실험을 해야만 했다. 그 과정을 통해 처음엔 투박하고 거칠었던 것들이 단단해지면서 또 유연해졌다. 탄탄한 구조와 안정된 평면감을 얻으며 특유의 조형언어가 됐다. '쓰임을 갖는 기器'다.

　그는 지역 내에서뿐만 아니라 옹기를 찾는 사람들에게 그 의미를 전하는 데 열중한다. 누군가는 '왜'를 묻지만 작가는 이런 과정이 반드시 필요하다고 말한다. 전통에 대한 주변의 지적에 초월할 수 있는 것도 그 과정에서 찾았다. 작가가 사용하는 가마는 '굴'이 아니다. 하지만 가능한 굴과 같은 구조에 온도를 유지한다. "옛 방식 그대로라고 하더라도 현재 쓰임이 없다면 의미가 없죠. 가능한 당장 쓸 수 있어야 진짜 옹기라고 생각합니다. 애써 구해놓고 장식품으로 보기만 한다면 그때부터는 옹기가 아닌 거죠. 옹기는 원래 우리 어머니들이 애용하던 생활 도구예요. 귀한 것이라 대를 물리기도

했고, 행여 깨뜨릴까 애지중지 다뤘죠. 쓰면서 '좋다'를 느껴야지 보면서 '괜찮다' 하는 것은 옹기에 대한 예의가 아니에요."

강 작가가 담화헌에서 의욕적으로 꾸렸던 레지던시 프로그램은 그의 그런 생각을 확인하는 장이다. 2011년 캐나다 출신의 도예가이자 교수인 알란 라코벳스키와 미국 출신의 도예 강사 데이비드 크린들은 제주 옹기와 더불어 장작 가마로 작품을 만드는 신선한 체험에 가슴을 떨었다.

일본의 젊은 도예가가 담화헌 레지던시에 참가해 옹기의 생활용품으로의 회귀를 극찬한 적도 있다. 코에이 아키라라는 이 젊은 작가는 변화에 급급한 일본 도예의 흐름을 비판하는 동시에 진화를 시도하는 것으로 국내·외에 알려져 있다. 일본의 유명 도예가 아버지 밑에서 자랐지만 대를 잇는 것을 거부했다는 그는 '좋은'이란 수식어를 단 흙과 나무, 물 등에 정성을 들이는 대신 모든 '흙'에 도기가 될 기회를 줬다. 담화헌에서 지내는 몇 개월 동안 발을 멈춘 곳 바로 주변 흙을 파내어 도기를 구워냈다.

"여기저기서 불쑥 흙을 퍼와서는 굽겠다는 거예요. 처음엔 놀랐죠. 뭐 하자는 건지. 혹시 작가 선정을 잘못한 것이 아닌가 하는 의구심도 들었어요. 흙을 알기 위해 직접 농사도 지어보고 물을 찾아다니기도 하고 아버지의 그늘을 일부러 벗어 던지고 나선 길은 분명히 이유가 있었죠."

처음엔 별스러워 보였던 행동들이 그가 내놓은 완성품들 앞에서 저절로 납득이 되었다. 그는 "작업의 답 중 하나를 찾은 듯했다"고 회상했다. "흔히 썼던 생활 도구를 일부러 좋은 흙을 구해가며 만들었다는 것은 어불성설인 거죠. 주변에서 가까이 쓰는 것일수록 그 재료가 친숙하고 익숙하잖아요. 제주에서 좋은 흙은 특정한 지역에서 구할 수 있는 것이 아니라 주변에 지천

인 것이어야 맞다고 생각하니 그동안의 고민이 풀리는 것 같았어요. 여기저기서 옹기를 구웠다는 얘기가 있더라가 아니라, 그곳의 흙으로 옹기를 구워보면 되는 거였죠. 일단 해보고 아니면 또다시 해보고, 그게 뭐 그리 어렵다고 고민하고 망설이고 했는지… 일본 작가의 무모하리만치 겁없는 도전은 사실 충분히 의미가 있었던 셈이었어요."

그는 현실 속에서 옹기의 기능을 구현해 보기 위해 여러 가지 시도를 했다. 어느 한 해는 나이와 국경을 초월한 사람들과 부대끼며 옹기의 역할을 찾아냈고, 또 다른 한 해는 옹기에 직접 술을 빚고 음식을 만들어 먹는 프로그램으로 바빴다. 단순히 해보는 것이 아니라 제주 음식 문화와 연결해 많은 사람들과 생각을 주고받았다. 거창하게 뭔가 이름을 걸고 학술 조사 같은 것을 진행한 것은 아니지만 제주 옹기에 담겼을 때 제대로 맛을 내는 음식의 비밀에 대해서는 이루 말할 수 없을 정도로 많은 것을 공유하게 되었다.

"그냥 이런 느낌이 좋아서… 하고 싶은 것은 많죠. 제주 옹기의 특성을 알면서 수도권 백화점이나 유명 식당에서 제작 의뢰가 오기도 해요. 남은 시간은 고스란히 하고 싶은 일에 쓴다."

제주 옹기가 그랬던 것처럼 작가의 고민 역시 쓰임에 있다. 제주 옹기 작가라는 이름은 아직 부끄럽다. 제주 옹기를 주제로 몇 차례 개인전을 열었지만 아직 부끄러운 것이 많다며 손사래다.

박남희 미술평론가는 그가 최근 집중하고 있는 '검은 옹기'에 대해 "일종의 제2 학습기를 거쳤다"고 평가했다. 철분이 많은 진흙은 작가의 신뢰와 더불어 검은 열기를 품는다. 그 안에 사람들의 삶과 시간의 흐름을 담아냈다.

그의 작업은 제주 옹기를 통해 섬과 사람들의 기억과 경험을 아우르는

옹기 - 흙의 기억으로부터(2013)

문화 원형을 복원하는 일이기도 하다. 생각 없이 같은 모양을 툭툭 찍어내어 인간미라곤 도통 찾아볼 수 없는 복제의 시대다. 그래서 허한다. 가슴팍 깊숙이 손맛 제대로 든 옹기의 나듦을.

<div align="center">그리고</div>

제주 옹기를 위해서라면 거침없을 것 같았지만 현실은 그리 녹록치 않다. 슬쩍 술기운을 빌려 술술 풀어내는 이야기는, 바로 전날까지 술잔으로 썼던 옹기까지 챙겨 떠난 일본 작가의 전시에 대한 경비 부담으로 옮겨진다. "일단 모아봐야죠. 처음 담화헌의 문을 열었을 때도 그랬고 지금도 그렇고 돈을 보고 하는 일이면 못했죠."

제주시 해안동 4번지에 위치한 도예 전문 공간인 담화헌 오픈 스튜디오는 몇 년 전부터 '담화헌 그릇가게 & 카페'로 이름을 바꿨다. 직접 빚은 옹기를 공유하는 공간이다. 도기 굽는 카페로 입소문도 났다. '담화헌 마르셰'라는 예술 문화 장터도 꾸리고 있다. 사람의 드나듦을 통해 자신이 생각하는 '옹기'의 완성도를 채우고 있는 셈이다. 생활 속 열린 예술 공간이 그 중심이다. 비밀스레 작업을 하는 것이 아니라 언제든 사람들이 찾아올 것을 전제로 한 공간이다. 모르고 작업실 문을 불쑥 열어도 잠깐 어색한 침묵 후 바로 "안녕하세요" 인사를 주고받게 만든다. 새로운 공간에 대한 호기심을 숨기지 않는 아이들에게는 아예 놀이터가 된다. 스튜디오의 일부는 작가들이 공유하고 시간을 나누는 장소로 쓰인다.

옹기 - 흙의 기억으로부터(2013)

'쓰임새'라는 제주 옹기의 역할을 강조하는 데는 이유가 있다. 제주 옹기의 상품화다. "작품으로 인정받는 것도 중요하지만 제주 옹기는 쓸모가 있어야 한다고 생각합니다. 도기, 도자기라 불리는 것들과는 분명 다르지요. 그것들이야 오래 두고 볼수록 가치가 더해질지 모르지만, 제주 옹기는 그렇지 않죠. 얼마만큼 손에 두고 썼느냐가 가치를 결정하게 됩니다. 그런 의미에서 제주 옹기는 제대로 상품화가 돼야 해요. 주물로 찍어내는 것과는 분명 다른 맛에 바람이 들고 나죠. 제주를 파는 것과 마찬가지 아닐까요."

인터뷰 중간에도 얼마전 내린 것이라며 직접 만든 술을 내밀었다. 술잔 역시 옹기다. 투박하니 구색이 맞는 것은 아니지만 흙 냄새가 섞인 술맛은 그만이다. 해는 아직 중천인데 슬쩍 잔이 오고 간다. 흥건히 옹기며 사람에 취한다.

"화가는 밖의 것만을 기록하는 사람이 아니야.

자신이 끌리는 것을 선택해서 관찰하고

그 자체를 드러내는 것이 아니라

그것을 빌려 자기 자신의 자아를 표현하는 것이지.

그림을 그린다는 것은 그런 자신만의 해석을 통해

내면을 드러내는 작업이야.

그 지점에 공감 가능성이 있지 않을까?

느낌을 강요하는 것은 그림이라고 할 수 없어."

제주를
품고

강요배

사색하고
그려내다

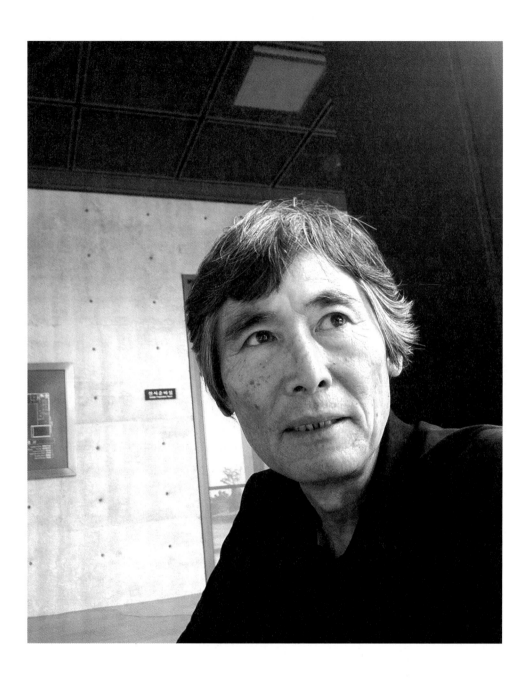

강요배

KANG YO BAE

1952년 제주에서 태어났다. 서울대 대학원 회화과를 졸업했다. 민족미술인협회 회장과 탐라미술협회 대표 등을 역임했다. 1992년 '제주민중항쟁사'전을 비롯하여 1994년 '제주의 자연'전, 2003년 '강요배'전, 2006년 '땅에 스민 시간'전, 2008년 '스침'전, 2011년 '풍화'전 등 개인전을 꾸준하게 열면서 작품 세계를 알리고 있다. 이밖에도 2011년 삼성미술관 리움에서 열린 '코리안 랩소디 : 역사와 기억의 몽타주'를 비롯하여 제19회 '4·3미술제 : 식구' 등 다양한 그룹전에 참가해오고 있다. 1998년 민족예술상과 2015년 제27회 이중섭미술상을 수상했다. 현재는 제주 귀덕에 위치한 귀덕화사에 머물며 작품 활동에 몰두하고 있다.

● 기억을 더듬으면 늘 울었던 하늘이었다. 미친 듯 가슴을 치는 하늘은 펑펑 눈물을 쏟아내며 질펀하다 못해 같은 아픔을 공유한 사람들의 발목을 잡았다. 그 하늘이 이번만큼은 마음을 풀었다. 모처럼 쏟아진 그날, 햇살 아래 작가는 슬그머니 구석으로 발을 옮겼다. 국가 행사로 격상돼 처음 치러진 2014년 제주4·3희생자추념일 풍경이다.

그림에 기억을 담는 곳
귀덕화사

• 2014년 봄, 작가는 뭍으로 나섰다. 설명은 내려놓고 느낌만 챙겨서 떠난 자리다. 개인전 '강요배 소묘 : 1985~2014'. '날것'에 대한 그의 지론은 한결같다. 느낌의 공유라고나 할까. 그에게 미술은 느낌을 강요한다기보다는 자신이 보고 생각하고 느낀 것을 '그림'을 통해 공유하는 작업이다.

문득 지난 2011년 고은 시인과의 인터뷰가 생각난다. "자신의 기억을 가지고 있을 때 그 기억은 사명을 가져야 해. 기억만 해선 뭣해. 사명을 가져야지. 그건 인류가 함께 나눠 가져야 할 가치일 테니까." 작가는 절대 인정하지 않지만 그의 붓끝은 늘 '그때'에 대한 강한 인상을 담고 있다. 그가 그린 제주가 실재하지 않아도 실재하는 듯 느껴지는 이유다.

그와의 인터뷰는 사실 첫 4·3추념일 훨씬 이전에 이뤄졌다. 시간 중 가장 많은 부분을 품고 있는 화실 '귀덕화사'에서 한참 그의 이야기를 듣고 난 뒤 저린 다리를 부여잡으며 끙끙댔지만 마음만은 편안해진 것 역시 느낌이 통했기 때문이다.

그를 만나는 것은 사실 어려운 일이다. 그 흔하디흔한 휴대전화도 없거니와, 귀덕화사에는 유선전화도 낯선 물건이다.

간단히 주소를 메모한 종이만 붙들고 몇 번이고 길을 헤맨 끝에야 오전 내린 비에 반쯤 잠겨 버린 농로 너머 야트막한 좁은 길을 따라 간신히 키 낮

은 나무 대문 앞에 다다를 수 있었다.

계절 특유의 투명한 찬 기운에 정신을 가다듬고 그가 자연의 섭리를 알기 위해 직접 가꾼다는 황근이며 무환자, 으름들의 견제를 느끼며 부산히 발을 옮겼다.

어렵게 찾아오느라 진이 빠졌는지 머릿속이 어수선해 무슨 말부터 시작할지 머뭇거리는데 작업실 구석 탁자 위 사각 싱싱곽에 눈이 닿았다. 그 시선을 쫓아 작가의 입꼬리가 슬그머니 올라간다. "별 의미는 없어. 그냥 쓰다 보니 쓰게 된 거지"라고 했지만 무슨 맞춤 가구마냥 어우러져 풍경을 이룬다. 벽에는 신문 등에서 찾은 세상 돌아가는 현장이 시간의 흐름에 몸을 맡긴 채 낡아간다. 역시나 나이 꽤나 먹었을 클립에는 새로 나온 책을 소개하는 기사가 묶여 있다. 날짜를 보니 '신간'이란 표현이 어색할 만큼 오래전이다.

"생각처럼 많이 돌아다니거나 하지는 않아. 그래도 신문도 보고, 뉴스도 봐. 가끔 괜찮겠다 싶은 책이 있으면 이렇게 표시해뒀다가 사서 읽기도 하고."

그 말에 둘러보니 책장에는 화가만큼이나 나이를 먹은 것에서부터 태어난 지 얼마 되지 않은 것까지 차곡차곡 자리를 잡고 있다. 책만이 아니다. 몽당하니 본래 모습을 찾아보기 어려울 만큼 닳아 버린 붓에서부터 짤 대로 짜내 말라비틀어진 물감도 있다. "한 번도 붓을 버려본 적이 없다"는 그의 말을 증명이라도 하듯, 한눈에도 나이깨나 먹은 붓 머리는 반들반들한 것이 캔버스와 부대낌 정도를 가늠하게 한다.

많은 사람들은 무언가 자기 것이 생기면 버리지 못하고 간직하는 경향이 있다. 그것이 맹목적으로 쌓아두는 것이라면 집착이겠지만, 어떤 관계를

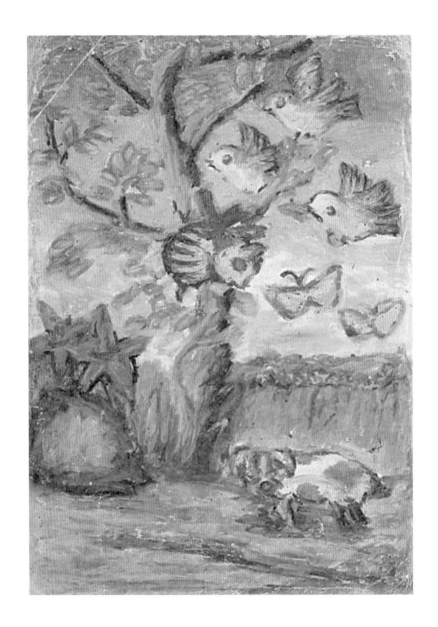

새와 고양이와 강아지(1964)

맺느냐에 따라 사정은 달라진다.

그런 의미에서 2009년 전시는 조금 특별했다. 전시장을 채운 것은 초등학교1961 시절부터 고등학교1970 때까지 그가 그린 그림들이었다. '강요배의 습작시절제주교육박물관'이란 타이틀을 따라 전시장 입구를 들어서는 순간, 시계는 거꾸로 흘러 1960년대를 가리켰다. 스케치북의 귀퉁이까지 꼼꼼하게 색을 채워 넣은 '꼬마 강요배'가 주먹을 꼭 쥔 채 일어서 인사를 했다. 순간 전시장에 모인 사람들 앞에 강요배의 10년이 파노라마처럼 흘러갔다. 흑백 다큐멘터리 같은 분위기는 뭐든 쉬이 버리지 않는 모친이 궤짝에다 차곡차곡 보관해 뒀던 것들로 완성됐다. 그 정성이 고스란히 아들에게 전해졌음은 의심할 여지가 없다.

그에게 관계 맺음은 일종의 의식과 같은 일이다. 그것은 사람만이 아니라 자신의 분신이나 마찬가지인 작품들에도 해당되는 말이다.

4·3 잔혹사

"그림을 억지로 그린 적은 없어. 즐기면서 그렸지. 볼거리 없던 시절에 색으로 뭔가를 만드는 것이 내가 보기에도 그럴듯했어." 한 번도 화가가 될 거라는 생각을 해본 적이 없었다는 말에 순간 당황해 버렸다. 대학 진학을 앞두고 고민이 많았을 만큼 특별히 뛰어난 것도, 그렇게 못하는 것도 없었다. 건축가라는 목표를 세우기는 했지만 결국에는 붓을 잡았다. 어떻게 그리 됐는지는 그 자신도 분명히 기억하지 못했다. 그저 '정신을 차리고 보니' 그림을 그리고 있었다고 했다.

그만 멍해진 기분을 털어내고 작가에게 '제주'를 물었다. '4·3'이라는 제주 섬만의 상처 흥건한 뼈아픈 잔혹사를 관통하고 섬 그대로에 천착한 작가 앞이라 쉽게 입이 떨어지지 않았다. 그래도 알고 싶었다. 그의 캔버스가 그토록 사람들의 가슴을 잡아채고 흔드는 이유가. 그의 대답은 당혹스러울 만큼 간단했다.

"그림 속에 많은 생각을 담지만, 단번에 누구나 느낄 수 있는 큰 느낌을 중시한다."

그의 이름 뒤로 그림자처럼 제주 4·3이 따라다닌다. '나 역시 당시 제주인 10분의 1인 3만 명이 사라져간 그 학살에 대해 알지 못했다'던 고백은 아름답다는 경탄이 꼬리를 무는 섬이, 그리고 시간이 애써 감춰놓은 추악하고 끔찍한 과거를 헤집는다. 제주 출신인 그도 30대 말미 1980년대 후반에

서야 4·3앓이를 시작했다.

그는 미술 그룹 '현실과 발언'의 멤버였다. 1980년 창립해 90년 공식 해체된 이 그룹은 당시 미술을 통해 사회 역사 현실과 소통하고자 했던 '비판적 현실주의리얼리즘' 정신의 상징이었다. 지난 2012년 꼬박 30년이 된 '현발'의 오늘을 상징하는 자리현실 미술과 미술의 시대 정신 충북 민족 예술 아트 페스티벌에노 그는 있었다.

한때 교편을 잡았던 그는 3년 만에 교사 생활을 접고 잠시 일러스트를 그리는 회사원이 됐다. 회사가 어려워지면서 그리는 일을 그만뒀을 때 마침 한겨레신문이 창간됐다. 처음엔 신문 연재 소설인 현기영의 작품《바람 타는 섬》에 넣을 삽화를 그렸다. 그 작업은 그를 '4·3'으로 인도했다.

1930대 초 일제강점기 '세화리 잠녀潛女 항쟁'을 다룬 소설을 따라가며 그는 제주를 다시 읽었다. 서술적 형상화내러티브에 대한 관심도 생겼다. 그렇게 4·3의 전사에 대한 공부가 시작됐다.

직·간접적으로 4·3을 기억하는 사람들의 증언을 듣고 그것을 화폭에 옮기면서 마음을 다시 고향으로 되돌렸다.

제주 섬의 낫지 않는 상처를 알지 못하는 것은 부끄러워할 일이고, 우리가 무엇을 알지 못하는 지를 바로 알아야 한다는 자기 반성의 발현이었는지도 모른다. 다큐멘터리 같은 현장감까지는 아니지만 진정성 짙은 그의 작품은 보는 이들의 가슴을 숙연하게 하고 눈가가 뜨거워지는 경험을 공유하게 한다. 손을 내밀어 괜찮은지를 묻고 싶은 마음을 억누르고 그가 살아남은 자를 대신해 전하는 기억에 귀를 가져다 대게 한다.

"혹, 내 생에 주어진 시간이 많지 않다면 내가 꼭 해야만 할 일은 무엇인

동백꽃 지다(1991)

가? 그때에 이르러서야 나는 4·3을 생각했다. 내 고향 제주, 그 섬에 무슨 일이 있었던가? 수많은 사람들의 죽음, 폭압적 살인 기제의 작동, 매몰 협박 감시에 의한 인멸과 봉인, 살아남은 사람들의 울분과 눈물, 그리고 침묵. 그러나 그것은 내 일천한 인생 경험, 짧은 호흡으로는 감당하기 어려운 일이었다.″《동백꽃 지다》에서

1948년 4월부터 이듬해 봄까지 짧게는 1년여간, 길게는 1954년 9월 21일 한라산 금족 지역이 전면 개방되기까지 만 6년 6개월간 섬에서 벌어진 일을, 눈을 감는다고 잊을 수는 없었다는 고백이 귓가를 울린다.

참혹한 역사의 진실을 알려야 할 책임감 때문이라면 그의 붓은 보다 더 거칠고 슬프게 움직였을지도 모를 일이다. 그릴 수 있는 힘이 됐던 것은 살아남은 자들의 기억이다. 남아 있는 것이 하나도 없는 상황에서 살아 있는 사람들의 증언만한 것은 없다. '구술'은 기억의 사회적 생산이란 점에서는 의미가 있지만, '재구성'이란 전제를 깔고 있다.

붓은 재구성의 과정에 그만의 감정을 포개는 역할을 했다. 1989년부터 3년 동안 제주 4·3을 다룬 그림 50점을 완성한 그는 1992년 서울 학고재 화랑에서 '강요배 역사 그림-제주민중항쟁사'전을 열었다. 믿지 못할 근대사의 아픔으로 수도 서울의 가슴에 짙은 멍 자국을 남긴 그의 작품은 제민일보 주최의 '동백꽃 지다'제주 세종갤러리를 통해 도민들과 조우했다. 이후 동명의 책1998으로 묶여 아직도 4·3과 세상 간 다리 역할을 하고 있다.

그동안 드러나지 않았던 것들이어서 충격이 컸다. 그러나 작가의 섬세한 감성이 보태진 작품들은 아픔이란 인류 공통의 공감대로 가슴을 열게 했다. 비교적 덤덤한 목소리로 역사적 비극을 풀어낸 그의 작품은 기억에 토대를

둔 것들에서 흔히 나타나는, 되살리기 싫은 기억의 억압과 주관적인 해석이라는 불편한 잣대를 걷어냈다. 소재 역시 특별한 구분을 두지 않았다. 종이와 캔버스, 펜과 먹 등 증언의 내용이나 분위기에 따라 다르게 선택했다.

그의 4·3에 대해 일부는 냉정하지 못하고 감성적이라는 지적을 쏟아내기도 했다. 사실 그랬다. "당시에 얼마나 무섭고 힘들었고 끔찍했는지를 모르는 것은 아니지만 그 안에서도 분명 사람들이 살았다. 어찌 됐든 시간이 흐르고 삶이라는 것이 만들어졌던 사실까지 무시할 수는 없었다."

머릿속에 갑자기 스파크가 일었다. 그가 몇 번이고 강조했던 '결'은 어느 순간 만들어진 것이 아니라 그렇게 시종 그와 함께였다.

그는 "당시 상황이 결과론적으로는 아픔일지 모르지만 작가가 생각하는 '중요한' 무엇, 민심의 흐름을 그리는 것이 중요했다"고 말했다. 자신이 왜 이것에 끌리는가를 생각하고 그것을 그려내는 것이 중요하다는 말이다. 스스로는 물론이고 대상과 대화를 하고 찾아내는 과정을 통해 강요배 스타일로 가공해 만들어내는 것이다.

그의 그림 앞에서 분노와 아픔, 슬픔, 반성, 후회 같은 날카롭게 가슴을 후비는 단어들을 연상했던 이들이 잔뜩 긴장했던 아래턱의 근육을 풀고 조금은 편안해진 표정으로 가만히 팔짱을 끼게 되는 이유가 여기에 있었다.

나의 내면 드러내기

그림 작업

● 산으로 바다로 온갖 현장으로 늘 눈과 발이 바빴을 것 같던 캔버스는 오랜 사색의 끝에 태어난 것들이다. "그냥 지켜볼 뿐이지. 물이 들고 또 나는 것을 가만히 쳐다보다 보면 물 빠진 모래밭 위로 달 그림자가 드리우는 거야. 보려고 한 것도 아닌데. 언제는 보였다가 또 언제는 보이지 않다가. 어느 순간은 그것이 가만히 자리를 잡고 있고. 그런 것이 세상 사는 것 아닌가."

그 말이 맞다. 한라산이 어느 한 순간 불쑥 솟아올라 1950미터란 높이를 만들어낸 것이 아니다. 수차례 아니 수십·수백 차례의 화산 활동 끝에 쌓아올려지고 또 녹아내리며 지금의 모습에 이르렀다. 현재도 비바람이며 사람들의 발끝에 채여 매일 변화하고 있는 참이다. 바다는 또 어떤가. 정해진 길로만 다니는 것도 아니고 때로는 세차게 바위의 뺨을 후려쳐 흔적을 만들고, 들고남을 반복하며 뭍 것들의 애를 태운다. 처음에는 날카롭게 각을 세웠던 돌들이 바람에 치이고 파도에 쓸리며 뭉툭해지는 사정이 몇 마디 말로 뚝딱 정리할 수 있을 리 만무하다.

뭔가를 말하기 위해 치열하다 했던 것들은 늘 넉넉히 들을 준비를 하고 자리를 잡고 있었다. '자연'과 '역사'를 따로 보지 않았던 화가는 그렇게 한 번도 붓끝을 배신한 적이 없다. 방향을 바꿔본 적도 없다. 그의 풍경들은 단순한 사생 이상의 의미를 지니고 있다. 자연을 통해 이와 함께 숨쉬어 온 역

사와 인간의 삶을 입체적으로 표현하고자 하는 태도는 한결같다.

"화가는 밖의 것을 기억하는 사람이 아니야. 자신이 끌리는 것을 선택해서 관찰하고, 그 자체를 드러내는 것이 아니라 그것을 빌려 자기 자신의 자아를 표현하는 것이지. 그림을 그린다는 것은 그런 자신만의 해석을 통해 내면을 드러내는 작업이야. 그 지점에 공감 가능성이 있지 않을까? 느낌을 강요하는 것은 그림이라고 할 수 없어."

2009년 문을 연 제주도립미술관에 소장된 강 화백의 작품 〈흙〉(1992)을 다시 봤다. 제주에는 지천인, 바람만 불면 풀썩 하고 흙먼지가 일 것 같이 메마른, 그것도 흙보다 돌이라 불러야 할 것이 더 많은 척박한 땅을 감물 들인 노동복을 입은 한 여성이 일구고 있다. 흙색과 닮은 얼굴에 표정은 없지만 굵게 마디진 손에 쥔 골갱이호미의 제주어가 연신 움찔거린다. 어느 것이 사람이고 어느 것이 흙이고 또 하늘인지 구분하기가 어렵다. 섬의 자연과 그 안에 살았던 선조들의 고단한 삶이 융합된 화면은 오늘 우리가 보는 반듯하고 아름다운 풍경과는 많이 다르지만 그냥 '제주'라는 말로 설명이 된다.

흙(1992)

섬과 섬 안의
결

• "삶의 풍파에 시달린 자의 마음을 푸는 길은 오직 자연에 다가가는 것뿐이었다. 그 앞에 서면 막혔던 심기의 흐름이 시원하게 뚫리는 듯하다. 부드럽게 어루만지거나 격렬하게 후려치면서 자연은 자신의 리듬을 우리에게 공명시킨다. 바닷바람이 스치는 섬 땅의 자연은 그리하여 내 마음의 풍경이 되어 갔다."

몇 번을 곱씹어도 오묘한 맛을 내는 작가의 말은 '결'을 이야기하고 있다. 작가의 말대로 그의 화면 속 풍경은 제주 구석구석을 샅샅이 훑고 다녀도 찾아낼 수 없다. 그러나 있다. 분명 눈은 같은 곳을 보고 있을지 모르지만 작가의 붓끝에 옮겨진 것은 다르다.

"사진도 아니고 어떻게 어느 한 순간을 붙잡아 그릴 수가 있겠냐. 하루만 해도 해가 떴다가 지고, 바람에 나뭇가지가 이쪽에서 저쪽으로 움직이고, 그림자 위치가 바뀌고. 그것이 바람이 불 때, 비가 올 때, 구름이 꼈을 때가 다 다른데…"

그래서 작가는 생각했다. 섬과 섬 안의 것들이 살아온 과정을 어떻게 하면 화면에 옮겨낼 수 있을까. 그러다 보니 그의 사색은 점점더 길어지고 또 깊어지게 됐다.

"폭낭팽나무의 제주어만 봐도 그래. 똑같은 것은 하나도 없어. 어떤 것은 한참 허리를 기울고, 어떤 것은 한눈에도 아름드리 위용을 드러내지. 그냥 나

무로 있는 것이 아니야. 사람들과 함께 마을을 만든 것들인데 그것이 품고 있는 것이 보통 것일 리 없어. 바람에 흔들리면서 빛이 흩어졌다 모였다 하는 것이 뭔가 얘기하는 것 같더라고." 그래서 그려진 것이 어떻게 보면 밤하늘 별빛 같은, 또 어떻게 보면 바람에 몸을 떨면서도 꼿꼿이 허리를 곧추세운 〈별 – 나무〉2010다.

정적이 일 틈이 없는 것은 다른 것도 마찬가지다. 그의 바다는 순간 제대로 부서져 하얀 포말로 흩어지는가 하면 희미한 달 그림자에 제자리를 내어줄 줄 안다. 마른풀은 하늘로 치솟고 푸른 때를 다한 낙엽은 궤적을 그리며 내려앉는다. 그 사이로 눈에는 보이지 않는 바람이 존재를 알려간다. 그가 말하는 '결'이다.

시시각각 달라지는 것들 사이에서 단 하나의 장면을 찾아내려 했다면 절대 그려낼 수 없는 것들이다. 그에게 '결'은 차곡차곡 시간이 쌓이면서 생겨난 감성의 깊이다. 그리고 그것을 표현하기 위해 스스로를 채우고 또 시험한 결과다. 그 안에는 단순히 눈에 보이는 '지금'이 아니라 그것이 안고 있는 지난 과거와 조금 더 앞서간 시간까지 꾹꾹 눌러 담았다. '결'은 만져지는 느낌이라기보다 그 안의 '흐름'에 가깝다.

예를 들면 제주서 나고 자란 이의 바람과 제주가 고향이 아닌 이들의 바람은 그 정도에서 확연히 차이가 난다. 조금이라도 우산 쓰기가 불편해지면 '비바람' 탓을 하는 사람들을 가볍게 비웃는다면 섬 사람이 맞다. 제주에선 간혹 가로로 비가 내린다. 그의 결은 그 차이를 견고하게 한 화면에 담은 그런 느낌이다.

그런 것들을 표현하는 도구는 붓에 한정되지 않는다. 이야기를 하다 보

별-나무(2010)

니 긴장이 풀려 버렸던 탓이다. 새끼손톱만한 작은 꽃잎 하나가 하얀 캔버스 전체를 압도하는 〈꽃점〉2008이 무방비로 쏟아져 나왔다.

"가슴이 떨려 버렸어요. 마지막 꽃잎 하나가 무슨 의미였을까 싶어서…" 첫사랑 앞에서 고백이라도 하듯 목소리를 떨었더니 이내 '아빠 미소'로 작품 얘기를 한다.

단순해 보이는 오브제를 위해 그는 1만 송이가 넘는 봉숭아 꽃잎을 뜯었다. 그냥 말려도 보고 찧기도 하고 쪄서 말리기도 하는 수십 번의 시행착오를 거쳐 자색에 가까운 색을 찾아냈다. 그 정성이, 그 마음이 전해진 탓이다. 몇 번을 망설이다 뜯어낸 꽃잎이 뱅뱅 공중제비를 돌며 불편했던 허물을 벗고 잊었던 감정이 고개를 든 것은. 작가의 말이 더 의미심장하다. "저마다 가지고 있는 재미있는 성질이 있거든. 어떤 것을 표현하려면 그것을 쓰는 것이 가장 좋아. 물의 느낌이 알고 싶으면 물을 쓰고, 돌의 질감을 살리려면 돌을 쓰고."

수북한 붓 사이 꾸깃꾸깃 종이뭉치가 여럿 눈에 들어왔다. 종이 붓이다. 캔버스 표면에 회벽과 같은 거친 질감의 바탕을 붓질로 완성한 후에 접거나 구겨낸 종이에 물감을 올려 펼쳐내는 것으로 파도의 포말이며 바람에 흩날리는 풀잎의 군무를 표현했다. 바늘 같은 잎의 흔적을 남기려 솔가지를 묶어 쓰기도 했다.

사실 돌 붓도 썼던 작가다. 다음은 무엇을 쓸지 그 자신도 모른다. 가만히 보면 그는 붓을 대신하는 것을 찾았을 뿐 손에서 붓을 놓은 적이 없다. 도구로 붓을 대신하는 작가들과는 분명 다른 점이다. 자신이 품어낸 것을 자연스럽게 풀어내려는 작가의 집념은 다음을 감히 예상하지 못하게 한다. 그

꽃점(2008)

꽃비(2004)

자연스러움은 점점더 정형화되고 상업화되는 세상을 향한 작가의 일갈처럼 느껴진다.

그런 그에게 제주는 어떤 느낌일까. "어디에 무엇이 있었고 어떤 색깔이었고 하는 자잘한 것은 중요하지 않아. 기억하거나 기록하는 것이 아니라는 거지. 오래 관찰하다 보면 미묘한 변화 같은 것이 느껴지거든. 그것이 수십년, 수백년에 걸쳐 이뤄지고 있는 것이구나 하는 섬세한 것들이야. 땅에 뿌리를 박은 팽나무는 오랜 세월 하늘을 떠받치고 있다가 우주를 향한 별을 맺고, 한라산 중심부에서 뿜어 나오는 기운은 그냥 눈을 맞출 수도 없고 저절로 절을 하게 해. 물이 살짝 빠져나간 축축한 모래밭에 하늘이 비춰지는 것을 그냥은 볼 수 없지."

그리고 그는 실눈처럼 벌어진 틈으로 쏟아져 섬을 보듬는 따스한 햇살의 기운을 말했다.

"어느 계절이건 볼 수 있지만 가을과 겨울 사이가 가장 좋지. 낮고 무거운 구름들 사이 가늘게 보이는 맑은 하늘, 투명한 장막 같은 햇살…" 작가의 입꼬리가 슬그머니 눈가를 향한다.

작가가 물었다. 아니 묻는 것 같았다. 당신 안의 제주는, 누구의 것입니까하고. 늘 흙 냄새, 소금 냄새로 얼룩진 바람이 번지고 아직은 살아 있음이 한없이 행복하고 하고 싶은 것이 더 많은, 그저 지나치고 마는 것으로 알 수 없는 가치가 있음을 혹시 알고 있는가 하고.

과거는 현재에 어떻게 드러나는지, 미래는 현재를 어떻게 형성화할 것인지에 대한 고민은 누적된 시간의 흔적을 붓끝으로 옮기게 했다. 옛날 한껏 불덩이를 토해낸 한라산의 기운을 따라, 바람을 따라, 물때를 따라 장구한

시간의 궤적을 따라간다. 그것이 그가 말하는 결이다. 더 이상은 설명하기 어렵다. 그의 말처럼 "작품이라는 것은 말로 설명할 수 있는 것이 아니다. 느끼는 것이다." 제주 역시 보이는 것만이 전부가 아니다. 느끼는 것이다.

그리고

입술이 달싹달싹 참을 수 없게 됐다. "아마도 전 그림이 그리고 싶었나 봐요." 아뿔싸. 슬쩍 작가의 눈치만 살핀다.

아무렇지도 않은 표정으로 "그럼, 그리면 되지" 한다. 그만 식은땀이 흐른다.

사실 그랬다. 뭐든 특별히 잘하는 것은 없었지만 딱히 못하는 것은 없는 시절을 보냈던 터다. 하지만 유독 미술 시간만 되면 작아졌다. 그림에 대한 열망?은 바쁘다는 이유로 조금씩 흐려졌다. 점점 뭔가를 그릴 기회도 없어졌다. 그런 상황이 은근슬쩍 다행스럽다 생각했나 보다. 전시장만 가면 저절로 두근거리는 가슴은 아마도 차마 채우지 못했던 그것 때문이었던 것 같다.

작가의 손때가 가득한 붓을 들었다놨다하면서 애꿎은 발가락만 꼼지락댔다. "그리면 되지." 그리면 됐다. 왜 그러지 못했을까.

이왕 용기를 낸 김에 기자적 호기심까지 발동했다. 제주도립미술관장 물망에 올랐지만 고사했다는 얘기를 들었던 기억이 났다. 당시 언론과의 접촉을 자제하며 어떤 논평도 허용하지 않았던 그다.

"도립미술관 준비 작업에서부터 참여하셨고 추천 명단에도 올랐던 것으

월아사(2010)

로 알고 있는데요."

"그림을 그리려고."

단 1초도 망설이지 않고 바로 나온 대답 앞에 나는 순간 속물이 됐다.

"그런 일은 하고 싶은 사람이 해야 돼. 그러려면 그림을 그릴 수가 없어. 얼마나 많은 희생이 필요한데. 나는 그렇게는 못해."

자신이 품고 사색한 제주를 아직 다 그리지 못했고, 다른 것에 시간을 나눌 겨를이 없다 했다. 그런 그의 새 작업실은 생각만으로도 가슴이 뛴다. 캔버스 앞에만 서면 늘 '소년'이 되는 그에게 새 도전 과제가 생겼다는 풍문은 사실이었다.

인터뷰 때도 내내 '하고 싶은 일'을 얘기했던 터다. 자신 안에서 확인했던 것을 넘어 필요한 것만 남기는 '추상' 작업을 위한 공간에는 '화안고畵安庫'란 이름이 먼저 생겼다.

문득 깨닫는다.

같은 곳에 계속 머물러 있었다면

원하는 곳에 닿을 수도,

뜻하는 것을 얻을 수도 없다.

작업을 위해 정처 없이 섬을 배회하지만

정작 붓을 드는 공간은 섬 밖이다.

안과 밖이 묘하게 어우러진다.

경계에서
본

고권

제주

고권

KO KWAN

1980년 제주에서 태어났다. 제주대 한국화과와 홍익대 대학원 동양화과를 졸업했다. 2008년 '사막의 집'전을 시작으로 '경계인-여행자 되기', 2013년 '커가는 섬', 2014년 '개인의 설화'전 등 개인전을 열었다. 이밖에 'Focusing Local PART 1 : 제주 아일랜드'전 등 다수의 그룹전에 참가했다. 2008년 한국문화예술위원회 신진 작가 지원과 2011년 제주문화예술재단 작가 지원을 받았다.

● 한 필기구 업체의 마케팅이 화제가 된 적이 있다. '볼펜' 하면 떠오르는 이름이지만 사실 싼 가격에 스테디셀러가 된 그것이 '한정판' 프리미엄으로 몸값을 올리면서 사전 주문이 폭주할 만큼 인기 몰이를 했단다. "그래봐야 '볼펜'인 걸" 하다 문득 한 작가가 생각났다. 지금이야 붓을 손에 쥐고 있지만 한참 전에는 '볼펜'으로 꿈을 키웠다던 그다. 하루에도

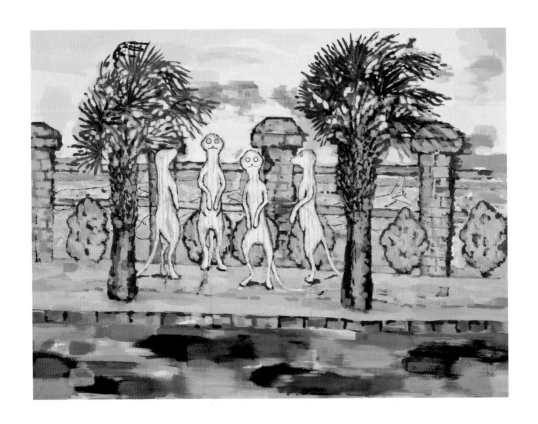

공항 가는 길(2011)

몇 번씩 깎아주는 것이 불편했던 아버지가 연필 대신 줬던 것이지만 만약 그때 그 '볼펜'이 없었다면 지금 독창적 해석으로 제주를 풀어내는 그를 만 날 수 없었을지도 모른다.

어느 순간
'제주'가 됐다

얼마나 독창적인가 하면 그의 작품을 보고 '제주'를 찾아내는 사람은 몇 안 된다. 삭가 이력을 보고 나서 '제주인가'를 묻는 이가 몇 있고, 다시 몇은 궁금증을 참지 못해 작가를 붙든다. 그 과정이 불편하고 어렵기보다는 유쾌하다. 사실 그가 쓰는 색감은 나이를 훨씬 앞선다. 섬세한 듯 보이지만 표정을 읽을 수 없는 화폭은 그 앞에서 발을 떼는 것을 쉽게 허락하지 않는다. 아직 개구쟁이인 어린아이의 감성에서 원하는 것을 얻기 위해 한두 걸음 거리를 두는 중년의 여유, 현상을 꿰뚫는 반백의 통찰력까지, 종잡을 수가 없다. 그런데도 끌린다.

그의 그림을 한 번 보자. 소년의 머리 위에 카멜레온이며 아르마딜로 같은 것이 턱 하니 올라앉아 있다. 발음도 어려운 이국의 동물들을 얹고 있는데도 소년의 표정에는 변화가 없다. 마치 모자 같은 형상은 애니메이션 속 한 장면이라기보다는 큰 물음표로 읽힌다.

작가는 그것을 자신의 '내면'이라고 말한다. 제주가 그렇게 만들었다고도 했다. 도통 감이 잡히지 않는다. 그래서 한 걸음 더 다가가 귀를 기울이고 질문을 던지게 된다.

언제부터 그랬던 것일까. 작가는 "그냥 그리는 것이 좋았고, 그리다 보니 그리고 싶은 것이 생겼고, 그것이 어느 순간 제주가 됐다"고 했다.

그래서 쫓아간 작가의 어린 시절. 소년의 기억은 온통 '선투성이'다. 색

을 쓰기보다는 선을 통해 생각나는 것을, 보이는 것을 닥치는 대로 그렸다. 또래 아이들이 볕에 그을리고 몸 여기저기 생채기를 훈장처럼 내미는 동안 소년은 양손 가득 시커먼 볼펜 찌꺼기를 바른 채 시간을 보냈다. 매번 연필을 깎아주기 힘들어 볼펜을 내밀었던 아버지에게 스케치북 역시 힘든 숙제였다. 그림 그릴 종이를 고민하던 아버지는 그리기에 몰두한 아들에게 달력을 줬다. 집 안에 보관해 둔 것이 바닥을 드러내자 지인들에게 하나둘 얻기 시작했다. 사연을 알기 시작한 이웃들이 알아서 달력뭉치를 내밀기도 했다. 그렇게 그림으로 채워진 달력뭉치가 소년의 키 높이쯤 됐을 무렵 아버지는 그동안의 작업에 불을 댕겼다. 태웠다. 그것이 아까울 만도 한데 소년의 머릿속은 자신의 그림이 희뿌연 연기를 타고 가는 것을 그릴 생각들로 달그락달그락했다. 방안에 엎드려 선을 모았다 풀었다 하는 것이 즐거웠던 유년의 기억은 소년의 손에 붓을 쥐어줬다. 한국화는 오로지 선에 끌려 내린 선택이었다. 여전히 소년인 작가는 그때처럼 떠오르는 것을 거침없이 종이에 쏟아낸다. 그의 선들은 그렇게 춤을 추며 사색한다.

온몸에 각인된 기억들

낯선 시선으로 풀어내다

● 제주에 대한 그의 기억은 그리 길지 않다. 30대 작가의 제주는 아무리 털어도 1980년대가 시작점일 수밖에 없다. 당시 제수는 말 그대로 잠깐 눈을 놓치는 순간 변하는 곳이었다. 도시 개발이 속도를 내기 시작하던 즈음이다. 익숙했던 초록색 풍경 속에 낯선 회색 건물이 하나둘 떡 하니 자리를 잡았다. 야트막한 유연한 곡선의 초가지붕도 슬레이트니 뭐니 하며 반듯한 직선으로 각을 맞췄다. 익숙한 것들이 사라지기 시작했다.

작가도 그 과정에서 '붉은 길'을 잃었다.

그때만 해도 하루 몇 대 안 되는 시외버스를 타야 갈 수 있었던 할아버지 댁은 차에서 내려서도 한참을 걸어들어가는 곳에 있었다. 그 길은 도시에는 없는 것이었다. 화산 활동의 흔적 중 하나인 송이로 만들어진 이른바 '붉은 길'이다.

의식처럼 거쳐야 했던 공간은 시종 풀썩풀썩 먼지가 일어 몸을 조심하는 것 말고도 말수까지 줄여야 했다. 밑창 얇은 신발은 긴장을 놓치는 순간 무릎이며 팔꿈치에 붉은 훈장을 만들었다. 그래도 사그락사그락 송이 밟는 소리며 신발을 털 때마다 동화 속 마법약마냥 옅은 붉은빛 가루가 안개처럼 피어나던 기억만큼은 생생하단다.

작가는 "혼자서도 할아버지 댁을 찾아갈 수 있게 됐을 즈음 반듯한 아스팔트 포장 도로가 났다"고 기억했다. 붉은 길은 그렇게 빨리 사라졌다. '제

갑작스런 길 잃음(2007)

주'가 잃은 것이다.

화산 송이는 특유의 붉은색 때문인지 종종 대지가 벌겋게 속살을 드러낸 듯 보이는데, 강도가 약해서 사람의 손을 타면 쉽게 부서진다.

화산 송이는 화산 폭발 때 분출된 여러 물질 중 다공질의 화산암, 화산모래, 기타 화산재 등이 혼합돼 생성된 약알칼리성의 화산성토火山性土이다. 송이의 가치를 미리 간파한 타시·도 조경업자들은 1990년대 송이를 타 지역으로 빼돌려 건축 공사나 조경에 사용했다. 보존 자원으로 분류된 이후에도 밀반출은 계속 성행했고, 도내 각종 공사에도 송이가 사용되곤 했다. 2006년 '제주도 자연환경관리 조례 시행 규칙'으로 송이와 자연석 등의 밀반출을 엄격히 금지하기는 했지만 작가의 어린 시절은 상처받은 뒤였다.

그렇게 아이의 신발은 더 이상 붉은 먼지를 먹지 않았다. 길 위에서 봤던 것들이 하나둘 차창 밖으로 멀어지며 낯설어지기 시작했다. 작가의 붓끝은 숙명처럼 낯섦을 붙들기 시작했다.

작가적 상상력에 대한 말들은 많지만 그 바탕에는 태어나 자라며 온몸에 각인된 것들이 있다. '절대 무無'는 없다는 얘기다.

작가는 삶과 예술 간의 갈등으로 안식처인 섬 고향과 치열한 전쟁터인 뭍을 오가는 운명을 타고났다. 바다를 사이에 두고 서로를 향해 가슴이 터져라 악악 소리를 지르고 땅이 무너져라 발을 구른다. '그리기painting'를 통해 머리와 몸에 담고 있는 것을 평면에 옮겨내는 작업 역시 그 대답을 듣기 위한 몸부림일지도 모른다.

제주 출신의 젊은 작가에게 섬은 익숙하면서도 낯선 것이 공존하는 공간이다.

그래서일까. 그가 꺼내놓은 것들에는 긍정의 끄덕임 대신 어딘지 어색한 것에 대한 고갯짓이 먼저다. 첫 개인전부터 그랬다. 서울 예술공간 HUT에서 진행한 첫 전시는 속도감 있는 도전 정신으로 가득했다. 〈아늑한 집〉에서는 낙타가 등장하고 〈갑작스런 길 잃음〉에서는 원숭이가 나온다. 산인지 바다인지 분간할 수 없는 공간을 배경으로 한 〈아무리 찾아봐도 보이지 않았다〉에서는 미어캣이 등장한다.

제주와 무관해 보이는 것들은 '경계선'에 서 있는 작가를 상징한다. 본격적인 작품 활동을 고향이 아닌 타 지역에서 하고 있는 제주 태생의 작가는 제주 안에서나 밖에서나 '경계인'임을 분명히 한다. 밖에서 들여다보고, 안에서 내다보는 작업은 생각보다 쉽지 않다. 자칫 균형이 깨지면 이도 저도 아닌 것이 된다.

에둘러 '제주 작가'가 아니냐고 물었고, 그는 '맞다'고 했다. 그럼에도 그의 제주가 낯선 것은 많은 고민에서 출발하기 때문이다. 사실 작가에게 작업 공간의 주소는 그저 행정구역 표시일 뿐 머리와 가슴에는 제주가 꽉꽉 들어차 있다. 작품 속 등장하는 여성은 어머니와 여동생이고, 남성은 거의 자기 자신이다. 기억인 셈이다. 그에게 제주는 집이자 가족이고 어머니다. 하지만 어려서부터 '제주를 떠나고 싶다'는 막연한 꿈을 품어온 사실을 작가는 감추지 않았다.

"일단 벗어나기만 하면 될 줄 알았어요. 그런데 아니더라고요. '제주'라는 것은 떨쳐내려고 할수록 몸의 일부분처럼 밀착이 돼요. 그래서 알았죠. 나는 어쩔 수 없는 제주 사람이구나."

그런 부유는 두 번째 개인전 '경계인 – 여행자 되기'부터는 조금씩 방향

을 잡아가는 느낌으로 바뀌었다. 〈뛰어넘을 수 없는 담〉 같은 작품 속에서는 어린 시절의 작가가 등장한다. 눈·코·입을 그려넣어 어떤 감정을 표현하는 것이 아니라 허연 얼굴이 그대로 드러나게 했다.

"섬에 사는 나는 도망갈 곳이 없었다… 그러나 섬과 뭍, 그리고 바다 어느 곳도 사랑하지 못한 나는 어디도 떠나지 못하였고 그 경계에서 끊임없이 부유하고 표류하고 있다" 작가노트에서는 입에 쓴 고백 뒤로 작가의 발은 경계에 머물기 시작했다.

경계는 작가에게 어떤 감정 표현도 허용하지 않았다. 좋지도, 그렇다고 나쁘지도 않았다. 그것은 그에게 보다 객관적인 안목을 키우게 해줬다.

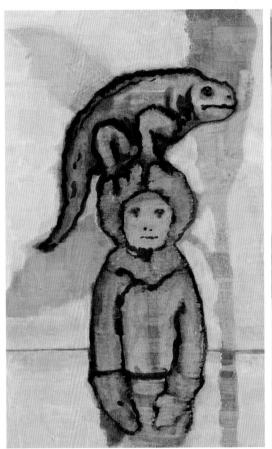 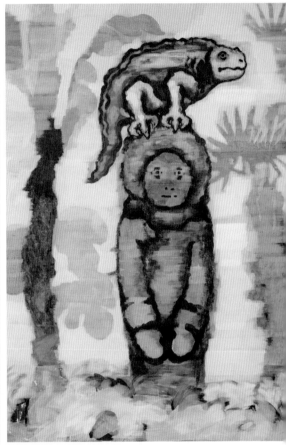

추운날 좌(2008) 우(2011)

다양한 접근
즐거운 도전

● 제주를 연상하게 하는 장치를 설치하지 않았지만 캔버스에는 제주의 기억이 머문다.

2009년 네 번째 개인전 '빛났던 날들'에서는 보다 선명해진 기억을 꺼내놓는다. 유년의 기억을 더듬어가며 자신의 과거와 사랑했던 풍경인 제주를 펼쳐놓는 가운데 익숙지 않은 어떤 것들이 끊임없이 등장한다. 〈나무에 오른 아이〉는 요상한 광대 모자를 쓰고 있고, 〈추운날〉의 힘겨웠던 기억은 덩치 큰 이구아나를 머리에 이는 것으로 표현했다. '머리가 아플 만큼 추워서 목을 웅크릴 수밖에 없었던' 느낌에 만들어낸 결과물이다. 카멜레온은 그냥 선택한 소재가 아니다. 작가는 뱀의 섬 제주를 떠올리며 그것을 선택했다. 다음은 덩치 큰 도마뱀이다. 〈틀린 이별〉에서 멀리 떠나는 이를 동행하는 것은 네 발 달린 뱀이다.

'신화'를 테마로 했던 한 기획전에 뒤늦게 합류한 작가는 십수 점의 작품 중 오직 한 점만을 벽에 걸었다. 전부를 보지 못해 아쉽기는 했지만 그 단 한 점은 경계인의 시각에서 본 '제주 신화'를 설명하고도 남는다. 작가에게 신화는 과거에 머물러 있는 것이 아니라 현재도 진행되는 것들이다. 옛날 신들은 바람을 타고 바다를 건너 제주에 왔지만 지금은 다르다. 신들이 오고 가는 길에는 이제 현대식 공항 터미널과 친절로 무장한 스튜어디스와 반투명 유리의 컨베이어 벨트가 윙윙 모터 소리를 낸다. 그럴싸하다.

하루에도 수십 차례 사람들이 섬에 들어오고 또 나가는 길에 서 있는 것은 '미어캣'이다. 관광객들의 눈에 버스를 기다리느라 줄을 선 사람들의 모습이 그렇고, 제주 사람들에게 관광버스의 행렬이 그렇다. 누군가는 떠나고 또 누군가를 맞이하는 공간에서 각기 다른 목적과 이유로 모인 사람들이 약속이나 한 듯 같은 방향으로 고개를 돌린다. 그 모습은 언뜻 보면 합을 잘 맞춘 매스게임처럼 느껴진다. 섬 안에서는 자발적 경계가 만드는 긴장을 내려놓기 어렵다.

그리고 2012년 11월 고향에서 연 개인전에서는 무언가 익숙해진 느낌을 꺼내놓았다.

제주 사람은 제주 사람대로, 이방인은 이방인대로 서로에 대한 불편을 내려놓지 못한다. 그런 느낌들이 물에 뜬 기름방울마냥 둥둥 떠다니는데, 작가는 한국 화가다. 그가 선택한 재료들로는 만들어내기 힘든 느낌들에 작가는 오히려 즐거워한다. 처음 주어진 화면을 채우려고만 하던 붓끝은 그루잠처럼 뒤가 편안한 것은 아니지만 오랜 불면에서 한두 걸음 앞을 향해 걸어간다.

문득 깨닫는다. 같은 곳에 계속 머물러 있었다면 원하는 곳에 닿을 수도, 뜻하는 것을 얻을 수도 없다. 작업을 위해 정처 없이 섬을 배회하지만 정작 붓을 드는 공간은 섬 밖이다. 안과 밖이 묘하게 어우러진다.

'다음'이란 귀띔과 함께 내민 화면에는 골목이 있다. 역시 안과 밖을 연결하는 공간이다. 이번에는 30년이란 시간을 훌쩍 넘어 소설가 오정희와 마음을 맞췄다. 작가 공지영이 춘천에서의 한 문학 강연에서 "고등학교 시절 소설가 오정희 선생님을 만나기 위해 무작정 춘천행 버스를 탔을 만큼 그

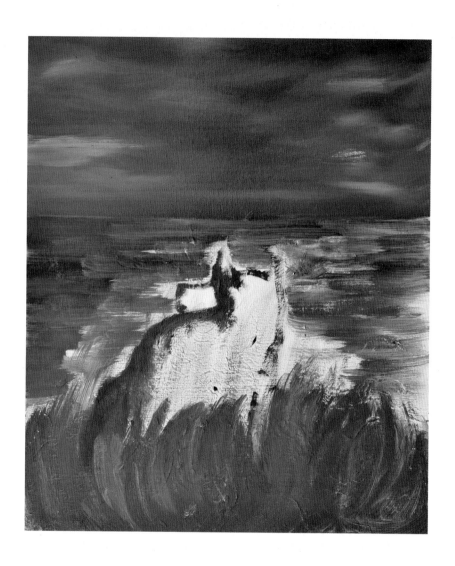

Gaze(2012)

의 열렬한 팬이었다"고 고백한 적이 있는 우리 나라를 대표하는 중견작가 중 한 명이다. 회갑을 넘긴 그녀와의 동행은 궁금하면서도 많은 부분 수긍이 간다. 오정희 작가는 지금껏 드러낸 것보다 행간에 스며 있는 것이 더 많다는 문단의 평가를 받고 있다. 신비스럽기도 하고, 때로는 비밀스럽기도 한 작가의 펜과 몽환적인 듯하면서도 현실적인 작가의 붓이 만난다는 것은 생각만으로도 가슴이 두근거린다. 산이 많은 강원도를 삶의 배경으로 하는 소설가와 섬 태생 화가의 매치 역시 흔한 구성은 아니다.

그리고 골목 드로잉이다. 아쉽게도 무산되기는 했지만 시도는 훌륭했다. 삶의 역사가 길수록 골목의 역사 역시 풍요롭다. 반듯반듯 자로 잰 듯 도시계획으로 치장한 신도시의 그것은 사실 골목이라 부를 수 없다. 골목은 세상의 정면이 아닌 이면裏面이 됐고, 지금은 '문화 예술'이란 프리즘을 통해서나 잠시 세상에 본모습을 드러낸다. 작가의 섬 유랑은 그렇게 다시 시작됐다.

익숙하거나 혹은 낯설거나
변화에 목마른 작가

● 그는 아직 30대의 '풋내기'다. 그만큼 그의 작품에는 묘한 기운이 흐른다. "삶은 새로운 자극과 아픔의 연속과 돌아옴과 되돌아감을 반복한다"는 말을 물수제비 하듯 툭 던지고 나선 이내 물에 만들어지는 흔적들에 집중한다. 한국 화가인 그의 작품은 단순히 물을 쓰는 것과는 다른 느낌들을 던진다. 흔히 사실적이거나 사색적이거나 특정한 기운으로 '헤쳐모여'를 해온 한국화 장르 안에 이 작가는 현실 감각을 풀어놓는다. 이것이 예술적 완성으로 이어졌느냐 하는 것은 사실 답하기 어렵다. 대중 친화적 느낌과 아직 젊은, 그래서 제주에서 그의 작품을 만날 기회가 드물었다는 점이 작가에 대한 관심이며 기대치를 한껏 끌어올렸을지 모른다. 하지만 그것을 적절히 조율하면서 빈틈을 제대로 꿰차고 들어가는 것 역시 작가의 능력이다. 여전히 장르 정착 같은 허황된 꿈보다 변화에 목이 마른 그다. 하고 싶은 것도 많다.

결국 소소한 풍경 앞에서 조우하는 기억의 편린과 모호한 감정은 누구에게도 '주연'의 자리를 내주지 않는다. 누군가에게는 익숙한, 누군가에게는 낯섦으로 그 '경계'가 뭉그러진다.

몽환적이란 느낌은 다음에 나온다. 섬세하게 뭔가에 몰입했다면 그의 붓이 마냥 자유로웠을 리 없다. 표범 같은 어떤 변명으로도 등장을 설명하기 어려운 것들이 무작정 걸어가던 걸음을 멈추고 내 안을 응시하게 한다.

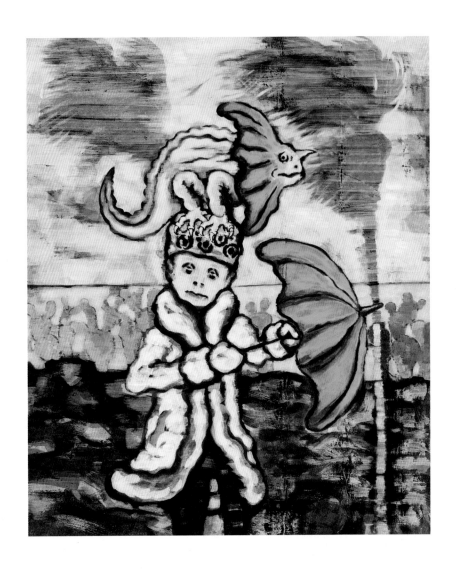

바람 센 날(2013)

자기 내부의 한계는 바로 즐거운 도전이다. 어느 순간 더 이상 앞으로 나아가지 못하고 제자리에 멈춰 섰던 트라우마는 짧은, 대신 강렬한 자극에 쪼개진다. 자신이 어디에 있는지 알아야 그 위치로부터 벗어나는 것이 가능하다.

들어가고 싶은 아이(2009)

태풍이 안겨준 성장통
그림의 진정성

● 섬이란 공간적 한계는 시간적 제약을 허무는 아주 작은 틈이다. 수평선 너머를 볼 줄 알기에, 사면에 바다를 끼고 있기에 흐르는 시간에 몸을 맡길 수 있다.

섬에 대해 알게 되면 될수록 노마드의 피가 흐르고 있는 청년에게 빠져들 수밖에 없다. 지독한 솔직함 때문이다. 그는 모두가 아는 것들 – 섬에서는 살지 않는 것, 섬에 들어온 사람들에 대한 경계, 섬 밖으로 나가고 싶어하는 본능 – 을 자유롭게 펼쳐낸다. 속내를 들켜 버린 탓에 간단명료하게 작품을 설명하는 일은 애시당초 계획에 집어넣지 않았다.

'섬에 돌아올 때마다' 받는 자극들로 엉덩이를 바닥에 붙이는 숫자만큼 데생을 한다. 몇 해 전 제주가 태풍으로 큰 몸살을 앓았던 당시 작가는 4년여의 시간을 한꺼번에 잃어버리는 '성장통'을 겪었다. 작업실로 쓰던 낡은 집이 무너져 내리며 그동안 작업했던 작품들을 고스란히 잃어버렸다. 몇 년을 매달려 '연작'이란 이름으로 정리했던 작품까지 어느 것 하나 구할 수가 없었다. 작가는 "'그림을 그만 두라는 것일까' 한참을 고민했었다"고 털어놨다. 엎친 데 덮친 격으로 이웃집이 산사태로 무너지며 다시 작업실을 덮쳤다. 망연자실한 작가 앞에 생각지도 않은 풍경이 펼쳐졌다.

"작품이며 책이며 흙에 묻히지 않으면 다 젖어 버렸습니다. 이대로 다 묻혀 버렸으면 좋겠다고 생각했는데 기적처럼 말짱한 책 하나가 있는 거예

79

요. 정말 많이 아꼈던 책이었죠. 그래서 생각했어요. '만약 내가 진정성을 갖고 작업한 것이었다면 작품 한두 점쯤은 무사했을지도 모르겠다. 그동안 생각 없이 내 멋에 취해 그렸던 것은 아닐까. 늦지 않았다면 다시 해보자.'"

그렇게 다시 시작한 작업은 작가 특유의 조증을 만들어냈다. 병적이라기보다는 그 열정이 부러울 정도다. 해보고 싶은 것에 대한 조급증이, 생각하는 것을 바로 화면에 옮겨보는 즉흥성이 만들어낸 것들은 곧 다음 작품에 대한 궁금증으로 이어진다는 점도 매력적이다.

섬에서 나고 자란 그에게는 아마 태생부터 가지고 있던 기질일지도 모른다. 섬은 협소한 장소가 아니라 시작점이자 끝점일 뿐이다. 원하는 만큼 공간을 만들고 시간을 쓸 수 있다. 목적지를 향해 정신없이 내달리는 레이스 같은 방식으로 섬을 읽는 것은 무리다. 온전히 내 기준으로는 더더욱 힘들다. 보는 방향에 따라 다른 모습을 보이는 데는 그럴 만한 이유가 있다.

'디스'를 즐기는 젊은 작가의 눈으로 바라본 섬은 소소해 보이나 평범하지 않다. 표준과 동일 같은 평범함의 상징을 허락하지 않기 때문이다. 남과 같음으로는 아무것도 얻지 못한다. 어느 시인이 노래한 것처럼 살아 있는 모든 것은 다 흔들린다. 다른 것은 그 흔들림의 정도다. 순간순간 아름다운 축제일 수도 있고, 그저 덤덤한 일상일 수도 있다. 제주에서의 감흥이 제각각일 수밖에 없는 것도 이 때문이다. 누군가에게는 세상 무엇과도 바꿀 수 없는 보물섬이지만, 누군가는 터무니없는 관광물가와 중국인 관광객 때문에 불편한 공간으로 기억한다. 각각의 것을 인정해야 한다. 경계에 선다는 것은 그런 의미다.

연緣이란 것을 믿는 편은 아니지만 이 작가와는 뭔가 맞는 것이 있었다. 처음 작품을 보고 아무런 생각 없이 "좋다"는 말부터 쏟아냈던 것도 그랬고, 이번 작업을 위해 하나둘 작가들을 만나러 다니는 과정도 그랬다. 고향을 떠나 섬 밖에서 활동하고 있는 작가에게 '시간'을 물었더니 '제주'라는 답이 돌아왔다. 다음은 마치 잘 알던, 오랜만에 만난 것이 마냥 즐거운 수다. 제주에서의 작업이 많았던 것은 아닌데 생각보다 많은 관심을 받는 것은 "부담이라기보다 즐거움"이라고 말했다.

작품에서는 특별한 밑그림 없이 리듬에 맞춰 생각나는 것들을 거침없이 채워내는 것처럼 느껴졌지만 나머지 부분에서는 '허점투성이'다. 2011년 제주에서의 전시를 준비했지만 신청 조건을 제대로 살피지 못해 아쉬움만 삼켰다. 지난 실수를 반복하지 않으려고 단단히 준비했지만 전시 공간을 찾기 위해 섬을 돌고 도는 일은 여전했다. 그렇게 2012년 섬에서의 개인전이 열렸다. 달뜬 표정에 긴장이라곤 찾아볼 수 없었다. 오랜만에 만난 지인들과의 대화가 작품을 설명하는 것보다 즐거워 보였다. 막상 전시장에 걸린 작품은 몇 되지 않지만 그동안 해왔던 것, 해봤던 것, 좀 하는 것, 하고 싶은 것들이 왁자지껄 자신을 내보이느라 소란스러웠다. "이제 조금씩 나를 찾아가야죠. 섬이 주는 것이 너무 많아서 아직 뭘 어떻게 할지 정하지 않았어요. 하고 싶은 것이 너무 많아요."

마침표를 찍으려는 순간 SNS 알림음이 울린다. 슬쩍 안부를 묻는 메시지가 오가고 '근처'에 있음을 확인한다. 이쯤 되면 보통 인연이 아니다.

숲의 끝에서 아스라이 오름 속으로 사라져 버리는 풍경.

그 끝에 무엇이 있는지는 아무도 모른다.

아니 알고 있어도 쉽게 털어놓기 어렵다.

온전히 나만의 것이길 바라는 것들이 존재하는 그곳은

개발이라는 이름으로 일방적인 상처를 강요받았던

자연과 현대인의 마지막 보루인지도 모른다.

거문오름
안에서

김연숙

길을
찾다

김연
숙

KIM YEON SOOK

1962년 제주에서 태어났다. 이화여대와 제주대 교육대학원을
졸업했다. 1993년 '영혼 연습'전을 시작으로 2009년 '거문오름으로부터', 2010년 '거문오름의 시
간', 2011년 '거문오름을 그리다' 등 10회가 넘는 개인전을 열었다. 이밖에 2014년 '거문오름-우주
의 시간' 등 250여 차례 국내외 기획 초대전에 참가했다. 1991년 한국현대판화 공모전 우수상과
1992년 제주도미술대전 대상을 받았다. 현재는 제주도립미술관 관장으로 재직하며 한국미술협
회, 한국현대판화가협회, 제주그림책연구회 회원으로 활동하고 있다.

● 제주는 '여성'의 섬이다. 창조 신화 속 '설문대할망'에
서 시작해 삶터를 일구게 한 '자청비'도 모두 여신이다. 제주를 상징하는 대
표적인 문화 상징 중에도 '해녀'가 1순위로 꼽힌다. 삼다도를 완성하는 것
중 하나인 '여성'은 아직 그자리를 내주지 않았다. 그 가운데서 '여성성'이
강하다는 것은 무슨 의미일까. 오름의 한가운데서 '젠더'를 품은 작가의 눈
빛은 강하기보다 따뜻했다.

아들처럼 가깝고도 먼

거문오름

● 제주에서 오름을 뺀 삶이란 것은 허용되지 않는다. 교과서에서는 배울 수 없는 선의 아름다움을, 사전이나 인터넷 검색으로는 알 수 없는 '포용력'의 의미를 그곳에서 배웠다. 눈에 보이는 것 이상으로 심오한 의미를 지녔다는 말이다.

오름의 둥그스름한 곡선은 어머니들의 젖가슴과 연결된다. 성인 잡지에나 등장할 만한 농염함까지는 아니지만 낮은 듯 봉긋한 자태는 아이를 하나둘 품으며 꼭 그만큼 물러서는 넉넉한 가슴팍이다. 그러니 계절마다 야생화 따위로 수줍은 치장도 하고 때로는 비바람에 맞서며 자신을 원하는 이들에게 구석구석을 내주고도 싫은 기색 한 번 하지 않는다. 내줄 준비가, 품을 자세가 되어 있는 까닭이다. 그렇다고 작가의 오름이 이런 느낌이냐면, 답은 '아니다.'

작업할 공간을 찾아 조금씩 도시를 벗어나다 거문오름 가까이 작업실을 두게 된 것이 인연이 됐다. 익숙지 않다 보니 두려웠다. 거문오름을 곁에 두고도 한 번 오를 생각을 하지 못했다.

작가를 만난 것은 개인전 오픈 준비에 정신이 없던 때였다. 짧은 질문에 이내 푸념을 쏟아낸다. 한동안 작업실 앞을 무리지어 지나는 사람들이 야속했던 작가는 세계유산센터 개관 후 하나둘 발길이 끊어진 사정을 털어놓았다.

"새벽부터 두런두런 하는 소리에, 총천연색 복장에 정신이 사나워져 소리라도 지르고 싶었는데 지금은 내 것을 뺏긴 것만 같아서 허전해요." 작업실 앞으로 났던 탐방로가 50여 미터 정도 자리를 옮긴 탓이다. 분명 옆에 있는 것은 알겠는데 쉽게 발이 옮겨지지 않는다. "멀어진 것과는 조금 달라요. 샘이 난다고나 할까요. 그 전에는 나에게만 오로지 찰싹 달라붙어 있는 느낌이었는데, 이제는 슬쩍 거리를 두는 것 같아서 일부러 못 본 척 하고 그래요."

거문오름은 25만 년 전 화산 활동으로 생긴 분화구로 그 안에 들어찬 숲의 색이 검고 범상치 않은 기운이 돈다 해서 '거문'이란 이름을 얻은 공간이다. 쉽지 않으리란 건 알고 출발했지만 작가는 몇 번이고 발을 멈추고 길을 더듬었다. 사람이 낯선 거문오름은 쉽게 가슴을 열지도 여간해서 사람을 품지도 않았다. 거문오름에 대한 작가의 기억은 막연한 공포로 시작된다. "겁없이 나선 거지요. 한 번 해서 안 되면 두 번, 두 번 해도 모르면 세 번, 거문오름이 뭐 별거야 하고 나섰는데 어느 순간 주위가 조용한 거예요. 휴대전화도 안 터지고. 점점 길은 모르겠고. 어떻게든 여기만 벗어나자 앞만 보고 갔지요." 그 느낌은 거문오름을 관통하는 '길'로 캔버스에 옮겨졌다.

고즈넉이 작가의 것으로만 느껴지던 거문오름 가는 길은 그렇게 탐방로가 나면서 낯설어졌다. 몇 차례 정비를 거쳐 만들어진 번듯한 오름 탐방로는 다행히 사람 기척을 앗아갔다. 그 무렵인 듯 싶다. 거문오름까지의 거리감 대신 공간이 캔버스를 차지한 것은. 무려 3년여의 시간이 만든 변화다.

캔버스에 옮겨진 '거문오름'은 시나브로 시간을 탔다. 유네스코 세계자연유산인 거문오름계 용암동굴은 하루아침에 만들어지지 않았다. 수백만

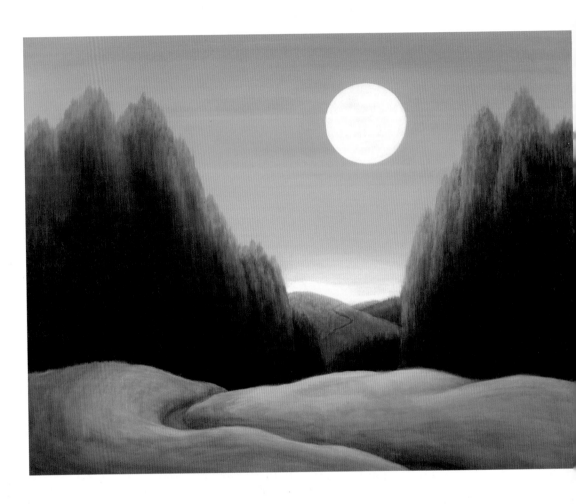

오름의 시간(2010)

년 전 거문오름이 폭발하면서 흘러내린 용암이 거칠게 분화구를 허물고, 다시 식으며 지하에 만장굴과 김녕굴, 벵듸굴을 만들었던 과정은 누가 시킨 것도, 사전 어떤 계획도 없이 진행된 일이다.

　붓으로 표현된 거문오름은 점점 '사람'을 닮아간다.

　거문오름은 말 그대로 세계자연유산의 모체요, 분화구는 그 시원이다. 거내한 혼돈의 현장에 생명이 있다는 점은 '예술혼'을 자극하기에 충분했다. 풀 한 포기, 나무 한 그루는 물론이고 공간을 나눠 쓰는 반딧불이의 작은 몸짓까지, 사소한 것은 없었다. 작가는 그렇게 시시각각 달라지는 색채와 공간을 채우는 것들로 인해 다른 표정을 하는 거문 오름이 쏟아내는 '생명의 기호'들에 일일이 신호를 하는 수고를 아끼지 않았다.

경이로운 늦둥이와 같은 존재

바람을 타고 시간을 타다

● 1960년대 중반까지도 제주에서는 소와 말을 방목하기 전인 늦겨울에서 초봄 사이 산간 초지에 '방앳불'을 놨다. '방앳불'은 '화입'을 뜻하는 제주어다. 불을 내 묵은 풀을 제거하면 그자리에 새로운 풀이 잘 돋아나고 진드기 같은 해충을 한번에 몰아내는 효과가 있었다. 1997년부터 관광 상품으로 개발하여 오름 이곳저곳을 옮겨다니며 열렸는데 2000년부터 새별오름에서만 열리고 있다.

수천 명의 사람들이 입을 모아 열부터 거꾸로 숫자를 셌고 그 마지막 순간 오름은 벌건 불길에 제 몸을 던졌다. 사실은 아니지만 마치 그렇게 보였다. 제주를 대표하는 문화관광축제인 '들불축제'의 하이라이트다. 남쪽 경사면에 있는 약 26만 제곱미터의 억새밭에 불을 놓는 순간 제주 사람들은 가정의 무사안녕과 행복한 미래를 소망한다. 오름은 이렇게 제주 사람들의 삶과 밀접하다.

그뿐만이 아니다. 영화나 드라마, CF 배경으로 다양한 매력의 오름이 등장하기도 했다. 10년을 훌쩍 넘는 기자 생활 속 취재 에피소드 중에 오름과 관련된 것도 부지기수다. 정장에 하이힐을 신은 채 오름을 정복하고, 이름이 헷갈려 섬을 동에서 서로 가로지른 일도 있다. 이름만 대면 알 만한 유명 배우를 충무로가 아닌 오름에서 만나는 행운도 있었다. 몇 년 전부터 오름 탐방이 붐을 타면서 난처할 만큼 '좋은' 오름을 묻는 질문도 많이 받았다.

또한 오름은 제주 작가, 제주에서 작업을 하는 예술가들에게는 더할나위 없이 좋은 소재이기도 하지만, 한편 부담이 되는 소재이기도 하다.

서너 해 전 제주에 정착했던 한 서양화가가 '섬 살이'를 정리하면서 꺼낸 작품만 봐도 알 수 있다. 처음에는 익숙한 초록에 구분이 생기더니 실핏줄 같은 능선이 툭툭 부풀어올랐다고 했다. 몇 날 며칠 같은 장소에서 오름을 그렸는데 매번 다른 모습을 보여서 출석 노장을 찍지 않고는 못 배길 만큼 욕심이 생겼단다. 작가가 내민 오름에 낯익은 곡선은 없었다. 오히려 잘못 손을 댄 것 같은 거친 붓 터치가 사방을 채운다. 오름은 단 한 번도 정자세를 고수한 적이 없다. 사진처럼 멈춘 것을 그리기에 바람을 타고, 시간을 타는 오름을 표현하기 힘들었다는 고백에 저절로 고개가 끄덕여졌다.

김연숙의 오름은 그와는 다른 느낌이다. 오름 하면 늘상 떠오르는 색도, 그렇다고 이름을 찾을 만한 특징도 없다. 줄잡아 368개나 되는 봉우리들 가운데 그녀는 '거문오름'을 고집한다. 처음부터 그랬던 것은 아니다. 예술 하는 집안에서 태어나 운명적으로 언니김현숙 한국화가와 끊임없는 겨루기를 했던 탓에 변화를 주저하지 않았다. 잠시 조각칼을 쥐기도 했고, 주변의 것들을 끊임없이 화폭에 옮기기도 했다. 그런데도 거문오름에 쏟는 애정에는 변함없다. 마치 '늦둥이'인 것처럼 우연히 찾아온 것에 대한 경외와 알 수 없는 불안감이 교차하고, 그 안에서 찾은 것들에 감사하며 드러내기를 반복한다. 어떤 결과를 원하는 것 같지도 않다. 아이가 다 자란 모습을 못 보게 되더라도 무사히 잘자라기를 바라는 마음, '모성애'와 같은 맥락이다.

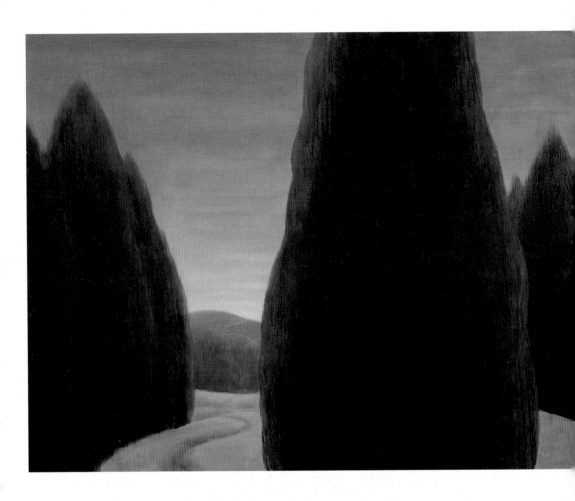

거문오름 가는 길(2011)

거문오름 가는 길(2012)

여성성과 생명성의 조우
화풍의 변화를 이끌다

● 작가가 거문오름 연작을 시작한 것은 2009년이다. 선흘 작업실에서는 어느 창에서건 거문오름을 만날 수 있었다. "익숙해지다 보니 그리게 됐다"고 하지만, 작가에게 거문오름은 여성성과 생명성의 조우가 이뤄진 특별한 공간이다. 모르고 볼 때는 그저 섬에 흔한 차분한 능선의 그것쯤으로 생각했지만, 들어갈수록, 또 오를수록 그 속내를 점점 알기 어려워졌다.

영광의 상처를 자랑하듯 아가리를 쩍 벌리고 있는 분화구와 여간해서는 속을 알 수 없는 제멋대로의 곶자왈, 낮고 편하게 발을 이끌다가도 이내 앵돌아져 등을 떠미는 곳이다. 순간 멈춰 버린 시간에 당황하고 방향조차 가늠하기 힘든 곳에서 하릴없이 발만 구르는 작가의 모습이 파노라마처럼 지나간다.

다행히 작가의 방황에 비례하여 거문오름도 서서히 가슴을 내주기 시작했다. 그 안에서 발견한 것이 다름 아닌 생명력이다. '젠더적 감성'이란 어려운 단어를 끄집어내지 않아도 알 수 있는 어머니의 오름인 셈이다. 사실 작가는 그동안 끊임없이 애벌레와 풀, 눈물, 바람·돌·여자 등 제주 자연을 다뤄왔다. 개인전을 치를 때마다 변화를 시도했지만 '생명력의 힘'이라는 한 주제로 묶인다. 그것은 '힘'이 아니라 '사색' 혹은 '온기'로 전해진다.

별을 보려면 하늘을 봐야 하고 주변의 불은 꺼야 한다. 가까이 있다고 더

밝은 것도 아니고 크고 작음이 특별한 차이를 만들지도 않는다. 간절함이 깊을수록 또 눈에 익을수록 가까이 다가온다.

처음 작가의 거문오름은 멀찍이 떨어져 있었다. '길'을 냈지만 지도와 같은 그런 것이 아니라 목적지까지 닿고 싶어 하는 바람과 언젠가 길 끝에 닿고 싶다는 마음이 복잡하게 얽힌 그런 길이다. 옛 동화 속 하얀 조약돌이나 빵 부스러기가 떨어져 있을 것만 같은, 용기를 내어 따라 걷는 것만으로 그저 마음이 편안해지는 '집으로 가는' 길이다. 하지만 점점 길이 보이지 않는다. 최근 거문오름 연작에는 길이고 오름이고 한 선으로 이어진다. 경계가 느껴지지 않는다. 가만히 흐르고 있는 풍경에 저절로 시선이 따라간다.

더듬고 더듬어 더 이상 둘러볼 곳이 없을 만큼 헤집고 다닌 그곳은 처음 형용하기 어려운 경외의 느낌을 한 움큼 덜어내고 편안해졌다. 가까워진 만큼 부드러워졌다.

파도에 치이고 거친 돌에 긁히며 주름진 손등을 거쳐 이제는 낮고 완만해진 가슴 봉우리로 이어지는 곡선에서 관능미 따위가 연상될 리 없다. 자연의 호흡에 맞춰 다가간 오름이 내어준 것은 '괜찮다, 이제 다 괜찮다'며 늘내 편이 되어주는 깊은 가슴이다.

여성 작가로서의 강점이 유감없이 발휘되는 부분이다. 가만히 들여다보면 오름은 풍경이라기보다 여체女體에 가깝다. 어머니의 굽은 등까지는 그만 허락이 되는 부분이다. 공을 들여 잘 매만진 것이 아니라 시간에 그냥 몸을 맡긴 원시적이면서도 착한 몸뚱이가 떠오른다. '여기까지'라는 이정표라 생각했던 움푹 파인 공간은 새 생명과의 연결고리가 되는 배꼽처럼 보인다.

의미없어 보이는 덤불이나 돌무더기도 하나둘 뜯어보면 익숙한 형체를

드러낸다. 몸을 옥죄던 보정속옷을 벗고 무방비로 등을 내밀어도 좋은 그런 느낌이다.

처음 사실적 표현을 고집했던 작가는 여성성에 주목했다. 1994년 '여성의 삶과 현실'전은 지금과는 전혀 다른 느낌의 화면을 하고 있다. 세상을 이루는 반쪽이 아니라 '또 하나의 성'으로 여성을 읽었다. 이후 꽃으로 눈을 돌렸다. 언니인 김현숙 작가의 꽃과는 그 느낌이 다르다. 한국 화가인 김현숙 작가의 꽃이 검은 먹의 은근한 번짐을 적절히 활용해 감성을 건드린다면, 작가의 꽃은 '존재감'으로 다가온다. 꽃이라 이름 붙여지기까지는 너나없이 풀이었던 것들이다. 오히려 보통의 사람들에게 화려함으로 치장한 꽃들보다는 강한 생명력의 풀이 더 살갑게 느껴졌을지 모른다.

"특별히 꽃을 그려야겠다는 생각은 없었지만 마음에 품고 있는 것을 꺼내놓기에 꽃만 한 것은 없었어요. 그렇다고 꽃만 그리지는 않았어요. 애벌레, 눈물, 바람, 돌 같이 제주에서 부대끼는 것을 그려댔죠." 작가의 말처럼 그때까지의 작품은 '그렸을 뿐이다.' 사실적 표현으로 시작했던 화풍도 변화를 겪었다. 자신의 경험을 서사적인 구조보다는 상징적으로 풀어내면서 자신만의 영역을 만들었다. '경계'를 허문 것이다.

경계를 허문 오름의 빛깔

● 작가의 '경계 허묾'은 과거 이승과 저승이 한 공간에 있다고 믿었던 제주 사람들의 생각과도 일맥상통한다. 처음에는 잘 만든 관광엽서까지는 아니더라도 거문오름의 느낌을 살려 보려고 애썼지만 근래에는 이마저도 조용히 내려놓았다. '길'을 따라 시선을 유도하거나 화면을 분할하던 것이 조용히 무너졌다. 그렇다고 추상적으로 흘러간 것도 아니다.

길이 사라진 대신 숲의 반딧불이들이 밤하늘 별처럼 흩어지고 자연의 색과는 어딘지 다른 느낌의 색이 가만히 제자리를 찾아간다.

신화 속 한 장면 같은 온기가 묻어나는 붉은 그림 앞에서 발이 멈춰 한참 시간을 끌었다. "이 작품, 따뜻하네요." 작가와 나란히 작품 앞에 섰다. 붉지만 치명적이지 않고 따스한 무엇이 전해진다. "과학 다큐멘터리 속 장면 같아요. 자궁 안에서 정자와 난자가 살아남기 위해 치열하게 몸부림치다 멈추는, 왜 아기가 만들어지는 과정의 따뜻한 붉은색요. 색은 다르지만 태아 초음파 사진을 컬러로 보면 이런 느낌일 것 같아요."

"그렇게 보이나요. 내게 석양이 그렇게 보였는데. 저녁놀이 드리우는 것이 마치 오름을 달구는 것만 같았죠. 하루 온종일 그것도 1년 365일 마주하는 것이니 자그마한 변화까지 느껴졌죠. 그러다 보니 그때그때 느껴지는 색을 찾아 쓸 수밖에 없어요." 처음에는 의식처럼 어두운 톤을 골랐다. 어느 순간 생각이 짧았다는 반성에 부딪혔다. 바꿔야 했다.

천만 마리 반딧불이가 나를 춤추게 하다(2014)

그래서 노랑색을 썼고 다음은 붉은색으로 갈아탔다. 그렇게 조금씩 밝아지는 화면만큼 오름에 가까워졌다.

'밝음은 현실'이란 틀도 깼다. "이 공간에서 제주 사람들이 살았다고 생각해 봤죠. 섬에서 사람들이 살았던 이야기가 신화가 됐다면 그 무대가 오름 아니었을까. 그렇게 생각하니 현실보다는 상상 속 공간이란 느낌이 강해졌어요."

작가에 대한 거문오름의, 그리고 거문오름에 대한 작가의 반응은 지극히 자연스럽다. 모든 감각기관을 통해 전해진 기억에 이전 삶의 경험이 포개진들 이상할 것이 없다. 강박증처럼 오히려 지금의 것만을 고집했다면 그 안에서 거문오름만의 빛깔을 찾아내 옮길 수 없었을 것이다.

그리고 숲의 끝에서 아스라이 오름 속으로 사라져 버리는 풍경. 그 끝에 무엇이 있는지는 아무도 모른다. 아니 알고 있어도 쉽게 털어놓기 어렵다. 온전히 나만의 것이길 바라는 것들이 존재하는 그곳은 개발이라는 이름으로 일방적인 상처를 강요받았던 자연과 현대인의 마지막 보루인지도 모른다.

그리고

아담한 체구에 여성스러움이 가득한 작가는 도통 아이 둘을 키운 엄마로 보이지 않는다. 사실 그녀는 내가 알기 훨씬 이전부터 화가였다. 또래 아이들이 종이인형을 오리고 놀 때 그녀는 자기만의 인형을 그렸다. 미리 짜여진 대본처럼 미술대학에 진학했다. '서양화'라는 장르 외에는 다른 선택

을 생각하기 어려웠던 시절이었다. 결혼과 출산이란 과정을 거치고 판화를 만났다. 10여 년을 노력했지만 원하는 느낌을 바로 꺼내놓지 못한다는 벽에 닿으며 다시 붓을 잡았다. 아이와 작품을 동시에 키우다 보니 어느 것 하나 만족스럽지 못했다.

가깝게는 친정과 시댁 식구들, 그리고 주변 지인들이 자기 일처럼 도와주지 않았다면 생명성 넘치는 거문오름을 만나지 못했을지도 모른다.

그리고 작가를 상징하는 '모자 얘기'다. 스포츠 마니아들이 응원하는 팀의 상징물을 챙기듯 작가에게 모자는 각별하다.

"어느 전시회에 초대를 받았을 때 일인데…" 저절로 귀가 쫑긋해진다. "그날도 모자를 쓰고 있었는데 아는 분 두 분이 슬쩍 가까이 다가와 뭔가를 묻더라고요. 내가 과연 모자 몇 개를 가지고 있느냐를 놓고 점심 내기를 했다는 거예요."

대결에서 누가 이겼는지 궁금해졌다.

"저도 궁금해서 그런데요. 모자는 몇 개쯤…"

"한 번도 세어본 적이 없어서 잘은 모르겠지만 대략 50개 이상은 될 것 같아요."

도립미술관장이란 직함을 얻고 난 뒤 작가의 모자는 옷장에서 자리를 지키고 있는 중이다. 어딘지 아쉽다.

꽃들은 어디로 가나(2014)

그의 '좀녜'에는 애정이 가득하다.

어느 한쪽이 아니라 서로를 향한 감정이다.

사진들마다 막막하고 먹먹한 세월들이 여러 겹 주름으로 접혀 있다.

흔히 봤던 좀녜들과는 어딘지 다른 표정들이다.

작가 역시 한 장 한 장 어머니, 할머니의 이름을 기억한다.

사진을 찍었을 때의 상황이며 작은 소품들이 가지고 있는 사연들도 훤하다.

카메라 렌즈 곳곳에 물기가 어려 있는 것처럼 느껴진다.

바다처럼
품어준

김흥구

해녀 어머니들에 대한
이야기

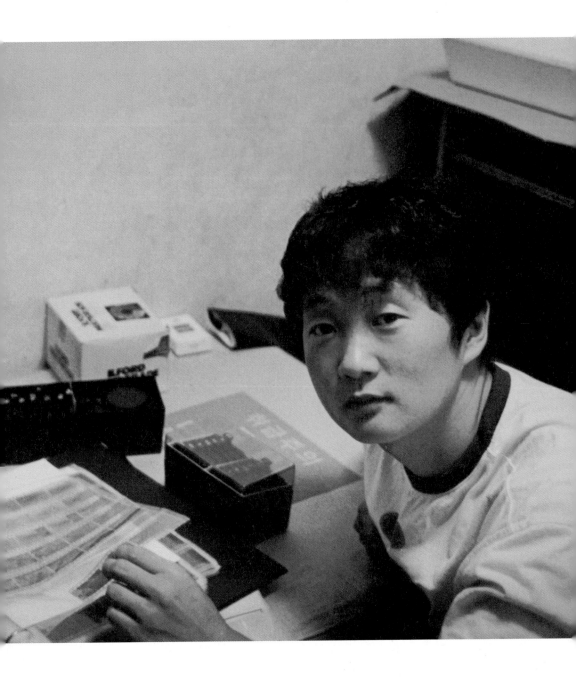

김흥구

KIM HEUNG GU

경일대 사진학과를 졸업했다. 2011년 '좀녜-사라져가는 해녀, 10년
의 기록'과 좀녜 시리즈 20점은 고은사진미술관에서 영구 소장중이다. 다수의 기획 단체전에
참가했다. 2003년 해녀의 삶을 다룬 사진으로 《GEO》 피쳐스토리 대상을 수상했다. 《GEO》,
《TIME》, 《IMAGE PRESSIAN》, 《인권》 등의 매체와 작업을 했다. 2015년 KT&G 스코프 올해의
작가 3인에도 선정됐다. 다큐멘터리 사진작가로 사회의 다양한 이면을 채집하는 등 사회의 낮은
곳을 헤집고 있다.

● "굳이 '좀녜'라는 단어를 쓴 이유가 있나요? 해녀라
는 말이 더 대중화됐고 사람들을 이해시키기에도 좋았을 텐데…""작업을
하면서 많은 얘기를 들었어요. 할머니들 스스로는 자신들을 해녀나 잠수나
하는 이름은 쓰지 않으시더라고요. 가끔 옛날 이야기라도 들을 참이면 예전

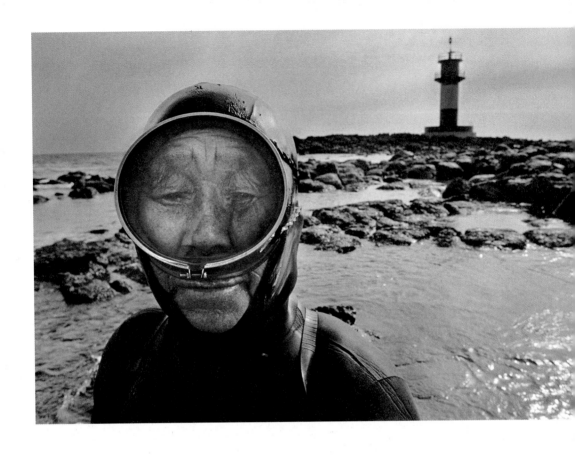

비양도 할망바당(2004)

에 '잘 ᄌᆞ무난ᄌᆞ물다는 채취하다, 캐다의 제주어 줌녜렌 허기도 했쪄해초를 잘 캐내니 줌녜라고도 했어 하셨죠. 처음엔 무슨 말인지 하나도 못 알아들었어요. 할머니들도 그냥 손자 같은 아이가 왔다갔다하니까 잘 봐주신 것도 있고. 제가 할머니들 사이에 이만큼 들어갔다 왔다는 표시인 거죠. '줌녜'는…"

제주에서 '해녀'를 부르는 말은 다양하다. 옛 기록들을 보면 해녀·잠녀·잠수 등이 혼용됐다. 2015년 행정 용어를 '해녀'로 통일했디. 유네스코 인류무형유산 대표 목록 등재 신청서 역시 '제주해녀문화'로 썼다. 줌녜는 틀린 말은 아니지만 요즘 기준으로는 낯선 이름인 셈이다. 그러나 여기서는 작가의 의도를 반영하여 줌녜해녀로 정리한다.

사라져가는 해녀

10년의 기록, 제주 좀녜

● 사진 하면 어딘지 유려한 느낌이 앞선다. 비주얼 면에서는 다른 장르들을 압도하는 무엇이 있다. 제주에서는 더하다. '사진 좀 찍는다'고 하면 자기만의 뷰포인트 하나쯤은 다 갖고 있고, 남들에게 자랑하고픈 멋진 사진 한두 장쯤은 예의다. 그런 사정들로 종종 기록 사진이나 예술 사진이 '뒷방 늙은이' 취급을 받는 일도 있었다. 순간을 포착하는 매력에 나는 감히 사진을 '시간을 담는 그릇'이라 부른다. 그의 사진을 봤을 때도 그랬다. 돼지고기뼈를 푹 고은 국물에 모자반을 넣고 풀풀해질 때까지 끓인 '몸국' 한 그릇을 혼자 몰래 먹은 기분이었다.

그는 2003년 대학생 신분으로 제1회 GEO－OLYMPUS PHOTOGRAPHY AWARDS 대상을 수상하며 신선한 화제가 됐다. 다큐멘터리 사진만을 대상으로 한 공모전인데다 여러 장의 작품으로 하나의 완성된 스토리를 구성하는 피쳐스토리 부분 상이어서 더 그랬다. 기획에서부터 작품 완성까지 오랜 시간과 정성을 들여야 하는데다 피사체에 대한 깊은 이해 없이는 불가능한 작업이다. 그만큼 전문 작가들조차 부담스러워하는 작업의 결과물로 아마추어가 첫 대상을 차지했던 까닭에 작가는 물론이고 작가가 탐닉한 대상에 대한 관심도 높았다.

일생을 결정하는 큰 자극은 다름 아닌 '좀녜'다.

어찌 됐든 그의 좀녜는 덤덤하다. 현장에서 만나는 모습 그대로다. 사진

이나 영상에서 보는 것과는 그 느낌이 다르다는 말이다. 많은 사진들이 특별한 순간에 집중했다면 그의 사진은 맨살을 드러낸 듯 보는 내내 마음이 불편하다.

2011년 '좀녀 – 사라져가는 해녀, 10년의 기록'이란 타이틀을 내건 작품전을 진행했을 때는 솔직히 '수차례 섬 밖 작가들이 그려냈던 것 이상은 없을 것'이라 만신만의했었다. 하지만 작가와 몇 번 대화를 히고 니서는 마냥 미안해졌다.

제주적 감성의 프레임
좀녜들의 생생한 삶

흔히들 '해녀'라고 부르는 그녀들을 몇 줄 설명까지
보태가며 '좀네'라고 부른 것부터 범상치 않다 느꼈지만 그의 감성은 이미
'제주적'이다. 좀네나 좀수, 잠녀는 제주에서만 쓰는 말이다. 일부러 섬에서
만 쓰는 말을 골라냈을 만큼 작가는 섬과 밀착했다.

"제주에서 해녀를 이르는 방언이라고 들었어요. 처음에는 오해도 많았
죠. 일반적으로 알려진 '해녀'라는 말 대신 군이 '좀네'라고 쓰는 게 '혹시 튀
어보려는 것은 아니냐', '무슨 말인지는 아냐' 하는 질문도 받았어요.

해녀가 일본의 식민화 작업으로 만들어진 명칭이라는 말도 들었다. 많
은 사람들이 그렇게 알고 있다면 따를 용의도 있었다. 하지만 그동안의 것
은 깡그리 잊혀진 채 껍데기만 남은 '해녀'가 아니라, 주어진 삶을 지켜 가
기 위해 생의 막바지까지 바다에 몸을 던지는 좀네들을 있는 그대로 프레
임 안에 담고 싶었다. 처음 좀네 사진을 찍을 때만 해도 학생 신분이었다.
본격적으로 좀네 작업을 시작한 것은 대학 3학년 때부터였다. 월요일에서
목요일까지 수업을 꽉 채워 듣고 목요일 밤에 부산으로 가서 제주까지 11
시간 걸리는 밤배를 탔다. "처음에는 아무것도 몰랐어요. 무조건 바다에만
가면 만날 수 있겠다 생각했죠. 해안도로를 순환하는 버스를 타고 가다 작
업하는 모습이 보이면 내려서 다짜고짜 말을 걸었어요. 사진을 찍게 되고
나니 이렇게 해도 되나 싶어 망설여지더라고요. 작업을 마치고 나올 때면

제대로 몸도 가누지 못할 만큼 힘겨워들 하세요. 그렇게 해안가 바위를 오르는 할머니들을 돕지는 못할망정 카메라를 들이대는 것이 과연 맞는 일일까. 고민을 하면서도 셔터를 누를 수밖에 없었어요."

수업이 없는 주말이면 약속이나 한 듯 배를 타고 제주도를 찾았다. 누가 보면 고향이냐고 물을 정도로 부지런을 떨었다. 물과 볕에 그을리고 주름진 얼굴로 젊은 날의 사진 앞에 선 비양동의 할망 좀녀부디, 비 오는 날에도 테왁을 들고 바다로 나가는 서천진동의 좀녀 무리, 물안경을 쓴 채 건져올린 해산물부터 확인하는 온평리 좀녀에 이르기까지, 그는 꾸준히 어머니·할머니 들과 생활하며 그녀들의 삶을 기록해 왔다.

"처음에는 왜 왔냐는 타박이 더 많았어요. 학교에서 공부나 할 것이지 할망들 고생하는 것 찍어서 뭐에 쓸 거냐고. 어떤 할머니는 카메라를 보고 곱게 화장도 하고 옷을 갈아입으러 가시기도 했죠. 그냥 있는 모습 그대로를 찍는다면 손사래를 쳤어요. 그렇게 한두 해 작업을 하고 나니 서로 편해졌어요. 카메라의 존재를 잊는 적도 많았고요. 아마 작품들을 보면 그런 느낌들을 알 수 있을 거예요."

그는 절절한 좀녀들의 삶을 생생하게 기록하기 위해 직접 스킨스쿠버 다이빙을 배웠다. 장비를 착용한 채로는 숨비소리의 깊이를 알 수 없어서 맨몸으로 바다에 뛰어든 적도 있다. 바깥물질을 나간 좀녀들을 찾아 바다 건너 일본을 드나들기도 했다. "시험에 이런저런 이유로 한 몇 주 얼굴을 못 비추면 그렇게 궁금해하시는 거예요. 일부러 숙소 쪽을 왔다갔다하시면서 기척을 살피기도 하고, 무슨 일인지 듣고 싶어하시면서도 서운한 기분에 일부러 냉정하게 대하시는 할머니도 계셨어요. 안 보는 척 하면서도 제가 오

고 가는 걸 다 보고 계신 거예요. 카메라 가방이 바뀌는 것까지. 한번은 얼굴
이 많이 까매졌다고 선크림을 잘 발라야 한다는 설명을 한참 들은 적도 있
어요. 어제 옆집 누구를 더 많이 찍었으니까 오늘은 나를 더 찍어줘야 한다
는 농까지 던지셨죠. 10년 가까이 되다 보니 내년 해경_{마을공동어장 작업을 이르}
_{는 말} 때 다시 올게요 하는 말이 '마지막 인사'가 되는 경우도 몇 번 있었어
요. '돌아가셨다'는 말이 얼마나 가슴 아프던지. 그때는 그저 죄송스러울 뿐
이죠. 왜 더 일찍, 더 자주 오지 못했나 싶어서요."

물질을 하고 밭일을 하는 일상적인 이야기에서부터, 먼저 세상을 떠난
남편과 자식의 사연은 물론이고, 거슬러 올라가 일제강점기, 한국전쟁, 제주
4·3까지 제주의 굵직한 역사가 제주의 좀녜에는 얽혀 있다.

이제 삼십대 후반인 사진가는 '좀녜' 이야기에 목부터 메인다. 그의 앵글
속에서 그녀들은 살아 있는 존재로 부각된다. 박제화에 대한 경계가 분명
히 드러난다. 우리가 흔히 만나는 좀녜들과는 분명히 다르다. 희화한 모습으
로 거칠게 지역에서만 통하는 말을 쏟아내며 웃음을 유발하거나 성큼 물속
으로 들어가 전복이나 소라를 채취하고 거침없이 수면을 차고 오르는 모습,
해녀춤 공연을 하고 갓 잡은 해산물을 즉석에서 손질해 흥정하는 모습들은
좀녜가 가지고 있는 아주 작은 일부이자 만들어진 것들이다.

그래서일까. "사진 속 모습을 보고 그녀들의 강인함을 떠올렸다면 '좀녜'
라는 이름에 담겨 있는 얼마 남지 않은 기억, 그 안에 품은 제주 때문입니다.
애잔함과 쓸쓸함을 느낀다면 이것은 우리 삶의 한 단면이기 때문일 것입니
다." 송기영 시인이 그의 전시에 남긴 '짧은' 글이 별처럼 눈에 박힌다.

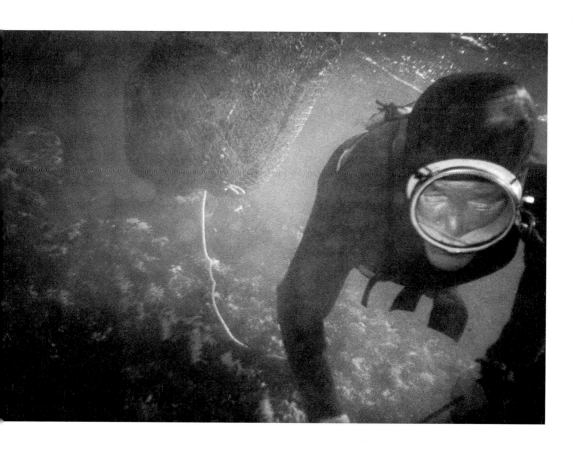

온평리 할망바당(2003)

좀녀들의 먹먹한 삶

섬은 언제나 그자리에 있다. 어찌 보면 제주에서의 시간은 멈춰 있다고 느껴질 만큼 느리다. 변하는 것은 그 안에 있는 사람 뿐이다.

제주, 바다, 어머니라는 단어가 하나로 묶여 단단해진 말은 그래서 더 마음이 쓰인다. 어느 시에서처럼 '나만 늙고 말 테니 너는 늙지 마라' 하고 등을 두드리는 것이 예사롭지 않다. 그가 그랬던 것처럼 제주에서 나고 자란 나 역시 '좀녀'란 이름을 부를 때마다 울컥해진다.

외할머니는 행원리에서 손꼽히는 좀녀셨다. 지금도 마을에 가면 외할머니의 이름을 기억하는 사람이 있을 정도다. 어머니도 곧잘 물질을 하셨다고 했다. 하지만 해녀는 아니다. 나름 대를 잇는 자리에 서 있는 나는 물에 뜨는 것이 다행일 정도의 형편없는 실력을 가지고 있다. 물질은 언감생심이다. 어머니는 그런 나에게 "요즘 세상에 태어나 다행이다"란 말을 자주 하셨다.

예전엔 그랬다. 고개만 돌리면 바다가 있었던 탓이고, 퍽퍽했던 삶 속에 물질을 할 수 있다는 것은 큰 벼슬자리를 얻은 것처럼 자랑거리였다. 세상이 바뀌고도 여전히 물에 몸을 던지는 어머니들이 있다. 배운 게 이것뿐인 '좀녀'들이다. 남자와 여자, 이전에는 한 번도 만난 적이 없는 두 사람이지만 '좀녀' 이야기를 꺼내는 순간 말이 많아진다.

"아, 그 사진 있잖아요. 할머니의 투명 비닐봉지. 약이 한 움큼 들어 있

는…"

작가의 말이 빨라진다.

"모르는 사람이 더 많은데 잘 보셨네요. 그렇게 약이라도 먹지 않으면 물질을 할 수 없다고 하시더라고요. 두통약에 신경안정제에 뭐라뭐라 한참 설명을 해주셨는데 다 기억할 수 없을 정도였어요."

그렇게 오랜 시간을 늘여 좀녀들의 가장 깊숙한 곳까지 나아간 작가의 사진은 따뜻하면서도 슬프다.

작가는 바다를 삶의 현장으로 삼는 그들의 독특한 삶의 궤적들을, 인간의 내면을 들여다보는 듯한 클로즈업과 화면 분할 등의 기법으로 생생하게 묘사했다는 평을 받았다.

약속된 모습이라곤 어느 하나 찾아내기 어려운 사진들은 그의 작업이 쉽지만은 않았음을 보여준다. 오래된 가족사진이 걸린 문틀 앞에 좀녀 할머니가 엉거주춤 편치 않은 표정으로 카메라를 응시한다. 바다에서 찍은 것 같은 사진 중에는 수평이 맞지 않아 어정쩡한 것도 여러 컷 있다. 작가가 골라낸 대표 사진 속 좀녀 할머니는 핀이 맞지 않아 흐릿한데다 어느 한 부분이 잘려나가고 없다. 멀리 모여 있는 좀녀들의 모습이 금방 작업을 마쳤음을 가늠하게 할 정도다. 사진이 가리키는 위치대로라면 그녀는 금방 바다에서 나와 거친 숨을 쉬고 있는 참이 분명하다. 집 안에서 '족은눈물안경'을 써보는 고령의 좀녀 할머니는 현재 좀녀 문화를 상징하는 듯 보인다. 좀녀가 고령화하면서 행정까지 나서서, 나이가 많은 좀녀들에게는 작업을 줄일 것을 권하고 있다. 뭍에서보다는 분명 힘든 바다 작업에서 목숨을 잃는 좀녀들이 늘어나면서 내린 조치다. 이유가 있다고는 하지만 말을 물가로 끌고는

서천진동(2004)

갈 수 있어도 억지로 물을 먹게 할 수 없듯이, "이 일물질이라도 못하면 살 낙이 없다"는 하소연을 얼마만큼 설득할 수 있을까.

한 숨을 참고 십수 발 해면을 차고 들어가 물건을 채취하는 시간은 고작해야 3~5분 안팎이다. 하지만 그 짧은 순간 좀녜들은 생사의 경계를 오간다. 그리고 하늘을 향해 얼굴을 쳐들고 오래 참았던 숨을 한꺼번에 쏟아낸다. 세련되지 않은 투박한 흑백사진 속에는 물숨에 대한 공포와 불규칙한 호흡, 장기간 힘겨운 노동으로 인한 고통이 오롯하다. 잘못 찍은 것처럼 흔들려 보이는 것은 그 고통을 공감했다는 의미다.

좀녜들과 만나며 스스로 진한 성장통을 치렀다는 작가다.

불쑥 카메라를 들고 작업장에 가면 첫 마디가 "이 아이 또 무사왜 왔냐?"였다. 반가워서 그런 건지 정말 타박인지는 지금도 알 수 없다. 분명한 것은 카메라만 보여도 내몰렸던 사정이 지금은 옛일이 됐다는 점이다.

그래서일까. 사진마다에서 바다 냄새가 난다. 비릿한 기운의 흔한 그것이 아니다. 어딘지 따습고, 살가운 냄새다. 그걸 담기 위해 얼마나 힘들었을지 알 것 같아 눈을 맞춰주는 것들에서 마음을 뗄 수 없다.

한 좀녜의 귀띔 때문이다. "물질을 해보문 알주. 숨을 참젠 허난 힘들고 물건 못 찾으면 속상하기도 하고 게. 경헨 물에 나왕 숨 쉬젠 허는디 카메라로 찍어대는 거라. 그걸 누가 조텐 허크라. 힘들엉 얼굴도 죽쌍이고. 에고 입장을 바꿔보민…"물질을 해보면 안다. 숨을 참으려니 힘들고, 소라·전복 같은 것을 채취하지 못하면 속상하기도 하고. 그래서 수면으로 나와 숨을 쉬려는 걸 카메라로 찍어대면 그것을 누가 좋다고 하겠나. 힘들어서 얼굴도 다 일그러지고. 입장을 바꿔보면.

그의 좀녜에는 애정이 가득하다. 어느 한쪽이 아니라 서로를 향한 감정

좀녜(2010, 성산)

이다. 사진들마다 막막하고 먹먹한 세월들이 여러 겹 주름으로 접혀 있다. 흔히 봤던 좀녀들과는 어딘지 다른 표정들이다. 작가 역시 한 장 한 장 어머니, 할머니의 이름을 기억한다. 사진을 찍었을 때의 상황이며 작은 소품들이 가지고 있는 사연들도 훤하다. 카메라 렌즈 곳곳에 물기가 어려 있는 것처럼 느껴진다. 그 흔한 수중 사진도 그렇다. 수면을 타고 바다 속으로 쏟아지는 햇살에 슬그머니 자태를 드러낸 좀녀들의 느린 동작은 물속이어서 그런 것이 아니라 고단함과 두려움이 투영된 결과다.

그 모습 그대로
좀녜에 대한 예의

● 그럴 만도 하다. 제주에서 좀녜는 집안에 큰 보탬이
되는 존재였고, 한때 우리나라를 대표하는 산업 역군 중 하나였으며 제주의
관광산업을 위해 기꺼이 그 '이름'을 팔았다. 심지어 1956~7년 사이 우리
나라에서는 처음 만들어졌다는 제주 관광 홍보물에서 좀녜는 '몸매 좋은 아
리따운 여성'의 이미지로 표현된다. 설명 문구에는 '나체裸體로 수중에서 작
업을 한다'고 적고 있다. 오늘의 제주 좀녜를 상징하는 검정색 고무옷이 보
급되기 전 일이지만 임신을 한 채로, 또 출산을 하고 채 몸도 풀기 전에, 심
지어 물질을 다녀오던 길에서 아기를 낳기까지 했던 어머니들에 대한 예우
같은 것은 아예 없었다.

첫 인상부터 그랬으니 자신들을 바라보는 시선이 즐거울 리 만무하다.
카메라를 피하려는 몸짓은 '성격 나쁘고 입이 거친 독한 아주망아주머니의 제
주어'으로 해석됐다. 입장을 바꾸면 나 자신도 마찬가지일 터다. "왜 다른 사
람들은 예쁘고 잘사는 걸 찍어주면서 우리는 물에서 나와 얼굴을 찡그리며
힘겹게 숨을 내쉴 때 찍으려고만 하냐. 누가 그런 모습을 사진으로 찍어두
냐. 좋은 일이면 몰라도" 하는 소리는 화를 내는 것보다 이해를 구하는 하소
연이다.

그의 카메라 렌즈는 이제는 멀리 바다를 그리는 90대 노'좀녜'의 큰 '눈'
과 마주했다. 그것이 오랜 시간 참았던 눈물만 같다. 두통약이며 신경안정제

며 약을 한 주먹이나 씹어 삼키면서도 버틸 수 있었던 것은 '가족' 때문이었다. 그리고 더 이상 말이 없는 '어머니'. "'나는 어머니라는 말만 들어도 눈물이 납니다' 하는 어느 책의 광고 구절이 가슴에 와닿는 이유는 늘 마음속에 있는 내 어머니와 세상 모든 어머니의 진수를 건드렸기 때문"이라는 고 박완서 작가의 고백을 위로 삼아도 손자의 사진과 사탕 몇 방울이 담긴 작은 비닐 봉투 잎에서는 그만 코끝이 시큰해진다.

자신의 등을 떠밀고 심한 소리를 쏟아낸 이유를 알면서 작가의 눈은 좀네들의 삶 속으로 들어간다. 한동안은 몰래 찍은 듯 불편한 앵글이던 것이 조금씩 '삶'이라 부르는 보편타당하면서도 절대적인 아름다움으로 바뀌어 간다.

그렇게 10년이다. 절대 짧은 시간은 아니지만 생각보다 깊게 좀네들의 안으로 들어갔다. 진심을 알고 마음을 내주기까지 거칠게 밀어내기만 했던 굽은 손가락과 두터운 손등, 뭍에서는 도통 힘을 쓰기 어려운 허리와 다리, 세상과 점점 멀어져 가는 귀, 철썩 소리만 들어도 깊어지는 주름살이 보일 때까지 기다릴 줄 알아야 한다. 그것이 그들에 대한 예의다. 어떻게 해도 세련된 느낌이라곤 찾을 수 없는 작품들도 그렇다. 과학기술이 아무리 발달한다 하더라도 바람과 소금으로 골이 진 할머니의 얼굴을 팽팽하게 만들 수는 없다. 그 모습 그대로, 아니 그렇게 변하게 한 시간을 담아내기 위해 작가는 욕심 대신 마음을 잡았다.

그런 제주에 대한 애정은 여전히 진행형이다. 작가는 벌써 몇 년째 틈이 날 때마다 제주를 오가고 있다. 교통비가 부담이 되면서 아예 스쿠터를 구해 장비를 싣고 다닌다. 현재 작가가 주목하는 소재는 '4·3'과 제주 정체성

이다. 4·3 관련 책을 수십 번 읽고 잃어버린 마을이며 유족들의 증언을 듣는 자리를 놓치지 않고 있다. 아주 오랫동안 해군기지 홍역을 치르고 있는 강정마을에서도 한참을 머물렀다. 제주에서는 비교적 그 원형이 잘 남아 있는 굿판이 벌어질 때도 자주 마주친다. 그 흔적들을 모은 '트멍'_{구멍의 제주어}이 세상 빛을 봤다.

그리고

"저 혹시 기억하시겠어요. 좀녀 사진을 찍는…"

그로부터 전화가 왔다. '제주 해녀'를 유네스코 인류무형문화유산 대표목록 등재를 위한 여러 프로그램들 가운데 하나로 2012년 제주해녀박물관이 그의 좀녀 사진들을 챙겨왔다.

광복 70년을 관통하며 '맥'을 유지하고 있는 살아 있는 기억들이다. 물질에 나서고 밭을 일구는 일상적인 이야기에서부터, 먼저 세상을 떠난 남편과 자식의 사연까지 사진은 말이 없지만 귀에는 들린다. 일제강점기, 한국전쟁, 제주4·3사건까지 굵직한 역사를 좀녀를 통해 하나로 읽을 수 있다는 점도 새롭다. "4·3 때 남편과 오빠, 남동생을 모두 잃고 한날 제사를 지낸다는 얘기에 처음에는 충격을 받았어요. 처음 제주에 왔을 때만 해도 독특한 피사체라고 생각했었는데 할머니들을 만나면 만날수록 자연히 좀녀를 둘러싼 제주의 역사와 환경까지 관심 범위가 넓어졌죠. 그런 것들은 모르면서 물질하는 모습만 찍는 것은 옳지 않아요" 했던 그의 사진은 박물관을 찾았던 사

122

람들의 뇌리에 깊은 인상을 남겼다.

그렇게 꼬박 한 달 넘게 제주살이를 하던 작품들을 챙기고 돌아가던 길, 작가의 발목을 잡는 것이 있었다고 했다.

"4·3을 보다 더 잘 알게 됐어요."

그의 말은 그냥 던지는 것이 아니었다.

그의 카메라가 제주를 그냥 떠날 수는 없다고 투정을 부렸다.

직접 자신이 기획한 '4·3' 작업을 풀어내는 표정이 사뭇 진지하다. 마을 하나가 같은날 제사를 지내기도 하고 제를 모시는 어른이 서로 반대 입장에 있던 말 못한 사연을 지닌 '가족'도 만났다고 했다.

"제주는 알면 알수록 뭔가 끌리는 매력이 있어요. 그게 정확히 뭔지는 모르겠지만 이것을 알면 알 수 있을까 싶다가도 다른 것을 보면 다시 새로워지는 것이. 그래서 제주로 올 수밖에 없는 것 같아요."

그의 화면은 허투루 세상을 사는 것은

없다는 일갈을 토해낸다.

그것이 무겁고 공포스런 느낌이 아니라

잊었던 것을 찾아낸 듯 시원하다.

작가 특유의 물맛 때문이다.

어떤 작업을 하건 그의 화면은 무겁지 않다.

가능한 투명한 느낌을 살리기 위해

화면을 채우는 작업에 몰두하는

작가의 손끝으로 스밈과 번짐의 수묵화적 기운과

맑고 청아한 물맛이 파고든다.

색을 내려놓은 대신 수공手工을 드린 화면에서

돌은 스스로 부양한다.

풍부한
공간감으로

문창배

풀어낸
제주-이미지

문창배

MOON CHANG BAE

1972년 제주에서 태어났다. 중앙대 예술대학 서양화과와 동대학원 서
양화과를 졸업했다. 2000년 서울 종로갤러리에서 제1회 개인전을 개최한 것을 시작으로 22회의
개인전과 함께 300여 회의 단체전 및 기획초대전에 참가했다. 1997년 미술세계대상전 우수상,
2002년 소사벌미술대전 대상, 2004년과 2005년 제주도미술대전 대상, 2007년 제주청년작가전
우수작가 선정 등 30여 회 상을 받았다. '제10회 대한민국 인물 대상'에서 문화·예술 부문 대상을
수상했다. 현재는 제주대 미술학부 강사와 한국미술협회제주특별자치도지회 사무국장을 역임하
며 왕성한 작업을 하고 있다.

　　　　● '제주'는 뭍사람들에게 경외의 공간이다. 저비용 항
공사의 등장으로 접근성이 높아졌다고는 하지만 수백, 수천 컷의 사진으
로는 그 감흥을 다 담아내지 못해 발을 동동 구르기 일쑤다. 분명 눈에는 넣었

지만 셔터를 누르는 찰나에 흩어져 버린 것들이 애간장을 녹인다. 그래서 숱한 사람들이 펜을 꺼내고 붓을 들고 실시간 변화를 담기 위해 골몰한다. 시간을 꿰매는 것은 생각 같지 않다. 세밀한 선을 이어 제주를 옮겨내는 '하이퍼리얼리즘' 즉 '극사실주의' 작가의 섬세함이 그 답이다.

수행자처럼 정좌한

수백 개의 붓과 물감, 캔버스

"작업실에 한번 들를게요." 작가들과 가장 많이 하는, 그러나 쉽게 지켜지지 않는 약속 중 하나다. 사회에서 "언제 한번 밥이나 먹자" 하는 말과 마찬가지다. 자주까지는 아니더라도 현재 대학에서 학생들을 가르치면서 끊임없이 작품 활동을 하는 작가와 만날 기회는 많았지만 작업실 미팅 약속은 '가까스로' 성사됐다. 분명 시내 주소를 받았지만 좁은데다 미로 같은 길이 발목을 잡는다. 몇 번이고 차를 멈춰 묻고 또 묻기를 수차례, 애가 탄 작가가 직접 마중을 나왔다. 그런 수고를 하면서도 꼭 보고 싶었던 작업실에는 수백 개의 물감과 역시 수백 개의 붓과 직접 만든다는 캔버스까지 저마다의 위용을 드러냈다.

제주에서 작업을 하는 작가들의 작업실은 크게 두 가지 형태다. 하나는 도심에서 한참 벗어나 한적하고 풍광 좋은 곳, 다른 하나는 아예 '상'도심이다. 말이 좋아 도심이지 과거 북적였던 기억만 남아 있는 구도심으로 흘러 들어간다. 두 곳 모두 하나의 공통점으로 설명이 가능하다. 신도심에서는 마땅한 공간을 찾기도 어렵고 비용 부담이 크지만 외곽 지역은 비교적 여유로운 공간이 남아 있다. 공동화 영향으로 비어 있는 공간이 많은 구도심을 찾는 예술가들도 적잖다. 임대료며 여러 가지 부담에서 자유로울 수 있기 때문이다. 작가의 작업실 위치는 후자에 가깝다. 과거에는 대학가라 불렸지만 지금은 시간이 더디 흐르는 공간이 된 곳에 있었다. 좁고 가파른 계단을 내

129

작업실 풍경

려가 만난 공간은 밖과는 분명히 달랐다. 시간과 공이 많이 드는 세필 작업을 하는 작가인 만큼 그 흔적이 여기저기 배어 있을 거란 기대는 한순간에 무너졌다. 반듯하고 깨끗한 공간은 작업실이라기보다는 작가에 맞춰 만들어진 성城처럼 느껴졌다.

넓지 않은 공간이 넉넉하게까지 느껴졌다. 중학교 시절 그렸던 작품부터 최근에 작업한 작품까지 십수 점이 걸려 있고, 작업을 위한 붓이며 이런 서런 화구가 정해진 위치를 지키고 있었는데도 말이다. 그것도 보통의 작업실에서 찾아보기 힘든, 캔버스 액자를 만드는 장치까지 자리를 잡고 있다. 작가의 안내로 작업실을 살피다 보니 그 느낌이 더하다. "꽤 넓어 보여요." "넓다기보다는 정리를 한 거죠. 내 작업이 그래요. 오래 집중해야 해서 정형적인 것보다는 내게 맞는 것이 먼저죠." 그만큼 철저하다는 말이다. 정형화한 캔버스가 아니라 작품에 맞춰 직접 캔버스를 제작하는 일은 공이 많이 든다. 몇 번이고 주문을 했지만 썩 맘에 들지 않았다. "너무 까다로운 것 아니냐고들 말하지만 작업에 걸리는 시간이나 이런저런 상황을 고려하면 당연한 정도"라며 여러 종류의 세필細筆을 보여준다. 머리카락 몇 올 정도의 가는 붓 수백 개가 정좌를 하고 다음 차례를 기다린다. 그 가늘고 여린 것들이 무수한 점으로 연결되며 하나의 작품이 된다니. 입이 다물어지지 않는다.

하이퍼리얼리즘 표현 기법

●그는 일찍 붓을 잡았다. 중학교 시절부터 자신이 화가가 될 것이란 걸 한 번도 의심하지 않았다고 했다. 지금과는 화풍이 아주 다른 작품 하나를 가리킨다. "중학교 때 그렸던 거예요. 잘한다, 재능 있다는 말을 곧이곧대로 믿었다고나 할까. 그 뒤로 다른 일을 한다는 것은 생각해본 적이 없습니다."

작가는 이후 '손이 많이 가는' 하이퍼리얼리즘극사실주의 표현 기법으로 자신의 자리를 만들었다. 쉽게 말하면 사진인지 그림인지 의심을 사는 작품을 그린다.

사물 그대로를 캔버스에 재현하는 극사실화지만 작가는 작품의 소재, 배치, 그리고 포인트 등을 통해 끊임없이 세상과 교감한다. 작품은 늘 평범해 보이는 것들이다. 낡은 구두며 책 뭉치며, 나뭇단 같은 것은 일부러 찾은 것이라기보다 유년시절부터 작가와 익숙한 것들이다. 바다나 해안가 돌, 잔잔한 파도 등 제주 태생이어서 더 밀접할 수밖에 없는 것들도 시리즈 형태로 캔버스에 등장한다.

사진보다 더 극명하게 사물을 묘사해 내는 출중한 묘사력과 풍부한 공간감을 주는 화면에 대해 초계미술관 최기원 관장은 "아련하기만 한 오랜 세월의 희로애락"을 얘기했다. 보이는 것이 전부가 아니라는 말이다. 2010년부터 이어가고 있는 '시간–이미지' 연작에서는 이들 느낌이 두드러진다.

132

해안가의 흔한 현무암이지만 실제적인 이미지와 물에 비친 이미지, 물에 잠겨 있는 부분을 영역별로 달리 표현하는 것으로 완벽한 일체를 이룬다. 최근에는 해안에 밀려온 해초까지 낡은 갈색의 그림자를 드리우며 철썩인다. 그만큼 시간이 흘렀다는 느낌이 오롯하다.

전문가가 아닌 이상에야 어떤 방식으로 구분해 표현했는지 알아채기는 쉽지 않다.

임대식 미술비평가는 "물 위에 드러난 돌은 기름을 충분히 섞어 여러 번 중첩되게 묘사해서 보다 더 사실적이고 생동감 있는 돌 표면의 질감을 표현한다. 반면 물에 비친 그림자는 두터운 물감으로 건조되기 이전에 한 번의 묘사로 표현해 사실적인 묘사보다는 매끄럽게 반영하는 느낌으로 그려진다. 마지막으로 물에 잠긴 돌은 물감으로 얇게 표현하고 건조되기 전에 평평한 붓을 이용해 물에 의해 감춰진 부분이 묘사된다"고 설명했다. 쉽지 않지만 표현 방식이 달라지는 것은 시간의 흐름과 밀접하다.

작품에 표현되는 이미지는 물질적 물성이 아니라 관념적 개념의 언어로 표현되는 하나의 소재에 불과하다. 작가의 표현을 빌리자면 "눈에 보이는 것은 그저 단순한 소재에 불과하지만 그 안에 담겨 있는 것은 시간"이다. 금방이라도 '훅' 하고 숨을 토해낼 것 같은 화면을 굳이 어려운 표현을 쓰지 않더라도 작가의 의도를 읽게 한다.

'여기에 뭐가 있다'는 작가가 전달하려는 것이 아니다. 그것은 사진이나 다른 표현 방식으로도 충분하다. 작가가 의도하는 것은 소재가 갖는 실존성이 아니라 재편집된 이미지에 의해 허구적 사실성을 부각시키는 데 있다.

그의 작품에 많은 이들이 매료되는 이유이기도 하다.

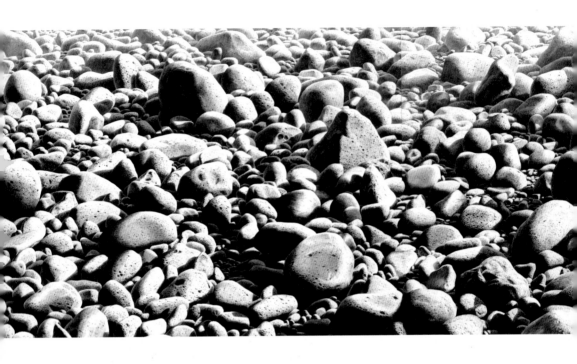

시간 - 이미지(2006)

　'사진보다 더 사진 같은 그림'을 위해 작가는 많은 시간과 공을 쏟아붓
는다. 작가 스스로 대상과 하나된 일체감을 눈으로 확인할 수 있다. 익숙함
이 불러온 착각으로 그의 작품은 종종 사진 아니냐는 말을 듣는다. 우리 나
라에서 제작되는 가장 가는 붓끝으로 캔버스 결을 일일이 채웠으니 그럴 만
도 하다. 심지어 100호가 넘는 작품까지 망설이지 않는다. 쉽게, 빨리 빨리
에 익숙한 현대인들로서는 믿기 힘든 작업이다. 어지간한 집중력으로는 꿈

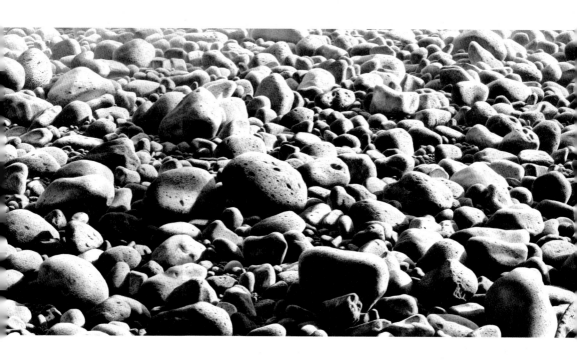

꾸기도 어렵다.

　이 정도면 작업실 어디든 '모델'이 있을 만도 한데 좀체 찾을 수 없다. 10년 넘게 그려온 돌 비슷한 것 하나 굴러다니지 않는다.

　"이 정도로 '진짜'같이 그리려면 뭔가 참고하는 것이 있을 것 같은데요."

　작가는 조용히 웃었다.

　"보고 그리는 거라면 그냥 사진을 찍는 게 낫죠. 사진 역시도 예술의 장

시간 – 이미지(2010)

르에 포함되면서 표현법이 다양해지는 걸요. 보고 그리려고 해도 작업실로 가져와야 할 것이 한두 가지도 아니고, 어디 둘 데도 없고."

"그래도 너무 진짜 같은데요."

"맘에 드는 소재가 발견되면 가능한 오래 자주 관찰합니다. 머리와 가슴에 담아 와서 그리는 거죠. 사진 같다고 하지만 세상 어디에서도 찾아볼 수 없는 것들입니다. 자연의 것을 단순히 모방하는 것이 아니라 자연의 일부분을 만들어낸다는 생각으로 그립니다."

작가는 시인의 마음처럼 모든 세상의 물상과 대화하려 하며 자연에 귀 기울인다. 그것은 대상의 존재만으로도 진실한 소통을 가능하게 한다. 물상과 정신적 갈등의 긴장감 속에서 시적 감수성만 고요히 흐른다. "사진 같다는 느낌은 사실 익숙함이 만든 착각입니다. 어디서 본 것도 같고 잘 알고 있다는 생각이 당장 보고 있는 것에 영향을 미치기 때문에 '사진 아니냐' 하지만 느낌일 뿐 '무엇'이라고 단정하지는 못해요."

그의 장르가 그렇다. 주관을 개입시키기보다는 가능한 중립적 입장에서 사진과 같이 극명한 화면을 구성한다. 일상적인 생활을 감정을 억제한 채 다루다보니 보는 이들로 하여금 많은 생각을 하게 한다. 기계적으로 확대한 화면이 보내는 시그널은 꽤 다양하다. 육안으로는 식별할 수 없었던 점들이 부각되기도 하고, 보통이라면 지나쳐 버릴 수도 있는 사실성이 보는 이들을 자극한다.

여기에 작가가 직접 제작하는 캔버스의 역할도 한몫한다. 밑작업을 통해 종이처럼 매끈해진 캔버스 위로 모노크롬monochrom, 다색화polychrome와 대비되는 개념으로 단일한 색조를 명도와 채도에만 변화를 주어 그린 단색화 형식을 이용해 은근

한 모노톤을 입힌다. 감정을 가라앉히기 위해 붓 터치를 가능한 최소화한다. 작품 제작 시점부터 철저한 계획을 통해 이성적이면서도 차가운 화면을 만든다. '차갑다'는 것 역시 주관적인 판단이다. 감정을 절제했을 뿐 단 한 순간도 '살아 있음'을 배제하지 않는다. 그런 점이 많은 이들이 사진인지 그림인지를 놓고 갈등하다 막상 답을 얻은 후 묘한 가슴 떨림과 만나는 이유다. 마치 석류 껍질이 벗겨지며 그 안에 꽁꽁 숨겨져 있던 붉은 알갱이가 쏟아지는 듯한 느낌이다. 비행기에서 멀찍이 내려다보다 활주로와 닿는 거친 마찰음을 거쳐 만나는 제주의 감흥과도 비슷하다.

"그린다기보다는 채워낸다는 것이 맞을 듯 싶다"는 작가의 말을 따라가다 보니 한창 작업 중인 캔버스와 눈이 맞았다. 희미하게 밑그림 역할을 하는 선이 그려져 있고 군데군데 옅은 색이 칠해져 있다. 색이 칠해진 부분이 넓든 좁든 모든 작업은 세필로 이뤄진다. 한꺼번에 그린다는 말 자체가 불가능하다. 공기의 흐름 마냥 가는 선이 수십 수백 차례 캔버스 위를 오고가며 그의 생각을 옮겨낸다.

"뭔가 하나를 표현하더라도 관찰이 먼저입니다. 가는 선을 쓰다 보니 미세한 특징이나 차이 같은 것을 신경 쓰지 않을 수 없거든요. 복제품이라고 해도 마냥 같을 수는 없어요. 자연의 것들이나 주변의 사물이 시간이 흐르고 사람의 손을 타면서 변해 가는 것을 어떻게 정형화할 수 있겠어요. 지금 뭔가를 표현한다고 해도 다시 붓을 들면 분명 뭔가 달라진 것을 느끼게 되는데 그런 것을 한꺼번에 그리는 것이 가능할까요?"

아니라 말하기 어렵다. 그러고 보니 어떤 소재가 작가 특유의 극사실 기법으로 유감없이 발휘된다고 느껴지는 순간 시선이 멈춘다. 작가는 특별한

내 마음의 보석 상자(2009)

무엇으로 작품에서 눈을 뗄 수 없게 만든다. 〈내 마음의 보석 상자〉 시리즈에서는 수면을 치고 오르는 빛의 순간을 붙잡았고, 또 다른 화두인 〈나뭇단〉 시리즈에서는 섬세한 결 사이 툭 하고 잘 깎은 연필 한 자루를 얹어 놓고 사람 냄새를 풍긴다. 흔히 사진 같다고 지나쳐 버리려 한 실수를 따끔하게 꼬집는 느낌이다.

"직소퍼즐이네요. 적어도 1000피스 이상은 되는…"

"한꺼번에 화면을 만들어내지는 않지만 마지막은 하나가 되잖아요. 하나라도 제자리에 없으면 '완성'이라 말하기 어렵고. 비슷비슷해 보여도 조금씩 차이가 있어서 그것들이 맞물리지 않으면 안 되는 것이 많이 닮았어요."

긍정도 부정도 하지 않는다. 하지만 원하는 결과를 위해 하나하나 채워나가는 과정에 대해서는 의견 일치를 봤다.

시간 – 이미지
그리고 사색

● 강산이 한번은 바뀌었을 만큼 붓끝으로 더듬어내고 있는 돌도 마찬가지다. 그저 돌이라 부르기에 화면에 올라 있는 것들은 다양하다. 몇 번이고 사진인지를 의심하고 더듬어보기를 한참, 그 안에 들어서 있는 '시간'의 '째깍' 소리를 확인하고서야 맘이 놓인다. 사실 말이 쉽다. 세는 것을 포기한 '시간'을 하나의 캔버스에 담아내는 일이 쉬울 리 없다. 그것도 세필로 그리고 또 덧칠하고 다시 칠하는, 엄청난 노동과 집중력은 캔버스와 바로 눈을 맞추기 힘들게 한다. 묵직한 세필 뭉텅이는 다음 차례를 기다릴 뿐이다. 직소퍼즐은 그나마 유한 표현이다. 거미줄로 날줄과 씨줄을 엮어 캔버스 하나를 만들어 간다는 느낌이 좀더 어울릴지 모르겠다.

작가는 돌을 그린 작품에는 〈시간 – 이미지〉라는 타이틀을 고집한다. 돌에서 과거와 현재, 그리고 미래가 내포된 시간의 흐름을 읽어내 화폭에 담고 있음을 반영한 제목이다.

그 시간이란 것의 의미는 복합적이다. 그의 돌은 세월을 먹어 번들번들하다. 그런 형태가 되기까지 아주 오랜 시간을 세상과 부대꼈을 것이다. 어떤 것은 바짝 말라 버석버석한 느낌을 낸다. 관조하듯 멀리 바라봤던 것은 어느 순간 '잘생겼다'는 추임새를 끌어내고, 최근에는 그 무게감을 표현하기 힘들 정도로 묵직해졌다.

작가가 묻는다. 시험이다. "이거, 어때요?" 익숙한 사이 뭔가 달라진 것

이 있다. 털썩 주저앉았다. 전시장처럼 벽에 세팅이 되지 않아서 그런 것은 아니다. 그렇게 하지 않으면 모를 것 같은 느낌이 시켰다. "어딘가 다른데요. 돌이 아니라 기둥 같은데요. 예전보다 육중한 느낌이랄까."

위압감이다. 제주에서 돌은 시작점이자 마침점이다. 태초에 설문대할망이 치마에 돌을 실어 날라 섬을 만들었다고 했다. 이승과 저승의 구분이 모호했던 시절엔 돌로 그 경계를 삼았다. 섬이란 기준을 정하는 것이 파도가 쉼 없이 건들이고 가는 돌들로 이뤄졌고, 밭담이나 산담 같은 것을 쌓을 때도 돌을 주워다 썼다. 마을을 지키는 상징돌하르방도, 무덤을 지키는 존재동자석도 모두 돌로 만들었다. 크기며 모양이며 색까지 같은 것은 찾으려고 해도 찾을 수 없다. 다르다는 것은 알지만 어떻게 다른지 알기 위해서는 지그시 그것을 살피는 시간이 요구된다.

그의 작품도 그랬다. 화산 활동으로 만들어져서는 바람과 파도, 사람에 의해 평범할 수 없었던 제주 돌의 투박하면서도 섬세한 특성이 정교하게 표현된다. 지구과학 교과서에서나 봤음직한 현무암의 특징을 그림으로 확인하면서 잠깐 마음을 놓았다가 순간 섬뜩한 느낌에 등골이 오싹해진다. 화면에서 느껴지는 무게감 때문이다. 주저앉은 것도 모자라 머리가 바닥을 향한다. 섬에서는 흔치 않은 거석巨石이다. 낮게 깔린 해무에 신성한 느낌까지 든다.

"계속 보고 있으려니까 이 돌들이 제주의 신화를 만들고, 또 만들고 있다는 생각이 들었어요. 거석 문화라는 말이 있잖아요. 설문대할망 전설도 그렇고 이스타섬의 석상도 그렇고, 다 '돌'이 나와요. 섬에는 이렇게 큰 돌이 없지만 존재감은 이렇지 않을까 생각했죠."

그러고 보니 캔버스의 것들은 해안가에 아무렇게나 놓인 돌들이 아니다.

경계석처럼 자리를 잡은 것도 모자라 달 같은 기원의 대상을 향해 섰다. 그 사이 잘 마른 낙엽이 날아와 앉는다. 단순한 장치라기보다는 무게감의 차이를 보여주기 위한 작가의 배려다. 각각 무게를 상징하는 것들이다. 당장이라도 소슬바람에 몸을 떨 것 같은 매끈한 수면과 오후 내내 볕에 잘 달궈진 모노톤 돌이 짝을 이룬다. 한 화면 안에서 각자의 특성을 곧추세우며 은밀한 균형을 잡는다.

시간 – 이미지(2015)

작가의 돌

당신을 끄시오

"언제부터 우리가 돌을 돌 취급했죠?" 또 질문이다. 그의 화면은 허투루 세상을 사는 것은 없다는 일갈을 토해낸다. 그것이 무겁고 공포스런 느낌이 아니라 잊었던 것을 찾아낸 듯 시원하다. 작가 특유의 물맛 때문이다. 어떤 작업을 하건 그의 화면은 무겁지 않다. 가능한 투명한 느낌을 살리기 위해 화면을 채우는 작업에 몰두하는 작가의 손끝으로 스밈과 번짐의 수묵화적 기운과 맑고 청아한 물맛이 파고든다. 색을 내려놓은 대신 수공手工을 드린 화면에서 돌은 스스로 부양한다. 작가의 눈이 맞다. 지금껏 내려다보는 시선 안에서 돌에게 주어진 자연은 극히 제한적이었다. 미동도 허용 않는 단정한 수면과 바짝 말라 달뜬 기운을 들킬까 노심초사 눈치를 살피는 돌과 물에 투영된 하늘이며 구름 약간 양념처럼 곁들여졌다. 맑은 수면은 조금의 흔들림이나 흩어짐도 없다. 미동도 하지 않는다. 정지된 시간이다. 그 안에서 돌이 주인공이었는지는 생각해볼 일이다.

그런 것이 시간을 타며 바뀌었다. 점점 낮아져 올려보는 속에서 돌의 기운이 퍼진다. 툭 하고 건들면 달가닥 소리를 내며 무너져 내릴 것 같은 돌들이 진영을 갖춘다. 어느 것 하나 같은 것이 없다. 아니 같을 수 없다. 그 사이로 한숨 같은 안개가 깔리고 그 안의 것들은 약속이나 한 듯 돌에 맞춰 움직인다. 작가 역시 돌이 된다. 멀리 희미하게 떠 있는 것은 또 다른 돌의 흔적이다. 분명 무채색으로 채워진 화면 속에서 무게감이 제일 먼저 짐을 싼다.

145

돌 특유의 차가운 기운 역시 견디지 못하고 떠난다. 그 안에서만 움직이는 시계에 시침이며 분침, 초침은 애초부터 없었다. 태엽도 없이 째깍, 그저 한 자리를 맴돈다. 느림이다.

보여지는 그대로에 시간을 뺏길 이유는 없다. 그저 착각 한 사발 들이켰다 쓴 입맛만 다시면 될 일이다. 깊은 사색의 산물인 것들에는 그런 것들이 허용되지 않는다. 돌 끝에 눈이 걸린다. 애써 몸을 비틀어 바라본 곳에 웅숭깊은 신화가 몸을 일으킨다. 단지 눈높이를 바꿨을 뿐이다. 자연을 옮기기 위한 필요조건이라 생각했던 색을 벗겼을 뿐이다. '당신을 끄시오.' 비수처럼 날아온 어느 시인의 말에 저절로 몸을 움직였다.

"우리 말이 참 좋은 것 같아요." 반격이다. 작가가 다시 의아한 표정이 됐다. 급한 대로 몸을 일으켜 묵직한 꼬리뼈 통증부터 툭툭 털어냈다. "무겁다는 것이 처음에는 돌 때문인 줄 알았거든요. 돌이니까 어쩌면 무거워야 한다, 아마도 그렇게 생각했었나 봐요. 돌을 돌처럼 본다는 것을 어떻게 설명해야 할지 잘 모르겠지만 생각 없이 툭툭 발로 차거나 굴리면 안 될 것 같은 생각이 들어요. 적어도 작품들을 보는 동안은요."

그리고

몇 해 전 제주대학교 미술학과 졸업작품전에서 작가를 만났다. 가벼운 눈인사를 하고 전시장을 도는데 어딘지 익숙한 작품이 보인다. 작가의 작품을 모티프로 한 풋풋한 화면이 스쳐간다. "아마도 선생님 작품에 감동을 받

았나 보네요. 좋으시겠어요." "…"

한참 말이 없던 작가는 쓸쓸한 표정이 된다. "처음에는 그렇죠. 작업실도 찾아오고, 이런저런 이야기도 나누고, 몇 번 시도를 하다가 제풀에 지치는 경우를 많이 봐서…" 그러고 보니 작품에 정교함은 찾아보려고 해도 찾을 수 없다. 학생의 것이라 그럴 수도 있지만 작가의 작품과 닮아도 너무 닮은 듯 많이 다르다. 마음만 앞섰던 까닭에 마구 따라 그린 결과다.

격려 차원에서 세필을 선물로 준 적도 있다. "호기심이죠." 작가의 말끝이 뾰족하다. 덥수룩한 머리 모양이며 익숙한 야상 차림의 그의 외모와 극사실 회화를 연결시키는 일은 생각만큼 쉽지 않다. 작가는 그 모든 것을 호기심으로 해석했다. "1·2학년 때는 질문이 많아지죠. 3학년 이상이 되면 슬슬 자신의 영역을 찾아가야 하는데 그때부터 고민이 시작됩니다. 나도 예전에 그랬었나 싶을 정도예요."

얼마쯤 시간이 지나서 미술 단체 행사에서 마이크를 든 작가를 다시 만났다. 모처럼 정장을 입은 모습이 낯설다. 익숙해졌을 거라 생각했지만 작가에게 나 역시 낯선 존재다. 아니 쉽게 익숙해지지 않는 모양이다. "전 별로 매력이 없나 봐요?" "예?" "작품 얘기하실 때와는 전혀 다른데요. 말수도 적어지고 뭐 관찰도 하지 않고…" 작가의 웃음소리가 커진다.

"어쩔 수 없죠. 늘 똑같은데. 달라지는 게 있어야 관심도 가는 거고." 틀린 얘기가 아니다. 웃을 수밖에.

그리고 제주미술인들의 축제인 제주미술제 선정 작가로 그의 이름을 찾았다. 지난 시간과 현재가 교차하는 순간을 캔버스에 옮겨낸 열정에 지역 미술인 선·후배가 주는 상이다. 그는 그 자리에서 '한결같이'를 약속했다.

147

"뭐든 자연스러워야 해요.

거스르면 안 되죠.

특히 자연은 더 그래요.

기다려주지도 않고 다음을 가르쳐주지도 않아요.

찍으려는 대상과 호흡이 흐트러지는 순간 잃어버리는 거죠.

자연이 던지는 것들을 기다릴 줄 알고,

또 놓치지 않는 것.

처음 선생님이 가르쳐주시려 했던 것도,

제가 지금 지키려는 것도 아마 같은 것일 겁니다."

바다의
오래된 기억,

박훈일

서정과 서사의
균형미

박훈일

PARK HOON IL

1969년 제주에서 태어났다. 사진작가 고 김영갑으로부터 사진과 열정을 배웠다. '탑동의 어제와 오늘', '오름, 시간을 멈추다', '중산간에 서다', '바람, 나무와 꽃을 심다', '바다', '기억 : 낯선 익숙함', '오래된 시간의 공간 – 삼달로172' 등 일곱 차례의 개인전과 초대전을 열었다. 현재 김영갑 갤러리 두모악과 시즌 오픈을 하는 곳간 쉼을 지키며 사진 작업을 하고 있다.

● 옛 삼달초등학교, '한 남자가 목숨을 바쳐 사랑한 것'을 지키는 사람이 있다. 김영갑 갤러리 두모악지기인 포토그래퍼 박훈일이다. 우연히 첫 개인전으로 그와 인연을 맺고 벌써 열서너 해가 지났다. 한때 한껏 힘이 들어갔던 사각 프레임은 '시간'이 스며들며 유연해졌다. 자신의 목소리에 취했던 앵글도 이제는 들을 준비로 넉넉하다. 스승에게서 배운 것들에 스스로 터득한 것들이 보태진 결과다.

151

나의 자연

김영갑 삼촌

'두모악'은 제주를 찾는 이라면 한번쯤 들러보는 대표적인 명소 중 하나다. 최근 한국 관광 100선에도 선정됐다. 이렇게 되기까지 운명처럼 제주의 찰나를 좇았던 사진작가 故 김영갑의 영향이 컸다. 루게릭병으로 고통받으면서도 셔터를 누를 힘이 남아 있는 그 순간까지 카메라를 놓지 않았던 그의 열정이 함축된 공간은 해를 거듭할수록 단단해지고 있다.

고 김영갑 작가는 직접 돌을 실어 나르고 나무를 심어 외진 중산간 마을의 단층짜리 폐교를 갤러리로 만들었다. 지금처럼 수많은 인기척이 두런대는 곳이 아니라 쉭 하고 스쳐가는 바람이 머무는 공간을 꿈꿨다. 그의 유지대로 '두모악' 열쇠를 건네받은 작가에게는 '이름'이 없었다. 누구의 제자에서 두모악 새 주인이란 수식어를 먼저 얻었다. 두모악이 '지역 명소' 대열에 오르면서 매년 많은 사람들이 찾아오지만 스승을 만나고 갈 뿐 두모악지기에 집중하는 일은 손으로 꼽을 정도였다. 분에 넘치는 홍보를 해본 적도, 특별한 작업을 해본 일도 없다. 저절로 입소문이 났고, 찾아오는 이들을 반기는 일에 누구의 공功을 찾는 것은 무의미하다고 생각했다. 무엇이 그를 그렇게 만들었을까.

"아직도 선생님이 옆에 계신 것 같아요. 넘치는 것도, 순리를 벗어나는 것도 다 안 된다 하셨죠. 제주를 얻고 싶으면 그 안에서 보여줄 때까지 기다

리라고 가르쳐주셨어요. 일부러 그래야겠다고 한 것은 아니지만 딴 생각은 아예 해본 적이 없으니까…"

그런 그에게 이름을 찾아준 것은 다름 아닌 '사진'이다. 그가 사진을 시작한 것은 고등학교 2학년 무렵이다. 마침 집에 세를 든 김영갑의 작품에 매료돼 하루도 거르지 않고 사진을 가르쳐달라고 졸랐다. '삼촌'이란 호칭은 허용했지만, 사진 직업에서만큼은 단호하고 또 엄했다.

김영갑 미학은 '제주 되기'에 있었다. 그의 작업에 대해 혹자는 '자연을 미화한다', '제주적이지 않다'며 혹평을 아끼지 않았다. 심지어 태풍을 찍겠다고 몸에 줄을 맨 채 거센 비바람 앞에 섰던 그에게 심한 말을 퍼붓기도 했다. 그런 것들을 무시하고 그저 평범했던 섬 안 풍경을 특별하게 만들었던 김영갑은 20대 초반이던 제자의 손에 카메라를 쥐어주고 무엇이든 찍고 오라고 했다.

"처음에야 신이 났죠. 어깨너머 본 것도 있고 원하는 카메라까지 얻었으니 물 만난 고기가 따로 없었죠. 미친 듯 찍어서 가지고 가면 가뜩이나 말수가 적은 분이 아예 입까지 다물어 버리시는 거예요. 야단이라도 치면 좋은데 그것도 아니고. 뭐가 잘못됐는지도 모르겠고. 자꾸 위축이 되다 보니 어느 순간부턴가 셔터를 누를 수 없게 됐어요. 몇 날 며칠 뭐를 어떻게 해야 할지 몰라 카메라만 만지작거리고 있는데 툭 하고 '자연이 하는 얘기를 들어봐라' 하시는 거예요." 난감했다. 당시 스승의 말은 시간이 오래 지나고 나서야 이해가 됐다.

그런 그의 첫 개인전 피사체는 스승과 한 호흡을 했던 자연이 아니라 도심이었다. 지금 생각해 보면 스승에 대한 반항이 적잖이 깔린 선택이었다.

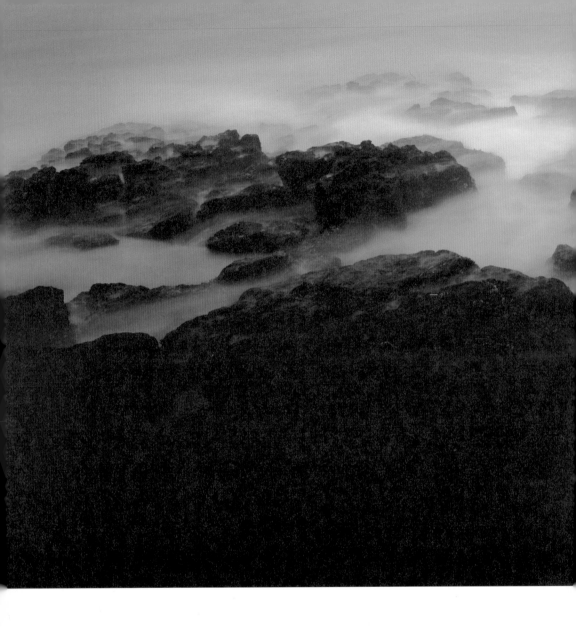

바다(2010)

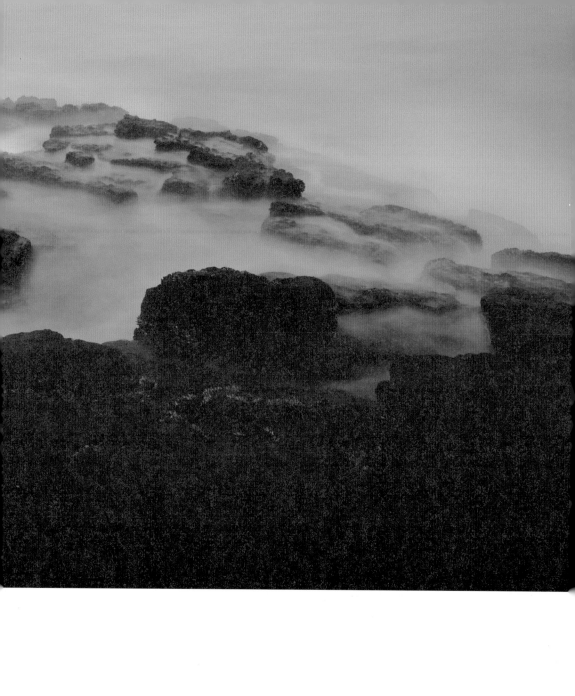

개인전 '탑동의 어제와 오늘'은 기록적인 성격이 강한 작품들로 채워졌다. 있는 그대로를 옮기는 사진에 충실했다. '처음보다는 두 번째가 어렵다'는 속설 때문이었을까. 그 다음 개인전까지는 휴식기가 길었다. 두 번째 개인전 '오름, 시간을 멈추다'부터 그는 자연과 대화를 시도했다. '중산간에 서다', '바람, 나무와 꽃을 심다' 등 스승의 뒤를 좇으며 만난 것들과 교감을 시도하던 그는 다시 한동안 카메라를 쥐지 않았다. 2005년 루게릭병으로 스승을 잃고 난 뒤의 일이다.

"처음 사진을 배울 때는 '겁없음'을 반성하고 사진을 이해하는 과정이라고 할 수 있지만 그때는 달랐어요. 가슴이 뻥하고 뚫려 버린 것 같았다고나 할까요. 셔터 누르는 방법을 잊어버린 것처럼 그동안 매달렸던 렌즈 안 세상이 블랙홀 안으로 빨려 들어가 버린 것만 같았죠. 선생님이 돌아가시고 남은 일이 다 맡겨지면서 주변에서는 얼른 현실로 돌아오라 채근했지만 그게 말처럼 쉽나요. 고개를 돌리면 선생님이 계실 것 같고, 어디선가 셔터 소리 비슷한 것만 들리면 미치겠는 거예요. 카메라를 보는 건 더 힘들었고요."

그런 그를 붙잡은 건 다름 아닌 바다였다. 더듬어보니 그의 첫 개인전 테마도 '바다'와 밀접했다. 하지만 그때의 바다와 지금의 바다는 달라도 많이 다르다. 행여 바다보다는 한라산이며 오름에 대한 흔적을 더 많이 남긴 스승을 피해가는 것 아니냐고 물었다.

"아니라고는 할 수 없지만 그렇다고 의도한 것도 아니에요. 그때는 아무런 생각도, 그 어떤 것도 할 수 없었어요. 그냥 멍하니 바위 위에서 바다를 바라보는 것으로 반년여를 보냈습니다. 너무도 무기력하게 넋을 놓고 있는데 바다가 그러더라고요. '작업해야지! 그곳에서 뭐하고 있는 거냐.' 뭔가 묵

직한 것에 얻어맞은 것처럼 온몸이 떨렸죠."

그렇게 다시 작업이 시작됐다.

"한꺼번에 반년치를 다 찍어 버렸다 싶을 만큼 정신없이 찍어댔죠. '자리'라는 게 묘하잖아요. 막상 관장 직함이 생기고 나니 처리해야 할 일이 왜 그리 많은지. 뭔가 하고 돌아서면 다른 일이 있고, 겨우 마치면 다음 일이 기다리고. 그래도 어떻게든 사신을 찍으려고 시간을 냈죠. 뭔가 목적한 것이 있던 것은 아니지만 '제주를 찍는 과정을 통해 선생님을 만난다', 그때는 그렇게 생각했어요."

서사적인 제주 바다의 선물
삽시간의 황홀

● 그렇게 찾은 '바다'는 익숙하면서도 특별하다. 사면
이 바다인 제주에서는 어디서고 우연히 만나지는 것들이지만 그 순간을 놓
치면 만날 수 없는 것들이기도 하다. '삽시간의 황홀'에 몰입했던 김영갑의
흔적은 그렇게 그에게 옮겨졌다.

그가 터를 잡은 성산읍 삼달리에서는 눈에 띄는 골목 어디를 통하든 바
다에 닿을 수 있다. 때로 바다는 짙고 푸른, 옅고 투명한 옷을 걸치기도 하고
해녀들의 숨비소리를 박자 삼아 세상에 둘도 없는 음악을 만들어내기도 한
다. 자연의 이치에 맞춰 철썩이며 오가기만 하는 것이 아니라 매번 새로운
형태로 자신을 각인하기도 한다. 그것을 어떻게 읽고 품느냐는 온전히 작가
자신의 선택이다.

독립 큐레이터 김지혜는 이를 "바다의 모습을 그대로 담은 것은 동양화
처럼 서정적이나, 인간과 만난 바다의 모습은 서사적이다. 앞의 사진들은 미
학적 가치를 순수하게 받아들이며 편안하게 감상하면 되지만, 후자의 것들
은 눈과 귀를 열어 적극적으로 메시지를 수용하는 노력을 요구한다"고 해석
했다. 그런 의미에서 그의 사진은 후자에 가깝다.

그의 바다는 환경이 변화하는 과정 과정 속에 남아 있는 잔잔한 생채기
를 건조할 만큼 객관적인 목소리로 호소한다.

그런 작업이 가능했던 이유는 제주, 그리고 바다와의 일체감에서 찾을

수 있다.

　작업하는 시간만큼은 온전히 혼자가 된다. 휴대전화도 꺼놓고 그동안 자신을 붙잡았던 모든 것을 내려놓는다. 두모악을 맡기 전에 비해 호흡도 길어졌다. 감感을 잡는 것은 여전히 힘든 싸움이다.

　"뭐든 자연스러워야 해요. 거스르면 안 되죠. 특히 자연은 더 그래요. 기다려주지도 않고 다음을 가르쳐주지도 않아요. 찍으려는 대상과 호흡이 흐트러지는 순간 잃어버리는 거죠. 자연이 던지는 것들을 기다릴 줄 알고, 또 놓치지 않는 것. 처음 선생님이 가르쳐주시려 했던 것도, 제가 지금 지키려는 것도 아마 같은 것일 겁니다."

　제주 바다는 지금껏 많은 예술가들의 가슴을 털었다.

　처음 그의 바다는 말 그대로 치열했다. 제주시 탑동이 매립 작업을 거쳐 지금처럼 광장이 되기 이전과 이후를 봤다. 김영갑류流라고 하기에는 조금 느낌이 달랐다. 조금은 평범하고 젊은 치기 같은 것도 느껴졌다.

　한참 뜸을 들인 후 찾아온 바다는 달라졌다. 제주 바다는 누구에게나 가슴을 연다. 사진 좀 한다는 사람들의 카메라 메모리 카드에서 '괜찮은' 바다 사진 몇 장을 찾아내는 것은 일도 아니다. 그 안에서 찰나를 잡아내기 위해서는 빛과 바람을 알아야 한다. 공간을 변화시키는 자연 현상이다. 눈에는 보이지도 않는 것들은 대기 중 슬그머니 자신들의 길을 내고 대상물들을 끌어당겼다 밀기를 반복한다. 사전 약속 없이 머리가, 몸이, 가슴이 시키는 대로 움직이는 즉흥무卽興舞다. 하지만 스승과의 연결고리는 여기까지다.

　"사실 그곳에 생을 편입시켜 보지 않은 자는 알지 못한다. 환경이 변화하는 과정 과정 속에 남아 있는 잔잔한 생채기를 따라서 그곳에 살아본 적

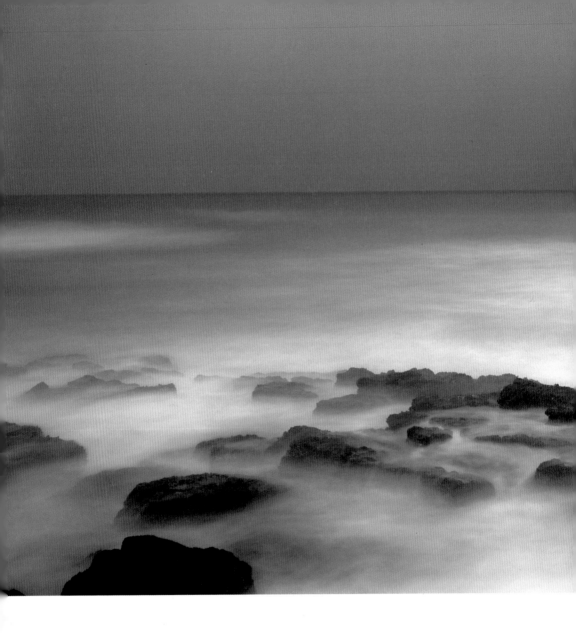

바다(2010)

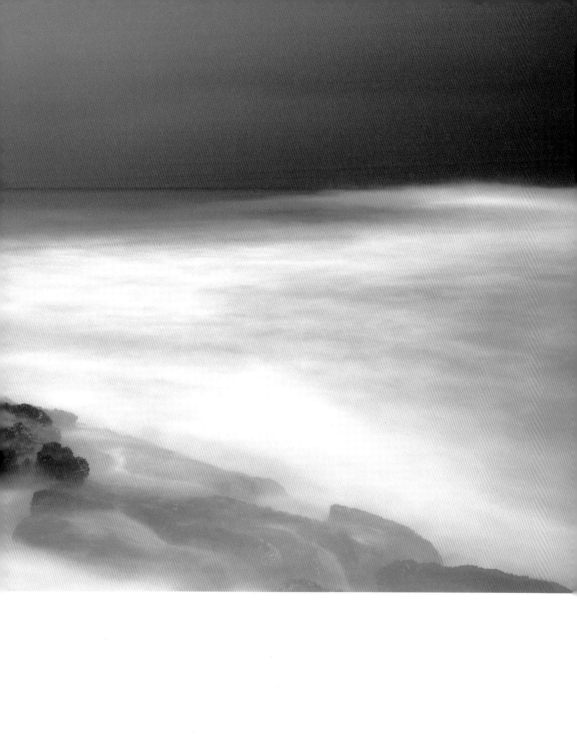

없는 이가 보여주는 예술 작품은 어쩔 수 없이 현실과 괴리되어 있으며, 그만큼의 진실성이 결여될 수밖에 없다. 고로 온 생을 제주에 두고 작업해 온 박훈일의 작품은 다르다는 것이다."_{2010년 사진집 《바다》에서}

그의 바다는 제주도적 삶과 영혼을 그대로 담아낸다. 무한의 아름다움에 넋을 놓았다가 넘치듯 다가오는 아픈 현실의 상처들에 저절로 무너진다. 한참을 중산간 오름을 훑느라 소요했지만 그의 어법은 은근하면서도 객관적이다. 스승이 떠난 뒤 그의 바다에는 비릿한 짠내를 머금은 그리움이 보태졌다.

스승이 소나무 네 그루가 외롭게 서 있는 둔지오름 옆 평범한 언덕을 구름언덕이라 부르며 '삽시간의 황홀'을 경험했다면, 그는 바다에서 그것을 찾았다. 어찌 보면 평범하기 짝이 없는 바다다. 제주 해안을 한 바퀴 도는 일주도로를 타고 달리다 불쑥 소금기 진득한 방향으로 고개만 돌리면 보인다. '경계'라 부르는 특별한 공간감에 더불어 그의 바다는 홀가분하면서도 묵직하다. 그저 '바다'라는 이름으로만 채울 수 없는 공간은 제주 사람들의 삶터였다. 오죽하면 그 이름을 '바다 밭'이라 불렀을까.

그 때문인지는 모르지만 그의 바다는 정적인 느낌에 저절로 발이 머문다기보다는 어딘지 역동적인 기운에 밀려, 정신없이 쏟아내는 것들을 듣기 위해 멈춰 서야 할 것만 같은 장력을 지녔다.

그런 기운들이 전해지면서 그는 제주에서보다는 제주 밖에서 종종 초대전을 진행한다. 바다에 익숙해지며 놓쳐 버린 것들이 누군가에게는 그리운 대상이기 때문이다.

치유의 바다에서 위로받다

● 카메라라는 이름의 붓으로 그려낸 추억. 그의 바다를 만났을 때의 느낌이 그랬다. 마음을 비우고, 다시 채우고를 반복하는 그곳에서 그는 시간을 축적했다. 바다와 그의 일체감에 일단 가슴이 떨리고 나면 다음은 코끝이 시큰해진다. 눈가가 뜨거워지는 것까지 제어가 안된다.

눈으로 본 바다는 한 폭의 그림처럼 서정적이지만 가슴으로 본 바다는 뜻 모를 말을 건넨다. '다시.' 그 과정에서 바다는 울고, 해변에는 깊고 잔인한 눈물 자국이 남는다. 그리 보인다. 거칠게 달려와 움켜쥐는 것도, 하얀 포말로 부서져 흘려 버리는 것도 모두 '그리움'으로 묶을 수 있는 그런 것들이다.

"바다를 더 자주 찾는 편이죠. 어디에 가면 뭐가 있을 거라 정해져 있는 것도 아니고 같은 장소라고 해도 시간이며 계절에 따라 달라요. 같을 수가 없는 거겠죠. 솔직히 작업을 한다기보다는 마음을 정리하러 가는 것이기도 해요. 그때처럼 혹시 선생님의 일갈을 들을 수는 없을까 하는 막연한 기대도 있고, 바다가 시작점 역할을 해줬던 것도 있고. 주변에서 괜찮다 괜찮다 하니까 괜히 더 해보고 싶은 그런 기분도 들고. 복합적이죠. 특별한 것은 없어요. 그때그때 감정에 충실할 뿐이죠. 칼바람이 불어댄다고 서두를 수도 없고 저만치 밀려간 파도한테 아까만큼만 돌아오라고 부탁할 수도 없잖아요."

하늘 아래 말없이 숨을 쉬는 곳, 그냥 눈으로 보고 마음으로 담아 가슴으

바다(2010)

로 새기는 일은 누가 시켜서 되는 것이 아니라 저절로 그리 된다.

이제 겨우 '어섯눈 뜬' 정도라는 겸손의 끝에는 치유의 바다가 일렁인다. 누군가 떠나간 자리 또 상처 위로 새살이 돋는다. "내가 바다를 벗어나지 못하는 것은… 그리움으로 밀려들어 슬픔으로 빠져나가는 바다 때문이다"^{작가}
^{노트에서} 라고 했던 작가는 예상보다 일찍 마음을 다잡았다.

"지금은 이렇게 사는 것이 내일은 기억이 되고 언젠가는 회상할 날이 되겠죠. 다음에 나는, 이곳은, 시간은 어떻게 변할까 늘 고민해요. 잊고 있다가 문득문득 떠오르는 것을 작업하죠. 어떤 것은 추억이고 또 어떤 것은 짧거나 긴 동통이고, 어떤 것은 잘 생각나지 않아 더 매달리게 되는 것들이죠. 그런 것들이 내 사진에 중요한 부분을 차지합니다. 아마 그것을 보고 '감상적이다'라고 말을 하는 것 같아요. 내겐 현실인 것들인데 말이죠."

그런 그의 여섯 번째 사진전 '기억 : 낯선 익숙함'²⁰¹²은 스승에 대한 부담을 덜어내는 시도였다. 현실에 가까워진 느낌은 마치 '성장통'처럼 시선을 잡아챈다. "…나와 자연의 경계는 사라지고 만질 수도 잡을 수도 없는, 오로지 감각만으로 온몸이 느낄 뿐이다. 오래된 기억, 그때의 기억이 되살아난다. 아이들과 고구마를 캐먹었고, 콩을 구워먹었다. 지네를 잡고, 고사리를 꺾고, 학교엔 가지 않았다. 오름에서, 들에서 놀았다. '산전학교'라 했다. 지금, 그곳은 새 길이 만들어졌고, 그때의 추억은 흔적도 없이 사라져 버렸다. 나는 낯선 풍경에 서 있다. 언젠가 와본 듯 익숙한 다른 풍경이다. 나의 기억은 과거와 현재를 중첩시켜 새로운 삶의 의미를 만든다. 그곳은 또 다른 누군가의 추억으로 남아 다시 찾을 때, 시간이 더해졌을 뿐 그대로 남아 있었으면 한다"던 작가 노트는 예언처럼 시간을 뛰어넘어 '오래된 시간의

공간-삼달로 172'2014로 옮겨졌다. 막연한 추억 같던 앵글은 오랜 시간 쌓인 연륜으로 깊어졌다. 두모악을 통해 외곽 삼달리에 터를 잡은 선택은 '멈춤'의 빨간불보다 '일시 정지'의 점멸등에 가까웠다. 찰나를 찍기 위해 위험도 불사하고 시종 밖으로 나돌았던 스승은 넘어야 할 산이 아니라 그를 지지해 주는 버팀목이란 걸 깨달으며 '머묾'으로 얻어지는 것들을 사진으로 옮겼다. 나무며 돌 같은, 주변의 흔한 것이든 소재들이 그의 카메라를 거치며 기억이 되고, 이정표가 되고, 흔적이 된다.

삼달리에 꽃핀 문화
두모악의 변주곡

● 그의 사진만 남겨진 것은 아니다. 작은 시골 마을에는 생각보다 많은 공간이 쓰이다 버려진다. 쏟아진 물은 주워 담을 수 없지만 버려진 시간은 나름 유용하게 쓸 수 있었다. 마을 사람들과 술잔을 기울이다 "어차피 안 쓰는 공간 나한테 줘봐라" 하고 툭 던진 말에 열쇠 하나가 돌아왔다. 당장 쓰지 않을 물건을 옮기고 쓸 만한 것은 다시 이용해 감귤 창고 하나를 그럴싸한 전시공간으로 만들었다. 제주시와는 한참 떨어진 공간까지 누가 가서 이용하나 했지만 제법 크고 작은 전시가 이어졌다. 그런 공간이 하나둘 늘어나며 삼달리 전체를 마을 갤러리로 만들었다. 감귤 창고 갤러리 '곳간, 쉼'2010에 이어 2011년 문화공동체 아트 창고의 선과장 갤러리 '문화 곳간, 시선'이, 다시 2013년 두 번째 감귤 창고 갤러리 '차롱'이 만들어졌다. '문화가 스며들면 사람이 든다'라는 말이 실감난다.

인정할지 모르겠지만 그는 스승을 닮았다. 스승에게 천부적인 재능은 없었다. 그러나 좋은 사진을 찍었다. 김영갑은 중학생 때 베트남전에 참전했던 형으로부터 카메라를 선물 받고 친구 아버지 사진관에서 일하며 사진을 배웠다. 다음은 지독한 기다림으로 피사체를 읽고 옮기면서 스스로 터득했다. 돈 욕심도, 명예욕도 없었다. 평생을 찍은 필름과 작품을 두모악에 남겼지만 사진작가로 김영갑이 받은 것은 이명동사진상 특별상2003이 전부다.

박훈일도 비슷하다. 사진을 배우고 싶었던 열정 하나로 어깨너머는 아니

167

지만 스스로 터득할 때까지 한없이 피사체를 쫓고 또 쫓았다. 그래도 지금 껏 사진으로 돈을 벌었다거나 어디서 무슨 상을 받았다는 얘기는 듣지 못했다. '두모악지기'란 명함은 공간을 지키겠다는 스승과의 약속 그 이상도, 그 이하도 아니다.

그리고 또 다르다. 김영갑은 그의 저서에서 "사진은 1초도 안 되는 시간 안에 승부를 거는 처절한 싸움이다. 한 번 실수하면 그 순간은 영원히 오지 않는다. 특히 삽시간의 황홀은 그렇다. 그 순간을 한 번 놓치고 나면 다시 1년을 기다려야 한다. 1년을 기다려서 되는 거라면 그나마 다행이지만, 기다려도 되돌아오지 않는 황홀한 순간들도 있다"고 고백했다.

박훈일의 경우 분명 시작은 스승과 비슷했지만 지금은 눈에 보이지 않는 차이가 있다. 감히 구분하자면 김영갑의 그것은 놓치기 싫은 것들에 대한 아쉬움이, 박훈일의 것들에는 절대 놓치지 않을 것들에 대한 믿음이 있다. 김영갑이 뿌리라면, 박훈일은 줄기나 가지에 가깝다. 많은 문화 이주민들이 제주에서 자리를 잡기가 힘들다고 얘기한다. 그중 일부는 뿌리 내릴 의지가 부족하고 또 일부는 막연한 두려움으로 수용을 거부한다. 그런 이들에게 두모악을, 그리고 두 명의 두모악지기를 추천한다.

그리고

두모악에는 크게 두 개의 영역이 있다. 하나는 고故 김영갑의, 다른 하나는 박훈일의 영역이다

상설 전시실과 유품실은 온전히 김영갑의 공간이다. 생전 사용하던 카메라와 유품 등이 남아 있다. 상설 전시실은 1년이나 1년 반 정도의 간격으로 작품을 바꿔 배치한다. 선생이 남긴 필름 속의 바람같이 아직 보여주지 않은 것이 더 많다.

나머지는 그의 공간이다. 어쩌면 두모악을 제외한 삼달리라고 해도 무방하다. 중산간 마을 어디서건 1년이면 반 이상을 자물쇠로 채워놓은 채 넝그러니 어울리지 않는 풍경을 만들어내는 감귤 창고에 '곳간, 쉼'이란 이름표를 달았다.

사실 느리게 마을길을 따라 살피지 않으면 찾을 수 없는 공간이다. 그런 부분은 그를 닮았다. 165㎡ 50평 안팎의 넓지 않은 공간 한쪽에는 잘 정리된 감귤 컨테이너가 원래 의도했던 디스플레이처럼 자리를 잡고 있다. 잠깐 다리를 쉴 수 있는 의자도 마을 구석에 있던 각목을 묶어 만들었다. 햇볕이 드는 작은 창에는 전시장 이름처럼 '쉼'을 생각할 수 있는 작은 책상과 의자가 있다. 이것이 전부지만 누구든 이곳을 발견한 사람에게는 보물이다.

"두모악만 하더라도 주중에는 평균 200명, 주말에는 400명 가까이 찾는데 늘 다른 볼 것, 즐길 거리가 아쉽더라고요. 그렇다고 뭔가 해보자고 말을 꺼내면 개발을 해야 된다는 목소리만 커지고. 그렇게 하지 않아도 적당히 시간을 타는 좋은 마을이거든요."

기억을 남기고 추억을 공유하는 '두모악에서 쓴 편지'나 향 좋은 커피를 즐길 수 있는 무인 찻집 아이템도 다 그의 머리에서 나왔다. 지금은 삼달리에 분위기 좋은 카페도 생겼고, 사람들이 일부러 찾는 밥집도 생겼다. 제2, 제3의 두모악을 꿈꾸는 공간도 하나둘 만들어지고 있다. 그렇지만 그는 여

오름(2000)

전히 고민 중이다.

　"열심히 작업을 하는 작가들을 위한 뭔가를 계획 중인데 아직 구체적이지는 않아요. 하지만 두모악이 가르쳐준 것이 있습니다. 처음 선생님이 돌아가셨을 때만 하더라도 아는 사람만 찾는 곳이었어요. 그것이 계속해 방법을 찾고 하다 보니 지금처럼 됐어요. 아마 지금 고민도 계속 생각하고 또 부딪히다 보면 답이 나올 거예요. …사진처럼요."

"공장요란에서 출고되면서부터 폐기될 때무렵까지

집어등이 겪게 되는 과정은 그대로 삶의 과정을 닮아 있다.

출고될 때는 서로가 닮았지만,

폐기될 때는 똑같은 것이 하나도 없는 만큼,

그동안 각각의 집어등이 겪었을 사건도 다 다를 것이다.

깨지고 그을리고 터진 그 상흔들은 그대로 '삶의 트라우마',

'존재의 트라우마'를 유비적으로 증언해 주고 있다.

그리고 어슷비슷한 형태 속에 다른 사건들과 상흔들을 내포하고 있는 집어등처럼

일상 역시 매일같이 똑같은 나날들의 연속처럼 보이지만,

사실은 알고 보면 다 다른 날들이다.

그 이면에 차이를 포함하고 있는 반복이라고나 할까.

이로써 이 집어등들은 일종의 삶과

일상의 메타포로서 기능하고 있는 것이다."

숨 멈춘
오브제에

부지현

판화적
생명을 불어넣다

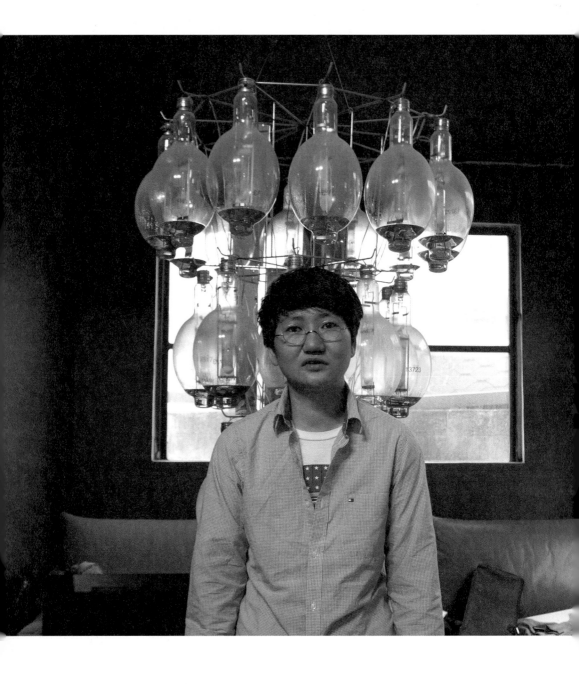

부지현

BOO JI HYUN

1979년 제주에서 태어났다. 제주대 미술학부 서양화과와 성신여대 조

형대학원 미디어프린트학과를 졸업했다. 2004년 가나아트 스페이스에서의 개인전을 시작으로

10여 차례 개인·초대전을 열었다. 이밖에도 2012년 제3회 관두비엔날레_{타이완}를 비롯 국제판화

트리엔날레 크라코우_{폴란드} 등 다수의 국제전과 기획 단체전에 참가했다. 2005년 제주도미술대

전 대상과 2008년 아시아프 프라이즈 7을 수상했다. 현재도 폐집어등을 오브제로 한 다양한 작

업을 시도하고 있다.

● 은밀하고 황홀하게 풀어낸다. 부지현 작가가 밝히는
'빛'의 느낌이다. 네온사인 같은 번쩍임도, 성탄 장식 같은 아기자기함도 없
지만 눈을 떼기가 어렵다. 시신경을 자극하는 대신 계속 무언가를 읊조리기
때문이다. 2014년 여름의 '사고'도 그랬다. '빛'을 소재로 하거나 주제로 삼

는 한국 미술 대표 아티스트 중 한 명으로 유명 패션 잡지의 프로젝트에 참가한 작가는 경기도 양평 두물머리에 7미터에 이르는 폐선을 띄웠다. 시대를 앞서가는 잡지를 밝힌 것은 수백 개의 집어등이다. 여성미를 한껏 살린 모델 옆에서도 기가 죽지 않는다. 감추려고 해도 감출 수 없는 열정. 작가와 작품은 그렇게 하나가 됐다.

판화작업

"꼭 작가가 돼야겠다고 생각한 적은 없었어요. 어렸을 때 여기저기 학원에 다녔는데 미술학원에서 '잘한다'는 칭찬을 곧잘 들었죠. 학교 다닐 때도 환경미화를 하면 늘 뭔가 그리거나 만들고 있었고요. 잘해야지 그러다 자연스럽게 미대에 진학을 했죠."

특별한 뭔가를 기대했던 것은 아니지만 막상 듣고 나니 허전하다. 작가의 이야기는 이것이 전부는 아니다. 대학원 진학 과정에서 '판화'를 붙들었다. "그때는 다른 방법이 없다고 생각했어요. 그림 말고는 다른 것은 생각해본 것도 없었는데 때마침 드로잉만으로 뽑는 곳이 있었어요. 뭐든 일단 시작이라도 해보자 했던 게 지금은 전부가 됐어요."

'판화'는 그에게 '작가'라는 수식어를 달아줬다. 대학원에서 판화를 전공하면서 본격적인 작품 발표가 이어졌다. 그때 등장한 것이 〈휴休〉 시리즈다. '공모전 입상'이란 숱한 경력을 만들어준 작품들은 지금의 것과는 달랐다. 당시 〈휴〉 시리즈는 부식corrosion·腐蝕 기법을 이용한 동판화 작품이었다. 칠흑 같은 어둠이 깔린 하늘과 바다를 배경으로 고깃배가 떠 있는 해변 풍경. 제주에서 태어나 자란 작가에게는 '기억'이다. 그것을 금속판에 녹여, 종이에 찍어내는 것은 일련의 그리움을 각인하는 행위로 해석됐다. 당시 집어등集魚燈은 날카로운 필선으로 불을 밝힌 화면 속 작은 조각에 불과했다.

"눈을 돌리면 저편에서 파도소리가 들리는 곳이 나의 고향이다. 나의 유

177

넌기는 언제나 변함없이 그곳에 있는 바다와 파도소리에 묻혀 있었다. 바다의 다양한 얼굴 중에서도 내가 으뜸으로 치는 것은 해질녘의 바다로부터 시작된다. 태양이 수평선 너머로 기울어 가는 광경을 보고 있노라면, 어느새 달이 떠올라 있다. 바다와 하늘의 경계가 무너지면서 온 천지가 하나임을 느끼는 순간, 바다와 하늘을 가르듯 저 멀리서 총총히 불을 밝힌 오징어 배가 수평선을 이루어 늘어선다. 나는 '바다의 별'이라 할 수 있는 오징어 배의 불빛을 코앞까지 바짝 클로즈업하려고 애쓴다"는 당시 작가 노트는 현재 작업에 대한 소회라기보다는 앞으로 '하고 싶은 것', 일종의 버킷 리스트였다.

확장된 에디션 개념
입체 판화

● 판화의 영역은 무궁무진하다. 어떤 재료를 고르는지 또 어떻게 쓰는지에 따라 달라지고 또 인정된다.

그래도 그가 '집어등'을 골랐을 때는 모두가 고개를 갸웃했다. 집어등은 글자 그대로 어부들이 밤 작업을 할 때 물고기를 모이게 할 목적으로 배에 켜는 등불이다. 옛날에는 어유나 광솔불을 사용했다. 그 분무噴霧 장치의 석유등 또는 아세틸렌가스 화기를 썼다. 지금은 전기 집어등을 쓴다.

무엇이 됐든 어떤 '판版'을 만들지 잔뜩 주목을 받았을 때였다. 지금이야 트레이드마크가 됐지만 머릿속 구상을 옮겨내는 일이 처음부터 쉽지는 않았다.

"중요한 것은 판화에서 시작했다는 거죠. 시간이 걸리고 또 힘들기는 하지만 회화와 함께할 때 그 느낌이 커져요. 여전히 평면인 것을 공간으로 끌어내면 어떨까 했던 것이 지금의 작품으로 이어진 거죠."

집어등은 깊은 어둠 속 소리 없이 하늘과 바다를 나누는 존재였다. 보기에는 화려하다. 이면에 험한 생활전선의 절박함과 더불어 만선의 바람을 담고 있다. 그렇지만 왜 집어등이었을까.

"집어등이라는 재료를 쓰는 것만으로도 충분히 특별한데요."

"사실 처음부터 집어등 작업을 생각했던 것은 아니에요. 처음은 '배'였죠. 집어등은 배를 보려고 항구나 포구에 가면 덤처럼 눈에 들어오던 거였

179

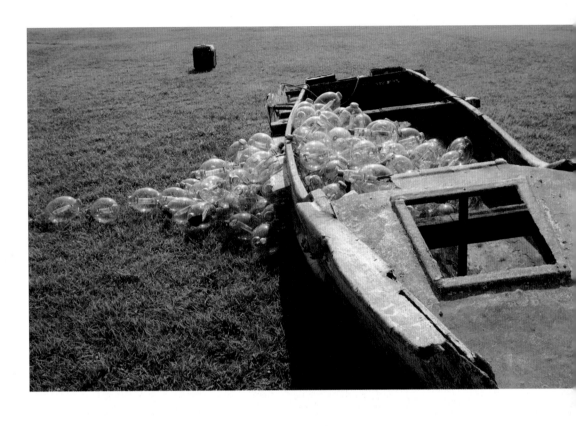

휴(休, 2010)

어요. 그냥 뭔가 달려 있구나, 밝기도 하네, 느낌 있는데 하는 정도였죠. 살펴보니 수명이 다하면 교체하고 바꾸는 것을 반복하더라고요. 반복적으로 재생산되는 자체가 판화를 찍어내는 것과 마찬가지라고 생각하니 달리 보이더라고요. 매력적이라고나 할까. 집어등이 켜질 즈음은 하늘과 바다 구분이 없어질 정도로 어둑어둑해질 때거든요. 집어등이 켜지면서 경계가 만들어져요. 다가가면 '배'라는 존재가 보이고. 하나만으로도 충분히 재료나 작품으로 가치가 있지만 그것이 모이고 또 뭉쳐지면서 의미를 만들어가는 것을 작품에 옮기고 싶었어요."

오브제로 집어등은 논란의 대상이기도 했다. 김복기 아트인컬처 대표경기대 교수는 "부지현의 집어등은 '전통'에서 '전위' 판화로의 과감한 방향 전환"이라고 평가했다. 에디션 개념의 확장과 다양해진 형식 속에 판版에 대한 해석이나 복제의 개념은 달라질 수밖에 없다는 얘기다.

판의 개념을 확대해 보면 '집어등'은 그 자체가 하나의 확장된 판화다. 대량 생산을 위해 거푸집을 통한 복제 과정을 거친다. 판화 특유의 판과 에디션의 시스템을 지니고 있는 셈이다. 작가는 집어등의 표면에 배 이미지를 프린트하고 에디션 넘버를 표기하는 것으로 판화의 정통성을 유지했다. "에디션 개념이 확장 적용된 '입체 판화'"라는 김복기 대표의 해석이 확인되는 부분이다.

기본 에디션을 지키면서도 판종별로 작업 분위기를 다양하게 연출할 수 있는 '내가 하고 싶은 것'으로 새 길을 냈다.

'설치'로의 영역 확장이다. 그만큼 하고 싶은 것이 많았다. 2009년에는 아예 깨진 집어등이나 집어등을 깨트려 작품을 했다. "그래도 계속 목이 말랐

181

어요. 왜 그런 말이 있잖아요, 어딘가 2%가 부족한… 꼭 그런 느낌이었죠."

설치의 마성魔性은 끊임없이 작가를 흔들었다. 평면이 아니다 보니 사방, 심지어 위에서 내려다보거나 또 아래서 올려다보는 모든 경우의 수를 작품에 반영해야 한다. 한 마리만으로는 작고 미약한 물고기가 무리로 움직이며 위험에 맞설 힘을 만드는 것처럼 그의 집어등 역시 의도한 대로 정해진 위치에 섰을 때 의미가 부여된다. 빛과 프로그램, 시스템, 관객까지 완벽해야 마침표를 찍을 수 있다. 말은 그렇게 했지만 쉬운 작업일 리 없다.

현대 문명과 인간 삶의 메타포

발견된 오브제, 집어등

"다른 작가들은 자기 작품을 소장하고 있잖아요. 전 그게 안돼요. 전시 장소를 떠나면 의미가 없어지거든요. 그냥 아무것도 아니던 처음으로 돌아가요. '다시'가 없어요. 그것이 이 작업의 매력이기도 하죠. 어떤 것이든 '리미티드 에디션limited-edition'이잖아요. 작품 하나하나 넘버링을 하지만 판화처럼 몇 번이고 같은 작품을 찍어 낼 수 없으니 같은 소재와 주제를 판화처럼 묶어내는 거죠. 좀 어렵나요?"

순간 '번쩍' 했다. 수명이 다해 폐기된 집어등에 새 생명을 부여하는 작업 방식으로 판화를 찍어낸다. 기계로 제작된 기성품에 '발견된 오브제objet trouvé'라는 새로운 예술적 지위가 부여된다. 이것을 혹자는 '정크아트'로 해석하기도 하지만, 그보다는 보는 이의 판단에 맡기는 것이 나으리라.

버려진 집어등과 공장에서 막 출고된 집어등은 분명 다르다. 같은 틀에서 나왔다고 꼭 같을 수만은 없다. 그래도 어떤 장소, 어떤 시간, 어떤 용도로 활용됐느냐에 따라 제각기 다른 흔적을 품게 된다. 제각기 다른 삶을 살아왔고, 그 삶의 역정을 마치고 위안을 받는 과정이 인간사와 비슷하다. 사람도 처음은 맨몸뚱이로 세상에 태어난다. 그리고 시간과 공간, 환경의 차이에 따라 각각의 인생을 산다. 집어등에는 자연과 인간과 부대낀 시간의 흔적이 축적되어 있다. 미술평론가 고충환이 주목한 것은 서로 다른 집어등에 함축된 현대 문명과 인간 삶의 메타포metaphor다. "공장요람에서 출고되

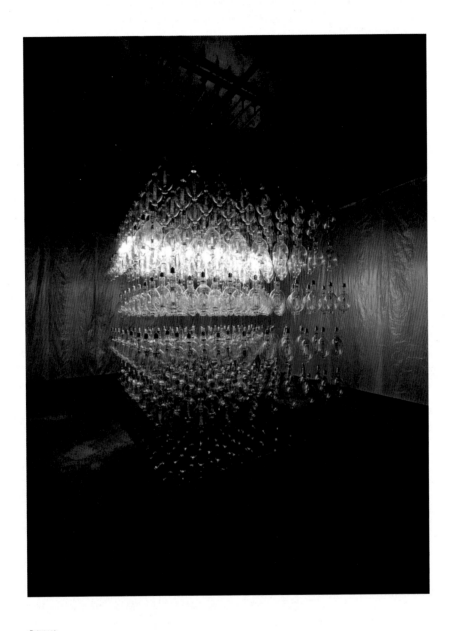

휴(2010)

면서부터 폐기될 때무렵까지 집어등이 겪게 되는 과정은 그대로 삶의 과정을 닮아 있다. 출고될 때는 서로가 닮았지만, 폐기될 때는 똑같은 것이 하나도 없는 만큼, 그동안 각각의 집어등이 겪었을 사건도 다 다를 것이다. 깨지고 그을리고 터진 그 상흔들은 그대로 '삶의 트라우마', '존재의 트라우마'를 유비적으로 증언해 주고 있다. 그리고 어슷비슷한 형태 속에 다른 사건들과 상흔들을 내포하고 있는 집어등처럼 일상 역시 매일같이 똑같은 나날들의 연속처럼 보이지만, 사실은 알고 보면 다 다른 날들이다. 그 이면에 차이를 포함하고 있는 반복이라고나 할까. 이로써 이 집어등들은 일종의 삶과 일상의 메타포로서 기능하고 있는 것이다."

대담하고 치열하다

● 집어등에 생명을 돌려주기 위해 작가는 무던히도 애를 썼다. 집어등이 주인공인 것은 여전하지만 그를 둘러싸는 전시 환경은 여전히 진화중이다. 바닥에 한가득 소금을 깔거나 모래를 뿌려놓기도 하고 아예 전시장 한복판에 배를 끌어다 놓기도 한다. 와이어를 이용해 집어등을 질서 정연하게 정렬하고, 때로는 아무런 규칙성 없이 흩어놓는 것으로 호기심을 자극한다. 작품에 다가갈수록 파도 소리와 해녀들이 작업을 하며 나누는 목소리가 들리도록 음향 장치를 한 적도 있다. 인공 조명과 거울을 이용해 푸른빛이 기억처럼 흐르도록 하거나 의도적으로 그림자를 드리운다. 공통적인 것은 어떤 방식이든 작품이 설치된 그곳에 '바다'가 있다는 점이다.

멀리서 보면 그저 아름답게 아른거리는 '빛'이지만 가까이 다가갈수록 여기저기 흠집이 고스란히 남아 있는 집어등의 실체가 드러난다. 어떻게 보느냐에 따라 다른 표정을 한다.

작가는 작품 소개를 할 때 다양한 각도에서 찍은 사진과 설명을 보탠다. 일반의 조형물과는 다른 연출이다. 일반의 미술 작품들에서는 작가의 손을 떠난 것들에 적당한 조명과 배치가 곁들여지며 의도가 부각되지만 그녀는 전혀 다른 순서를 밟는다. 전시 의뢰를 받으면 우선 자신에게 배정된 공간을 먼저 본 뒤 주제와 연결을 시작한다. '뭘 만들겠다'가 아니라 '어떻게 하면 될까'가 시작 신호다. 반사각이며 자연 조명까지 구석구석 신경을 쓴다.

186

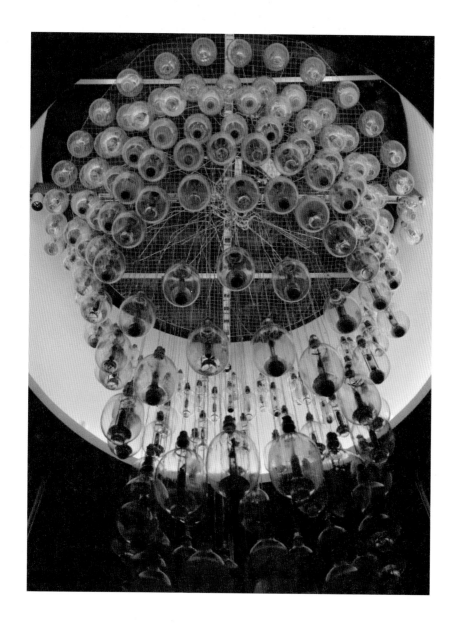

Net-being 타이완 관두 비엔날레(2012)

그만큼 전시 공간에 대한 요구도 분명하다.

2012년은 그래서 특별했다. 서울 예술의 전당 한가람미술관에서 진행된 '현대미술과 빛 – 빛나는 미술관' 전을 준비하던 당시 개막을 앞두고 작품 일부가 무너지는 사고가 났다. 눈에 크게 띄지 않은 부분이니 그대로 전시를 진행하자는 얘기가 나왔지만 그녀는 며칠 밤을 새워 보강 작업을 했다.

2012년 대만에서 열린 비엔날레 때도 그랬다. 집어등 특성상 국내에서 작업하던 것을 가지고 가는 것은 부담이 컸다. 주최측에서 준비해준다는 말을 철석같이 믿었지만 '국내용'과는 다른 형태에 맥이 탁 풀렸다. 그래도 해야만 했다. 무게며 뿜어내는 느낌이 전혀 다른 재료를 가지고 3층 높이 정도의 공간을 채웠다. 낯선 환경에 평소와는 손맛이 다른 300개의 집어등을 쌓아올렸다. 결국 전시 개막을 얼마 안 남기고 조명 시스템 관련 장치가 합선되면서 전시가 힘들 상황이 발생했다. "어휴, 그때 생각만 하면…" 손에 땀이 나는지 연신 무릎 자락을 문지른다. 사고가 전부가 아니었다. "비엔날레 일정에 컨퍼런스가 있었어요. 참여 작가와 전시 큐레이터가 1대 1로 진행하는 자리였는데 중국 큐레이터가 묻더라고요. '사회적 이슈를 어떻게 결합해 발전시킬 것인가.' 당황했죠."

머릿속에서는 어떻게 답을 해야 할지 막막해서 머리에는 쥐가 났지만, 막상 입을 떼니 술술 말이 나왔다. "'사회적 이슈라는 것을 그렇게 고민해보지 않았다. 스스로를 개인으로 한정한다 하더라도 사회와 단절된 것이 아니라 이미 많은 것이 노출된 상태라고 생각한다. 사회 흐름을 인식하지 않고 살 수는 없지 않은가. 문제는 그것이 어느 정도냐다'라고 했던 것 같아요. 그러다 보니 내 작품을 다시 보게 됐죠. 바다와 배, 집어등까지 제주를

통해 만난 것들인데 한 번도 그것들로 '제주를 드러내겠다' 해본 적이 없더라고요."

　작가는 인터뷰 중에도 작품과 관련해 행여 뭔가 포장한다 싶으면 '그것은 아니다'라고 제동을 걸었다. 연탄난로도 감지덕지, 휴대전화도 제대로 잡히지 않는 변두리 작업실 이야기를 거침없이 쏟아낸다. 털털하고 또 솔직하다. 자체 발광은 못하지만 현상에서 무엇보나 치열하게 자신을 태우는 집이 등과 묘하게 닮았다.

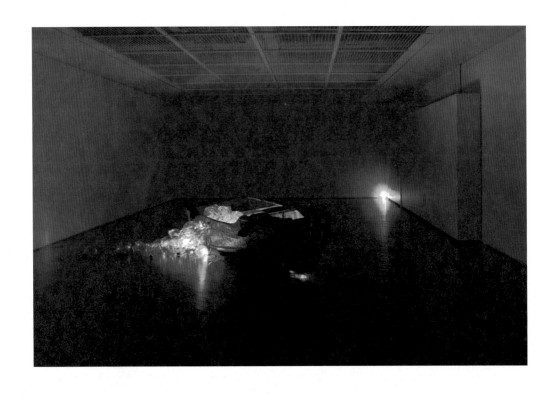

Net-Being(2012)

탈장르, 탈형식
실험 정신

● 작가는 늘 바다를 꿈꿨다. 세월의 무게를 견디며 일렁이고 그 안에 강힌 힘을 은밀히 숨겨둔 바다의 밀어내거나 또 끌어당기는 에너지를 인생과 연관짓기를 바랐다. 복잡할 수도 있는 작업을 작가는 늘 '자기 식'으로 했다.

작품 앞에서 저절로 느껴지는 생명성을 작가는 '휴休'라 읽었다. 그렇게 시작된 연작은 대만 관두 비엔날레를 거치며 'Net-being존재의 그물망'이 됐다. 수명을 다해 더 이상 불을 밝히지 못하는 폐집어등에 다시 LED를 집어넣고 불빛을 되살린다. 작품 설치를 위해 천장에 가느다란 와이어를 건다. 한꺼번에 수백 개의 집어등이 조각처럼 입체로, 설치로 촘촘히 자리를 잡는다. 빛과 그림자까지 얹어 공간을 만들어낸다. 판화와 조각, 평면과 입체라는 장르와 형식의 경계를 '허문다'는 관점을 '연결한다'는 일종의 '네트워킹'으로 해석했다.

그리고 또 한 번의 특별한 경험을 털어났다. 제주도립미술관에서 진행된 '한라산과 일출봉'전이다. "주문하기를, 제가 주로 쓰는 집어등을 배제하고 바다 대신 산에 집중해 달라는 거예요. 어떻게 할까. 정말 고민이 많았죠. '한라산이나 오름' 하니까 답도 안 나오고, 작품을 설치할 공간도 정해지지 않고. 저한테는 하나의 시험이 된 거죠. 전시장 전체를 바다로, 벽면은 산이라고 설정했어요. 스테인레스판과 무빙 조명을 이용하여 바다에 서서 한라

191

산을, 제주를 바라보는 느낌을 표현하려고 했죠. 입구와 출구를 고려해 '등대' 역할을 할 조명을 세우고 그 안에 인간의 도구인 배를 끌어왔어요. 공간과 공간 사이 이동을 담당하는 장치로요."

이후 작가는 2012년 마을미술프로젝트 사업의 일환으로 진행된 행복프로젝트 '서귀포 유토피아로' 조성 작업에 참여했다. 낡아서 버려진 공간을 집어등으로 살려냈다. 커다란 흑경이 깔린 바닥 위로 폐집어등 100여 개가 공중부양했다. 3~4분 간격으로 빛이 오고가는 것이 유토피아로의 길잡이 역할을 하는 듯했다.

다음을 묻는 질문에 작가는 "몇 년 전부터 사람들이 인식하지 못하는 작고 조용한 것들에 눈이 가기 시작했다"고 말했다. 더운 여름, 에어컨이 아닌 나무 그늘이 주는 시원함이나 봄에서 여름, 다시 가을로 계절이 바뀌는 사이 바람이 주는 느낌 따위를 표현하고 싶다고 했다.

작가의 말을 듣고 보니 작품의 흐름 자체가 그랬다.

2005년 제31회 제주도미술대전 판화 부문 대상을 받았을 당시 그의 〈휴〉는 육안이 감지한 물과 공기, 빛에 의해 가물가물 흐려진, 무겁고 진중한 화면의 부두 풍경이었다. 그것이 거센 풍랑과 당당히 맞섰을 배의 어제와 맞물리며 편안해진다. '정해진 시간이 없는, 때를 잊어 버린 상태'의 확장, 침잠의 느낌이다. 에칭과 애쿼틴트동판화에서, 편평한 면에 부식을 이용하여 농담濃淡을 나타내는 기법로 반성적이면서도 관조적인 분위기를 연출했다. 잉크의 세밀한 톤 처리와 다양한 부식 방법을 이용하여 특유의 집요한 성찰과 실험정신을 드러낸다. 집어등으로 그려낸 〈휴〉 역시 보는 이들을 편안하게 한다. 폐집어등을 일부러 깨뜨리기도 하고 안에 물이나 소금 따위를 넣어도 보고,

조도나 빛깔을 바꾸기도 했다. 역시 실험이다. 그 안의 바다는 기억과 향수 따위를 다시 생각하게 하는 동기를 부여하는 장치고, 불빛은 긍정적 기운을 준다. 한껏 몸 살라 산화하는 무엇이 아니라 '여기 있으니 괜찮아'란 신호를 끊임없이 던진다.

그리고

지금에야 털어놓지만, 처음 작가를 만났을 때 많이 놀랐다. 작품들에서 느껴지는 섬세한 무엇과는 다른 중성적 느낌 때문이다. 그녀의 작품이 던지는 특별함도 어쩌면 어느 한쪽에도 치우침이 없는 이런 매력에서 나왔는지도 모르겠다.

아직 젊은 작가의 고민은 '다음'이라고 했다. 채 3개월이 되지 않은 시간 동안 3번의 전시를 강행한 적도 있었다. 폐집어등이라고는 하지만 작품 제작 비용도 만만치 않다.

"전시를 한다는 게 꼭 작가적 만족감을 위한 것은 아니었어요. 제 작품이 그렇잖아요. 미리 준비해서 하는 것이 아니라 구상에서 완성까지 한꺼번에 진행해야 하는… 전시 일정이 잡히면 설치를 하는 데 시간적 한계도 많고, 재료를 구하는 것도 그렇고. 말 그대로 작품을 하기 위해서 전시를 했어요. 그러다 보니 관점도 미니멀해지고 생각은 많아졌죠. 닥치면 뭐든 된다는 것이 실감났어요. 당장 몸은 힘들어서 죽을 것 같은데도 머릿속에서는 뭔가 자꾸 해야 하는 것이 떠오르는 거예요. 전시가 끝나고 나면 작품이고 돈

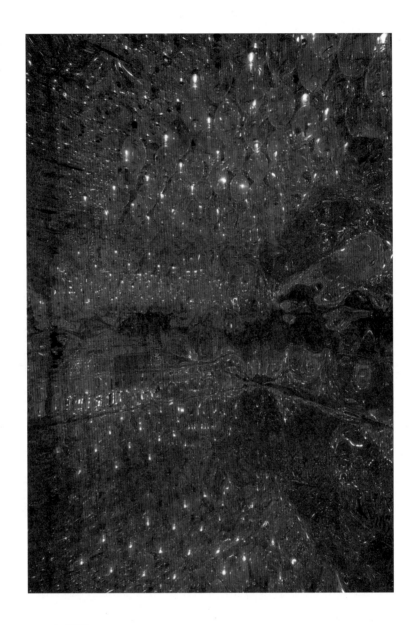

Net-Being(2013)

이고 남는 것이 없지만 하고 싶은 것을 하는 자체가 힘을 얻게 했죠. 그러다 보니 남들이 뭐라고 할까를 의식하지 않게 됐죠. 앞으로 뭘 해야지 하는 고민은 크게 없어요. '팔린다'에 대한 기대는 더더욱 없구요. 돈이 생기면 작업을 하고 다시 돈을 벌어서 또 작업을 하고. 나를 얼마만큼 만족시킬까가 숙제가 됐죠. 이렇게 작업하는 것이 아직은 좋으니까요, 그래서 젊다고 하는가 봐요."

간간이 들려오는 그녀의 전시 소식은 그래서 유난히 반갑다.

"사실 모든 사람들이 원하는 방식대로 이야기를 풀어갈 수는 없다.

〈지슬〉은 역사를 학습시키려는 의도의 영화가 아니다.

제주도 주민들이 가지고 있는 원한이나 분노를 담기에 부족함이 없는 것은 아니지만

영화를 통해 사람들의 긴장도 풀어주고 싶었고 웃게 하고도 싶었다.

그것이 역사고, 그래서 영화다."

소소한
일상 속에

오멸

숨겨진
드라마틱한 제주

오멸

O MEUL

본명 오경헌. 1971년 제주에서 태어났다. 90학번으로 제주대 미술학과에 진학했지만 12학기를 다니고도 졸업을 하지 못했다. 2009년 〈어이그 저 귓것〉으로 제26회 후지초 후루유 '한일 무비 어워드 2009' 그랑프리와 영상상, 2010년 제6회 제천국제음악영화제 심사위원 특별상을 수상했다. 2011년 〈뽕돌〉로 제12회 전주국제영화제 CGV무비콜라주상을 수상했다. 2015년 신작 〈눈꺼풀〉로 부산국제영화제 CGV아트하우스상CGV무비콜라주상의 새이름을 수상했다. 이밖에도 2011년 서울어린이연극제에서 자파리연구소의 〈오돌또기〉가 최우수작품상·연출상·배우상, 관객 평가단 투표 통한 '최우수 연기상'을 받았다. 현재 제주독립영화협회 공동대표로 있으면서 샌드애니메이션 작가 등 다방면에 걸쳐 활동하고 있다.

● 감感이란 것은 가끔 무섭다. 언젠가 그와 인터뷰 약속을 잡고 영화 얘기를 하던 중 '지슬'이란 말이 나왔다. 바로 전날 제작팀과

이어도(2010)

갑론을박했다는 말을 한다. 이전 '꿀꿀꿀'이란 가제 대신 '지슬'을 제목으로 하면 어떻겠냐는 의견 아닌 의견에 반응이 그리 좋지 않았단다. 촬영을 하다 보니 그만한 제목이 없더라는 말에 맞장구를 쳤다. "목숨을 연명하기 위한 절절함과 함께 당시 제주사람들의 존재감 같은 게 느껴진다"며 "'포테이토'란 영문 제목도 공감대를 형성하기 쉽겠다"는 말에는 단호히 선을 긋는다. "영문 제목 역시도 '지슬'"이라고 말하는 얼굴에는 비장함마저 감돌았다. "영화와 영화 안 이야기를 한 번 더 묻게 하겠다"는 말에 저절로 고개가 끄덕여졌다. 그때 감이 왔다. '이 정도 열정이면 뭐든 하겠다.' 그리고 그 감은 현실이 됐다.

섬 광대

'오멸'이란 이름을 듣고 끄덕끄덕 고갯짓을 할 수 있게 된 지 사실 그리 오래되지 않았다. 독립문화꾼 오경헌이란 이름 역시 그리 귀에 익지 않다. 하지만 그는 '제주거리예술'이란 이름을 내건 섬 광대다. 흔히들 광대 하면 소리꾼을 연상하지만 사실 광대는 탈놀이·인형극 같은 연극이나 줄타기·땅재주 같은 곡예를 하는 사람, 또는 판소리를 업으로 하는 사람을 총칭한다. 테러제이Terror J 대표, 자파리연구소·필름 대표, 제주독립영화협회 공동대표, 샌드애니메이션 작가, 연극 연출가, 영화감독까지 종횡무진 자신의 영역을 확장해 가는 그에게 광대는 운명이나 마찬가지다. 그런 그의 이름이 익숙해진 데는 영화 〈지슬〉이 있었다. 개봉관에 걸리기까지 상처도 많았고 아픔도 많았다.

한 인터뷰에서 털어놨듯 "잘 찍으면 본전이고 못 찍으면 역적"이 되는 부담감을 떨치기 어려웠음이리라. 영화 제작 발표회에서부터 크랭크인, 자금 부족으로 인한 촬영 임시 중단, 제목 확정 등 일련의 과정을 담담히 지켜본 입장에서 그 중압감이란 말로 표현하기 어렵다. 하지만 그 과정에서 그는 변했다.

〈지슬〉의 모작이 된 〈끝나지 않은 세월〉2005 제작 당시 그는 고 김경률 감독과 의견 충돌 끝에 작업에서 빠진 일이 있었다. 가장 큰 마찰은 지역 후원금 모금에서 빚어졌다. 하지만 〈지슬 – 끝나지 않은 세월 II〉는 온라인 소

셜 펀딩 플랫폼을 통해 도민은 물론이고 전국을 대상으로 후원금 모금 이벤트를 펼쳤다. 제작 발표회도, 기자 간담회도 있었다. 특별했던 인터뷰 역시 '돌파구'가 필요하다는 자의반 타의반의 선택이었다. 매 과정마다 울퉁불퉁했다. 지역 언론 문화부 기자들 사이에서 "이럴 거면 왜…" 하는 푸념이 나올 만큼 매끄럽지 못했다. 그로서도 쉽지 않은 결정이었고 매번 맞지 않은 옷을 입는 것처럼 불편했지만 결과적으로 입소문을 타는 데는 주효했다.

작품에 대해 물을 때마다 그는 "내가 가진 그릇에 맞는 그림을 그렸을 뿐"이라고 말한다. 〈지슬〉이 그의 이전 작품들과는 달리 분명 후한 평가를 받게 된 데는 예산이 늘었다는 그런 인위적 변화가 영향을 미치지는 않았다는 거다.

앞서 제작한 〈어이그 저 귓것〉이나 〈뽕돌〉, 〈이어도〉까지 모두 '저예산 영화'라는 타이틀이 달려 있었다. 그래도 저마다의 색깔이 분명하다. 그렇게 할 수 있었던 것은 다름 아닌 감독의 힘이다. 그만큼 배우나 스태프들은 힘이 든다는 얘기기도 하다. 그래도 한 마음으로 작업을 하는 것을 보면 '한판 재미있게 논다'는 감독의 설명이 이해가 된다. 힘든 환경 안에서 어떻게든 많은 얘기를 담아내기 위해서는 감독만 고민해서는 안 된다. 배우나 스태프들과 수없이 토론을 하고 그 과정에서 다툼이 생기기도 한다. 그렇게 모난 부분은 두드리고 모자란 부분은 채우면서 하나를 만든다. 작품들마다 느껴지는 단단한 느낌도 여기에서 나온다.

〈지슬〉을 꺼내기 전 만들어진 영화들 역시 그런 과정들을 통해 단련됐다.

뽕돌(2009)

운명으로 와닿은 영화

● 그의 작품을 제대로 읽으려면 그부터 알아야 한다. 녹록치 않았던 그의 삶, 그 여정을 따라가다 보면 조금씩 이해가 된다. 그는 대학에서 미술을 전공했으며 질풍노도와 같은 20대를 관통했다. 그러던 중 문득 '내가 하고 싶은 그림만 그리며 10년을 살아왔구나' 하고 무언가가 벼락처럼 머리를 쳤다. 그 순간 타인을 위한 것도 하고 싶어졌단다. 그렇게 나이의 앞자리 수를 '3'으로 바꾸며 독립문화기획단 테러제이팀을 만들었다.

진짜 '테러'였다. 공연 문화가 그렇게 활성화되지 않았던 제주에 그것도 막무가내 거리를 무대로 삼았다. 젊은 유동인구가 많은 제주시청에서 '거리 공연을 살립시다'란 플래카드를 걸고 막 돌아다녔다. 지금 자파리연구소 멤버들은 그렇게 만났다. 현실은 혹독했다. 주는 것이 있으면 분명 받는 것도 있었다. '얼마 하다 말 거'라는 냉소적인 목소리에 '그것도 예술이냐'는 비아냥까지 견디며 5년 동안 거리에서 판을 벌였지만 그에게 돌아온 것은 '신용불량'이라는 불편한 훈장뿐이었다. 그래도 훈장이라 독하게 버텼다. "가진 재주가 이것밖에 없는데 어디 돈을 구할 때가 있어야죠. 돈을 만들어야 했죠." 테러제이는 10년 차에 해체됐다.

그를 영화감독으로 세상에 알린 영화 〈어이그 저 귓것〉2009은 테러제이와 극단 자파리연구소가 하나였던 시절 만들었다. 처음 시작은 제주어 뮤지컬이었다. 축제 기획을 하면서 꿈꿨던 것 중 하나였다. 섬이라는 제한된 환

경 속에서 할 수 있는 것 하나를 골랐고, '어떻게 하면 그것을 폭넓게 다룰 수 있을까' 고민을 하다 저절로 영화와 만나졌다. 그 과정 역시 운명과도 같았다.

처음 극으로 제작됐던 것은 2006년 고故 김경률 감독 1주기 헌정 영화로 만들었던 15분짜리 단편물이었다. 이것이 다시 장편으로 거듭났다.

흐름은 하나다. 제주 시골을 배경으로 등장인물들의 소소한 삶의 이야기를 독특한 제주 언어와 정서로 프레임 안에 꾹꾹 눌러 담는다. 시종 미려한 영상이 연출되는 가운데 소리음악가 인물과 삶을 연결하는 매개체로 역할을 한다. 이 영화는 제주특별자치도와 일본 후쿠오카현 등 한일해협 연안에 있는 8개 시·도·현이 공동 기획한 '한일 무비 어워드 2009'의 첫 그랑프리 작품으로 이름을 남겼다. 더불어 제6회 제천국제음악영화제에서 심사위원 특별상을 받기도 했다.

이 영화는 다시 영화감독을 꿈꾸는 제주 사나이 뽕똘과 우연히 배우 모집 공고를 보고 오디션에 합격하게 된 여행자 성필이 의기투합해 영화를 만드는 과정을 담은 작품 〈뽕돌〉과 함께 나란히 개봉관에 걸리며 화제가 되기도 했다.

〈뽕돌〉 역시 2011년 전주국제영화제에서 소개돼 CJ CGV 무비콜라주상을 수상하고 JJ－스타상에 특별 언급됐다. 2011년 여름 동시 개봉관 상연은 '오멸'이란 이름을 세상에 알리는 신호탄 역할을 했고, 영화를 사랑하는 사람들 사이에서 그의 이름이 더 이상 낯설지 않게 됐다.

타르코프스키 감독을 향한 오마주
4·3의 영상적 구원

● 사실 〈지슬〉을 제작하기 전 오 감독은 4·3을 시험한 적이 있다. 〈이어도〉2010다. 감독은 "내가 보려고 만든 영화"리고 했다. 〈이어도〉에 대해 '4·3영화'라는 부연을 달았다가 '그렇지 않다'는 내용의 댓글과 메일을 받았던 기억이 떠올랐다. "그럼 정확히 어떤 영화인가"를 물었다. 4·3이라는 역사적 사실보다는 당시를 살아야 했던 어머니에 포커스를 맞춘 작품이라는 설명은 무거운 주제에 대한 부담이 섞여 있는 듯 했다.

20대만 하더라도 일부러 4·3을 피했던 감독은 한 매체 인터뷰를 통해 "〈이어도〉를 통해서 4·3을 은유적으로 처음 다뤘다"는 말을 했다. 가슴에 맺혔던 뭔가가 떨어져 나가는 느낌이 들었다. '잘못'이 아니라 '다름'을 인정하는 과정이 쉽지 않았던 때문이다.

어찌 됐든 시간이 지난 지금 오히려 편하게 4·3을 그렸다고 말할 수 있게 된 〈이어도〉는 그를 영화로 이끈 절대 순수의 거장 안드레이 타르코프스키의 영상이 오버랩 되는 느낌을 하고 있다. 타르코프스키 감독은 '봉인된 시간'이란 말로 영화라는 매체의 특성을 설명하곤 했다. 대사보다는 영상미와 다른 장치 등을 통해 보는 이들의 이해를 구해내는 것으로 마니아층을 형성한 거장의 작품들 속에서 스물다섯 청춘은 전율을 느꼈다. 〈희생〉〈노스텔지아〉 등 시적인 영상과 영성이 풍부한 예술 영화를 만든 거장에게서 받은 감동을 감독은 한껏 풀어내고 싶었는지 모른다. "4·3 당시 제주도

207

에 영화감독이 있었다면 어떤 영상을 잡아냈을까. 시간이 흐른 뒤 영상 자료 목록 맨 앞자리에 놓여 있을 것 같은 화면을 찍고 싶었다"는 말에는 한치의 거짓도 없다. 어떻게 그런 장면들을 만들어낼 수 있었을까. 아니 찾아낼 수 있었을까.

삶에 대한 관조적 시선과 섬 특유의 정서를 그는 이곳 제주에서 찾았다. 나고 자란 땅, 저절로 몸에 각인된 것들은 사실 그래서 더 보기 힘들었다. 그의 말처럼 "뭔가를 본다고 했지만 늘 시선 끝은 먼 곳만 향해 있다. 등잔 밑이 어두운 것은 보기 어렵기 때문이다."

그런 그가 만든 영화를 등받이가 있는 안락의자나 푹신한 쿠션에 기대보는 것은 어딘가 어색하다. 언젠가 어느 지역에서 진행됐던 실험적 예술 프로젝트에서 샌드 애니메이션 작품을 선보이던 그의 엉덩이를 턱하니 받치고 있던 것은 흔히 '목욕탕 의자'라 부르는 납작한 플라스틱 간이 의자였다.

아마 그만큼의 높이 같다. 조금 더 쳐준다고 해도 옛 초등학교 걸상 정도다. 성인 남성이 걸터앉는다면 그 모양새가 엉거주춤 웃음부터 나올 일이지만 올려다본 세상은 분명 다른 얼굴을 하고 있다. 그의 머릿속에는 오로지 '여기제주에 살고 있는 사람들의 이야기를 어떻게 옮길까' 하는 고민들로 가득하다. 그것을 할리우드나 충무로에 맞추는 것은 어딘지 억지스럽다.

그는 "영화를 통해 알려지게 됐지만, 우리가 가진 밑천은 다 연극이 준 것"이라며 "연극에 진 빚을 갚기 위해서 관객들에게 연극의 힘을 전해줘야 한다"고 말한다. 구체적으로 어떤 빚인지 설명하지 않았지만 연극과 영화를 비교하며 과장하지 않고 살아 있는 것들에 대한 밀착감, 그리고 타르코프스키 감독의 작품과 같은 '치유와 구원의 힘'을 언급한다.

208

어이그 저 귓것(2009)

타르코프스키 감독은 지독한 자기 유배를 통해 창작 세계를 작품 속에 녹여낸 감독으로 정평이 나 있다.

꼭 그 영향 때문만은 아니지만 그의 영상 속 인물들은 입이 무겁다. 대신 노래를 흥얼거리거나 존재를 내려놓음으로써 주변의 것들을 추어올린다.

걸쭉한 제주어 대사들 사이로 해녀들의 노동요가 바다를 헤집듯 유영하고 조금은 엉뚱한 등장인물들의 동선이 보는 이들의 시선을 섬 안으로 끌어들인다. 그래서일까. 스크린 속에서 알던 곳들이지만 늘 달리 보인다. 〈어이그 저 귓것〉의 골목 점방이나 〈뽕돌〉의 짙은 파랑색 바다 같은 밀접한 일상이 이른 봄 동백꽃마냥 송이채 뚝뚝 떨어져 가슴을 흔든다.

〈이어도〉에서 힘든 삶을 이유로 아이를 버리려 고민하는 어머니는 말없이 물 빠진 바닷가를 걷는다. 썰물 자국이 차마 아기의 입에 물리지 못해 불어터진 젖줄기마냥 휑한 해변을 가로지른다. 터벅터벅 아이를 업은 채 옮기는 걸음은 여간해선 뭉쳐지지 않는 꺼끌꺼끌한 모래알처럼 입안을 굴러다닌다.

오멸 감독은 "섬 여기저기서 '여기 와서 찍어라' 하는 것만 같았다. 섬이 감독이다"라는 말을 했다. 어떤 내용을 담고 있든 그의 필름에서 영상미가 돋보이는 이유는 '작위적이지 않음'에 있다.

오멸만의 작업 방식

영화 〈지슬〉

● 2012년 부산국제영화제 4관왕, 제42회 로테르담국제영화제 스펙트럼 부문 초청, 제29회 선댄스영화제에서 한국영화로는 최초로 심사위원 대상 수상, 제19회 브졸아시아국제영화제 한국영화 최초 황금수레바퀴상 수상 등 화려한 타이틀을 거머쥔 영화 〈지슬〉은 시나리오 없이 작업했다.

미술·축제·연극·영화 등 장르를 초월한 것이 오히려 영화를 제작하는 데는 도움이 됐다. 그가 본격적으로 영화를 시작한 것은 줄잡아 5~6년 전. 영화 공부라고 따로 해본 적이 없다. "지금까지 본 영화가 모두 교과서인 셈이다. 직접 경험하는 것들도 도움이 된다. 그런 것들이 이미 우리 몸에 쌓여 있는데 뭣 때문에 두려워하나. 문장력은 없어도 내가 표현하고자 하는 것이 분명하다면 짧은 몇 마디로도 세계와 공유할 수 있다고 생각한다."

그렇게 그는 A4용지와 볼펜만 가지고 촬영 당일 영화 찍을 장소에 가서 공간을 훑어보고 스태프와 얘기를 나누며 바로 콘티를 짰다. 배우들에게 던져진 것은 그날 촬영할 장면의 상황이나 감정이 전부다. 텍스트에 의존했다면 불가능할 일이지만 오멸 감독은 해냈다. 벌써 몇 년째 합을 맞춘 사이들인데 한 과정 한 과정이 힘들었다. 나중에는 오기도 생기고 욕심도 났다. "공간을 해석하는 것, 상황을 이해하는 것, 나를 이겨내는 것. 이 세 가지가 영화를 찍을 때 내가 나에게 준 큰 숙제"라던 감독과 배우는 위기 때마다 서

211

지슬(2013)

로를 붙들었다.

그렇게 만들어진 〈지슬〉은 독특하다고 느껴질 만큼 생소하다. 한 폭의 수묵화처럼 짙고 옅은 농담으로 현대사의 아픈 비극을 풀어놨다. 1948년 겨울 '해안선 5킬로미터 밖 모든 사람들을 폭도로 간주한다'는 미군정 소개령을 시작으로 3만이 넘는 주민들이 영문도 모른 채 이름 없이 사라져야 했던 제주 4·3의 묵지한 역사 감각은 그렇게 무게를 내려놓는다. 그렇다고 학살의 사실을 미화하거나 희화하지 않는다. "죽은 자에게는 '위로'를, 산 자에게는 '치유'를." 〈지슬〉을 통해 감독은 제를 올렸다. 스크린은 억울하게 죽은 원혼을 불러 위무하고, 살아남아 더 아픈 이들을 위로하기 위한 제사상이다. 화면은 1948년 11월로 돌아가 군인부터 마을 주민들까지 모두 현재로 불러온다신위神位. 그리고 당시의 삶을 보여주며 그들이 죽음에 이르기까지의 과정을 담담히 그려낸다신묘神廟. 자신의 목숨줄을 내어놓는 절대절명의 순간 자식을 위해 품었던 지슬감자을 동굴 안 주민들과 나눠 먹고음복飮福, 마지막에는 군인과 마을 주민 할 것 없이 죽은 이들을 하나하나 불살라 그 영혼을 다시 하늘로 보낸다소지燒紙. 영화 흐름은 이렇게 제차를 따른다. 그것이 4·3을 한없이 아프게 풀어내는 것보다 더 묵직한 동통으로 가슴을 아릿하게 한다.

"잘 찍으면 영웅인데 못 찍으면 역적이 되는 작업이다. 부담이 없다면 거짓말이다. 사실 작업을 하는 가운데도 말들이 많았다. 이 영화가 뭔가 사회적 변화를 이끄는 작업이 되길 원하는 사람들은 4·3을 역사적으로 인식하고 있는, 역사에 분노를 느끼는 분들이라 생각한다. 그렇다고 그 얘기만 해야 되는 것은 아니지 않나 싶었다. 나는 그렇지 않은 분들한테 말을 건네

213

야 한다고 생각했다. 그런데 상업영화의 방식으로 이야기를 전하면 또 왜곡될 여지가 생기고… 고민 끝에 나온 결론은 그냥 '영화로 제사를 지내자'였다. 4·3으로 희생된 분들이 영혼만이라도 편안했으면 하는 바람을 영화에 담았다. 관객도 영화를 통해 같이 제사를 치르는 기분이 들었으면 했다."

영화가 공개된 이후에도 말은 많았다. 누군가는 너무 어렵다며 고개를 절레절레 흔들었고, 누군가는 먹먹한 가슴에 하염없이 눈물만 흘렸다 했다. 4·3이 없다는 날카로운 지적 뒤로 이렇게 세상에 알려줘 고맙다는 인사가 교차했다.

"사실 모든 사람들이 원하는 방식대로 이야기를 풀어갈 수는 없다. 〈지슬〉은 역사를 학습시키려는 의도의 영화가 아니다. 제주도 주민들이 가지고 있는 원한이나 분노를 담기에 부족함이 없는 것은 아니지만 영화를 통해 사람들의 긴장도 풀어주고 싶었고 웃게 하고도 싶었다. 그것이 역사고, 그래서 영화다."

남녀노소 함께 즐기는
가족극에 대한 애정

● 저예산 영화를 찍을 수밖에 없는 사정들 속에서도 그는 다양한 표현 도구 중 어느 하나도 내려놓지 않았다. 그것이 이느 것 하나 쉽지 않았다. 거리축제와 영화로 진 빚은 극단 자파리연구소를 운영하며 갚았다. 하고 싶은 것들이 '들숨'처럼 폐 깊숙이 파고든다면 '자파리연구소'는 날숨처럼 가슴을 편안하게 한 셈이다. 그 대표 자리는 '믿는 후배'에게 맡겼다.

그래도 그는 여전히 광대다. 무대도 걱정하고 또 다음 작품을 위한 시나리오 작업도 한다. 매일매일 무대 위에 살아 있는 호흡을 만들어낸다는 게 보통 일이 아니다. 연습도 처절하게 해야 한다. 그래서일까. 그의 손을 거쳐 만들어진 연극은 한 번도 처음 모습 그대로 머문 적이 없다. 매번 뭔가가 달라진다. 그래서 매번 새로운 연극을 보는 것처럼 느껴진다. 그런 그의 집념은 영화를 만드는 속에서도 읽을 수 있다. 편집을 끝내고 나면 손볼 여력이 줄어드는 영화와 달리 연극은 해가 바뀌거나 관람 대상에 따라 조금씩 달라진다. 가급적 많은 이들과 공감하기 위해 자파리연구소는 '가족극'을 택했다. 어떤 구분에도 포함되지 않는 '가족극'이란 단어에 집중하는 것은 관객에 대한 갈증 때문이다. 다른 작품들도 마찬가지지만 작가적 만족을 위해 만든 적은 없었다. 일단 관객과 작품을 통해 이야기하고 또 호흡을 나누겠다는 생각이 깔려 있지만 '어린이를 위한', '어른을 위한' 하는 기준을 앞세

하늘의 황금마차 (2014)

우는 것은 고민이 될 수밖에 없다. 결국 남녀노소 누구나 함께 즐길 수 있는 가족극이 이들의 주된 레퍼토리가 됐고, 계속된 진화는 관객 모두의 요구를 수용하고 '다음'을 기약하기 위한 방편이다.

한번 공연을 무대에 올리기 위해 배우며 스태프 모두 무대장치와 의상, 소도구를 만드느라 며칠 밤을 새우기 일쑤다. 부족한 자금을 몸으로 때우는 것은 이제 이력이 났다. 폐품 세트며 모형 인형 같은 것들 어느 하나 구성원들의 손을 거치지 않은 것이 없다. 뭔가 하자는 말이 떨어지자마자 각자 맡은 자리에서 미션을 수행하며 일사불란한 모습을 보인다.

그런 노력은 객석에서 쏟아지는 '박수'로 확인된다.

내가 바라보는 삶 이야기하기

"예술가가 해야 하는 일 중 하나가 자신이 바라보는 시선으로 사람들을 만나고 자신이 본 것을 이해시키는 작업이다."

그는 '제주도를, 제주도 이야기를 어떻게 담고 있나'라는 질문을 가장 불편해 한다. 자신만의 스타일을 만드는 것이 제일 위험하다는 것이 그의 생각이다. 그래서 아주 단호히 "내가 바라보는 삶을 이야기하고 싶을 뿐"이라 말한다.

그의 시선이 닿은 곳이 제주일 뿐이다. 타 지역들과 비교해 '섬'이란 것을 빼고는 영화를 만들기에 열악한 조건을 가지고 있어서 보다 섬에 가깝고, 사람 냄새 나는 장면들을 그려내고 있다. 그의 말에 저절로 고개가 끄덕여진다.

화려한 장면을 연출할 수도, 무리해 세트를 지어 만들 수도 없어서 그의 작품들에서 제주는 탈탈 옷을 벗는다. 제주의 시간은 노래가 된다. 담백함 끝에 스멀스멀 짠 기운이 올라온다.

그가 꺼내 놓는 '그저 눈에 보이는 소소한 일상'은 대다수 사람들이 수다스럽게 쏟아내는 제주와는 사뭇 '다른 감성'들이다. 어떤 그릇에 넣느냐에 따라 달라지는 물과 같다. 그래서 한 번도 '잘' 만들어본 적이 없다.

잘하고 못하고의 차이보다 많이 만드는 것으로 세상과 수다를 떨고 싶다는 바람과 섬 광대의 책무는 어떤 수단과 방법을 동원해도 채워지지 않

는다.

익숙한 할리우드 영화나 많은 제작비를 들여 만들었다는 작품에는 '성적'이 남고, 사람 사는 이야기를 담았다는 수식어를 따라가면 약속이나 한 듯이 '감동'이 남는다. 그의 영화 속에는 그냥 제주만 오롯하다. 주인공이 누구였는지는 가물가물하지만 '그땐 그랬지' '나도 그랬어' 하는 묘한 공감이 머문다. 그의 눈을 따라가 본 제주는 화려한 포장의 관광 안내서나 서점가에 흔해진 여행서에는 없는 것들이다. 귀띔도 해주지 않는다. 하지만 그의 시선과 높이를 맞추면 바로 '옆'에 있는 것들이다.

그리고

참 묘한 사람이다. 늘 자기 기준으로만 생각한다고 말을 하면서도 결국은 많은 부분 세상을 의식한다. 가족극론論은 특히 그렇다.

"우리가 만드는 가족극이라는 것은 잘 알려진 명작동화를 옮겨오는 것도 아니고, 누가 만든 것을 흉내내는 것은 더더군다나 아니죠. 제주에서 태어나 자라면서 부대끼며 살아가고 또 느끼는 것을 담아내는 작업이죠. 엄마 아빠 아니면 할머니 할아버지와 함께 극장까지 와서 저마다 느낀 것들을 모아 한 마음으로 만들 수 있는 것, 그것이 가족극이죠."

공연만이 아니라 영화도 그랬다. 채워야 할 그릇을 생각하고 그 안에 넣어야 할 것을 차곡차곡 챙기는 것을 '해야 할 일'로 여겼다. 그것이 하나둘 그의 이름을 세상에 알리는 계단이 됐고, 〈지슬〉에 이르러서는 변성찬 평론

가가 "오멸 감독 필모그래피의 종합"이란 표현을 할 만큼 성숙해졌다. 처음부터 완성형은 없었다. 하고 싶은 일만 분명했다.

한 방송 인터뷰에서 그는 "물질의 가난함은 영혼의 가난함보다 낫다. 다음 세대에는 영혼의 가난함, 문화의 가난함을 주고 싶지 않다"는 말로 〈지슬〉을 정리했다.

〈지슬〉 이후 더 바빠졌다. 〈지슬〉로 국내외 19개의 영화제에 초청되며 주목받았던 그는 다음 작품으로 인권 영화 프로젝트 〈하늘의 황금마차〉2014를 내놨다. 〈어이그 저 귓것〉에 이은 음악 영화이자 로드 무비다. 2014년 동유럽의 칸 영화제라 불리는 카를로비바리영화제 공식 초청에 이어 제천국제음악영화제 개막작으로 선정됐다. 대구에서 그의 이름을 건 특별전도 진행됐다. 일곱번째 장편 영화는 '해녀'를 주인공으로 했다. 앞서 〈이어도〉와는 또다른 '해녀'다. 그의 안에서 '제주'가 윤회한다.

눈꺼풀 (2015)

정교함과 섬세함만으로는 '말'을 말하기 어렵다.

당장이라도 땅을 박차고 나갈 것 같은 특유의 생동감을 살리기 위해

작가는 해체와 재조합을 택했다.

말의 갈기며 꼬리, 다리 등 몸체의 대부분이 마치

얇은 암석을 덕지덕지 붙여놓은 듯 옮겨놓았다.

가까이 그리고 오래, 또 자주 말을 관찰하는 과정에서

미세한 근육 떨림을 읽고, 바람이나 시간 등에 따라

달라지는 것들을 인정한 결과다.

다양한
실험 위로

유종욱

제주마
달리다

유종욱

YOU JONG OOK

1969년 전주에서 태어났다. 홍익대 도예과와 동대학 대학원을 졸업했다. 한불 수교 120주년 프랑스 개인전, 제주조랑말 토우 개인전, 전경련포럼 초대 개인전, 이중섭 미술관 개인전 등 23회 개인전과 30여 회의 단체전에 참가했다. 1998년 서울현대도예공모전 대상을 받았다. 현재 제주마미술연구소 대표로 있으며, 제주마를 테마로 지역 어린이들과의 즐거운 실험을 이어가고 있다.

　　●흙에서 종이로. 작가의 손에 새로운 재료가 얹어졌다. 올해로 제주살이 10년을 기념하는 전시가 한창인 제주특별자치도 문예회관 1전시실. 이제는 제주 사람이 다 된 말 작가의 눈은 여전히 오름 둔덕 여기저기를 달리고 있다.

　　사실 전시장을 들어설 때만 하더라도 당장 올라타도 될 만큼 잘생긴 말

4·3 묵시록(2007)

여러 마리가 공간을 가득 채울 거라 생각했지만 예상은 보기 좋게 빗나갔다. 중산간 방목장에서 자주 보이는, 낯선 사람들의 시선쯤은 가볍게 무시할 정도로 이력이 난 제주마 여러 마리가 여유가 넘치는 공간 속에서 푸륵푸륵 각자의 얘기를 쏟아내고 있었다.

사실 숲길을 걸으면 너나 할 것 없이 시인이 되고, 바다를 향하면 저절로 화가가 된다고 했다. 바람에 몸을 맡겨 흐르면 춤이 되고, 세상의 것들에 말을 거는 것으로 음악이 된다. 그렇다면 섬을 만나면 무엇이 될까.

섬에서 나고 자란 사람들에게는 도통 무슨 소린지 알 수 없는 말이지만 뭔가에 홀린 듯 섬에 들어온 이들은 약속한 듯 비슷한 이 감정을 공유하게 된다. 섬에 닻을 내리게 하는 것은 특별한 것이 아니라 그저 자신을 살게 하는 '-거리'다. 유종욱에게는 '말'이 그랬다. 그것도 섬이 빚어낸 제주마다.

제주마앓이
제주에 닻을 내리다

사람은 서울로 보내고 말은 제주로 보내라 했다는 옛 말처럼 제주에서는 한라산 등허리 중산간을 끼고 말을 보는 것은 흔한 일이다. 영화 속 한 장면처럼 해안가를 누비거나 때로는 아예 바다를 헤집는 말을 만나기도 한다. 그래서 많은 작가들이 말에 매료돼 작업을 한다.

말과 연관해 같지만 다른 경험을 한 사진작가 두 명을 안다. 이름만 대면 알 만한 사진학과 교수와 상업 사진작가다. 두 작가 모두 제주에서 말을 촬영했다. '말 출산 장면'에서 희비가 엇갈렸다. 한쪽은 몇 차례 도전에도 쉽게 셔터를 누를 기회를 얻지 못했고, 다른 한쪽은 지인의 목장에 살다시피한 끝에 촬영에 성공했다. 살아 있는 것들에 있어 출산만큼 민감한 순간은 없다. 온갖 줄을 다 대고도 말 관리사의 반대로 내쫓겼다는 사람이 부지기수다. 촬영을 했건 또 하지 못했건 그것은 중요한 것이 아니다. 그런 과정들을 통해 제주에서 말이 지닌 의미를 알게 된다는 점이다. 가까우나 일정한 거리를 지키는 것. 그것은 또 제주에서 사는 법이기도 하다.

이런저런 생각을 하며 작가를 만나러 나선 길. 좁은 길을 따라가다 뭉툭하니 독특한 표정의 말 조형과 만났다. 시골 창고를 개조해 만든 작업실은 온통 말 천지였다. 오래된 플라스틱 말에서부터 작가의 땀이 얼룩진 대형 작품들까지 줄잡아 수십 마리가 넘는 말들이 슬쩍 눈을 맞춘다. 두리번거리는 것은 눈만이 아니었다. 왜 말인지, 그것도 왜 굳이 제주마인지 묻고 싶은

228

레드블루(2014)

마음에 불쑥 질문부터 던졌다. 당황스러울 만도 할 텐데도 작가는 작업실을 방문한 몇 되지 않은, 그것도 낯선 질문 중독자를 아주 유연하게 받아준다.

그에게 제주는 '처음'이 아니라 '마지막'인 듯 싶었다. '반드시'가 아니라 '그래서' 제주마였던 셈이다. 조근조근 말에 대한 이야기를 풀어내는 작가의 목소리는 듣기좋은 '첼로 톤'이다.

"욕심이 많았죠. 학생 때만 하더라도 뭐든 할 수 있을 것 같았어요." '말'에 대한 관심은 '제주'보다 먼저였다. 처음에는 '십이지十二支'였다. 최소 열두 동물에 손을 댈 수 있는 일은 그를 자극시켰다. 1998년 서울현대도예공모전 대상을 안겨주며 그를 주목받는 작가로 만든 것은 '양'이었다. 예술가적 욕심에 프랑스 파리까지 날아갔던 그였지만 정작 닻을 내린 곳은 제주였다. 아니 더 정확하게 제주마가 닻을 내리게 했다. 연고도 없고, 그저 잠시 머물 요량으로 찾은 제주에서 그는 남들이 평생 보고도 남을 만큼 말을 보고 즐겼다.

"그래도 어딘가 모자란 것 같더라고요. 안에서 무언가가 자꾸 꿈틀거리며 뭔가를 해야만 할 것 같은 생각이 발을 붙든 것이 아닐까, 지금도 그렇게 생각해요."

불쑥 광고 사진계에서 꽤 유명한 작가와의 인터뷰가 생각났다. 자동차를 돋보이게 할 배경을 찾아 전 세계 안 가본 곳 없이 돌아다니며 거침없이 카메라 앵글에 담아왔던 그였지만, 제주에서 한없이 작아지는 경험을 했다. 꼬박 1년여 간 제주 말목장에 머물며 미친 듯 촬영한 필름이며 인화한 사진 모두를 작업실 구석에 처박아 뒀다. 자신에게는 유난히 역동적이고 새로운 모습들이지만 제주 안에서는 지극히 평범해서 감히 꺼낼 수가 없었다는 것이

이유였다. 말과 통하는 제주 사람들의 카메라 앞에서는 '알아서 사진을 덮을 수밖에 없었다'고 고백하면서도 해맑게 웃던 그때 작가의 표정이 그의 얼굴에도 있었다.

말에 대한 논문을 썼을 만큼 잘 알고 있다고 생각했지만 제주마 중에서도 조랑말은 '충격'이었다. 어딘가에 머무는 것이 도통 몸에 맞지 않았다는 예술가가 바람처럼 섬에 들어왔다 벼락처럼 조랑말 뒷발에 채인 셈이라고나 할까. 무념무상 조랑말을 따라온 길이지만 생각보다 많은 것들이 말 그대로 쏟아져 들어왔다. 그때 멈춘 숨은 다시 살아나며 저절로 제주와 한 호흡이 됐다.

다리는 짧고 머리는 크고 두툼한 허리에 불룩한 배까지. 화려한 영상 속 유연함 따위는 찾아볼 수 없는 조랑말들은 한겨울에도 들판을 달린다. 그 안에서 어디서든 살아 남는 한국 사람, 그중에서도 거친 땅을 딛고 삶을 일군 제주 사람을 찾기까지 그리 많은 시간이 걸리지 않았다. 그렇게 시작된 제주살이는 지금도 '진행중'이다. 말 때문에 이젠 떠날 수도 없다. '제주마미술연구소'란 이름을 세상 어디에 가져다 놓을 것인가.

그의 뒤로 금방이라도 '푸르륵' 소리를 내며 뜨거운 숨이라도 훅훅거릴 것 같은 '제주마'가 고갯짓을 한다.

바람과 함께(2013)

흙으로 빚어낸 조각

● 사실 처음 그의 말은 제주와는 조금 다른 느낌이었다. 신화적 무게감에 경외감까지 담아 역동적이면서도 장엄한 느낌이 대지를 움켜쥔 듯 느껴졌다. 신성성으로 묵직했던 그의 말은 제주를 알아가면서 조금씩 가벼워졌다. 무게가 달라졌다거나 말이 지닌 기상이나 생동감이 사라졌다는 것이 아니라 점점 섬과 같은 느낌으로 변해갔다.

이제 그의 말은 하늘과 바다 사이를 거침없이 내달리며 푸른 초원을 향한 생명의 호흡을 쏟아낸다. 제주마 특유의 균형감에 흙의 마티에르를 보태 빚어낸 것들은 친숙함으로 다가온다.

'흙으로 빚어낸 조각'으로 명명되는 그의 말 작품들은 회화적 조각이라 일컬어질 만큼 독창적이다. 흙으로 빚은 자기를 부숴 만든 독특한 질감의 조각들로 말의 조형성을 섬세하게 옮겨낸다. 이런 독특함으로 2006년 프랑스 파리 개인전과 2010년 홍콩 컨벤션 센터 기획전에서 주목받기도 했다.

그는 유약을 바르지 않고 반건조한 도자품을 도구를 이용해 문지르거나 비벼준다. 마연磨硏이라 부르는 작업이다. 수백, 수천 번의 공을 들여 만들어낸 흙 특유의 자연스런 광택과 다채로운 질감은 눈앞의 말에 손을 대 살아있음을 확인하고픈 마음으로 이어진다. 갑작스런 찬 기운이나 생각지 못한 강렬한 인상에 저절로 솜털이 일어난 듯 그의 말에 결이 드러난다. 바람을 타는 느낌은 자연과 영혼의 교감에서 만들어진 것이다.

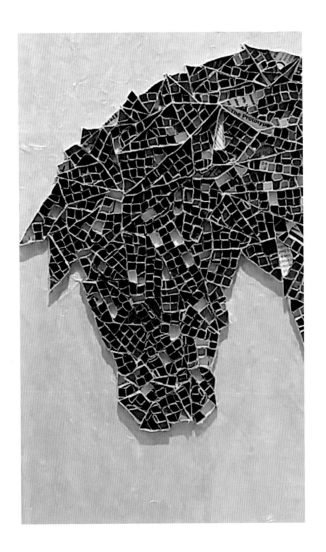

Micro Cosmos(2014)

정교함과 섬세함만으로는 '말'을 말하기 어렵다. 당장이라도 땅을 박차고 나갈 것 같은 특유의 생동감을 살리기 위해 작가는 해체와 재조합을 택했다. 말의 갈기며 꼬리, 다리 등 몸체의 대부분이 마치 얇은 암석을 덕지덕지 붙여놓은 듯 옮겨놓았다. 가까이 그리고 오래, 또 자주 말을 관찰하는 과정에서 미세한 근육 떨림을 읽고, 바람이나 시간 등에 따라 달라지는 것들을 인정한 결과다. 제주마에 대한 애정은 다양한 실험으로 이어졌다.

그의 작품 중에는 이른바 〈오색마〉라 불리는 것도 있다. 제주돌의 질감을 살렸던 기존 작품들이 다소 어둡고 암울한 느낌을 가졌던 반면, 한국 전통 색조인 '오방색'을 접목한 〈오색마〉에는 '흥'이 있다. 노란색과 청색, 백색, 적색, 흑색이 어우러지며 한국의 정체성과 연결된다. 여기까지는 어디까지나 사방을 허용한 입체다.

새로 손을 댄 재료는 종이다. 간혹 동판에 거친 흠집을 내기도 하고 캔버스 가득 말을 풀어놓기도 했던 그였지만 '종이 콜라주'는 사실 의외였다. 하지만 이유가 있었다. "세라믹 작업을 하다 보니 전시를 한 번 하는 것이 말을 직접 배에 실어 보내는 것보다 힘들었다"는 설명이 귀에 쏙 들어왔다.

제주마로 소통을 하겠다고 나섰지만 어느 것 하나 쉬운 일이 없었다. 도내 전시도 힘든 상황에 몇 번의 섬 밖 전시에서 그는 생각지도 않은 복병과 부딪혔다. "무게를 맞추다 보면 작품 수를 줄여야 하고, 전시를 위해서는 한 작품이라도 더 챙겨야 하는 상황이 몇 번 반복되다 보니 전시 자체가 부담"이 됐던 차에 학창 시절 우연히 작업했던 종이를 떠올렸다.

종이 콜라주 작업은 만만치 않았다. 도구를 이용해 연마를 하던 손이 종이를 만나 구상한 대로 옮기는 작업은 사막 한가운데서 낯선 이방인을 만나

길을 묻는 것만큼 힘들었다. 생각대로 작품이 만들어지지 않았다. 새 전시까지 꼬박 4년여의 시간이 걸린 것도 그 때문이다. 전시장에 뭉쳐진 시간도 꼭 그만큼이다. 회화와 동판, 조형, 종이 콜라주까지 작품들은 그가 했던 수많은 고민들로 점철됐다.

어떻게 보면 그저 하나의 과정일 수도 있다. 그의 말을 빌려 흙이라는 질료는 1250도 고온에서 어떻게 다루느냐에 따라 나무의 질감이 되기도 하고 금속의 느낌을 나타내기도 한다. 그리고 고스란히 흙의 느낌으로 돌아와 원초적 생명력을 전달하기도 한다. 이른바 '흙의 역사성'이다.

흙을 만지기도 하고 긁고 또 붙이다 보면 온갖 흔적이 다 남는다. 그것을 그는 역사라 불렀다. 역사를 탐닉하는 방법에도 작가의 자유로운 기질이 엿보인다. 일단 형태를 해체하고 다시 조합하는 과정을 통해 자신만의 말을 만들어낸다. 어떤 장난감이 마음에 들면 미친 듯이 가지고 놀다 하나둘 풀어내 새롭게 바꿔 끼우는 과정을 통해 '나만의 것'을 탄생시키는 아이들의 그것처럼.

종이 작업을 고민하던 차, 처음 완성한 작품은 평면 아닌 평면이었다. 물론 작가가 처음 회화 작업을 했던 것도 다시 상기했다. 그렇게 태어난 것이 2012년 작업한 〈오색별〉이다. 오방색이 어우러져 땅을 박차는 듯한 느낌의 말은, 흙에서 종이로 재료만 바뀌었을 뿐, 절대 순수를 꿈꿨던 초심을 고집스럽게 붙들었다.

전시 직전 가까스로 마무리했다는 〈Micro Cosmos〉에선 제주 현무암의 무수한 숨구멍과 그를 통해 본 우주가 느껴진다.

섬 사람을 닮은 제주마

●‘종이’라는 소재가 던지는 가벼움을 그는 자유롭게 풀어냈다. ‘살아 있음’이라는 화두를, 숨을 불어넣는 과정 대신 저절로 숨쉬게 하는 것으로 바꾼 결과이다. 점과 점, 선과 선, 면과 면이 반복해 만들어내는 것은 ‘말’이란 형태가 아니라 살아 있는 존재다. 수천, 수만의 조각들이 순간 뿔뿔이 흩어질 듯 하면서도 서로를 단단히 붙들어 균형을 잡는다.

그동안의 말이 바람을 탔다면 지금은 바람을 만든다고나 할까. 밤하늘을 수놓은 별처럼, 고깃배 집어등이 수평선을 이루고 들숨과 날숨의 기억을 품은 돌담이 펼쳐진다. 기학적 무늬와 색깔들은 순간 공간을 쪼개고 시간을 엮어낸다. 제주의 말이 제주 사람들의 삶 여기저기 자신의 발자국을 만들었던 것처럼 지극히 자연스럽다. 심지어 작가가 의도하지 않은 제주의 느낌도 드러난다.

전시작 중 두 개를 골랐다. 우연히도 이번 전시를 준비하며 작업한 시작과 끝 작품이라고 했다. “어떻게 찾으셨어요?” 두서없이 풀어낸 감흥을 작가는 그저 듣기만 했다. 작품들에 대한 작가의 의도와는 사뭇 다른 반응에 눈을 반짝인다. 앞으로 작업에 뭔가 변화가 있으리라는 것이 쉽게 감지됐다. 그의 말에 유독 눈길이 가는 것은 그 안에서 꿈틀대는 생명력 때문이다. 제대로 돌봐주지 않으면 약간의 기온 변화에도 힘을 쓰지 못하는 고가의 경주마들과 달리 제주의 말들은 사계절 방목한다. 비가 오나 눈이 오나 들판이

237

집이자 놀이터다. 누가 매무새를 만져주는 것도 아니고 어색할 만큼 큰 머리에 웃음이 앞서지만 누구나 금방 익숙해진다. 무뚝뚝하니 쉽게 표정을 바꾸지 않지만 자신에게 몸을 맡긴 사람들을 위해 알아서 호흡을 맞춰주는 배려까지, 제주마는 그대로 섬사람들을 닮았다.

섬에는 원래 사나운 동물이 없다. 전설 속 등장하는 뱀이 전부라면 전부다. 그래서 말 같은 순한 동물을 키우기에 적합했다.

제주에서 '말' 하면 고려 충렬왕 때 중국 원나라가 말을 키울 목적으로 제주에 목장을 만들었다는 국사 교과서의 내용을 들춰대지만 사실 섬 곳곳에 남아 있는 말과 관련한 흔적과 기록은 그보다 훨씬 앞선다. 서귀포시 대정읍 상모리와 안덕면 사계리 해안에 사람과 함께 척추동물 발자국이 발견되는 등 구석기부터 섬에 말이 있었다는 주장도 있다. 삼성신화의 망아지 이야기나 《고려사》 지리지 탐라조에 고을나·양을나·부을나가 사냥을 하고 가죽옷을 입고 고기를 먹고 살았다는 기록 및 곽지리 패총의 말뼈, 월령리 한들굴에서 출토된 말의 등도 섬과 말의 밀접한 인연을 뒷받침한다.

말은 또 조공과 수탈 등 아픔의 제주사와 함께했다. 삼국 시대 제주 탐라국에서 백제에 준마를 바치고, 백제가 다시 이를 당나라에 조공으로 올려 '과하마'란 이름을 하사받았다는 기록이 있다. 말을 키우기 시작한 것은 '고려' 때부터다. 이후 삼별초군과 여몽연합군의 결전이나 목호牧胡의 난 같은 역사적 매듭이 말과 인연을 이어갔다. 조선 시대 마 목장목마장 개념이 도입되고 지금은 사라지고 없는 '말테우리'라는 특별한 존재가 한라산 허리를 노닐었다. 근·현대식 교통 수단이 도입되기 전까지 말에 대한 대접도 후했지만 지금은 옛 일이 됐다.

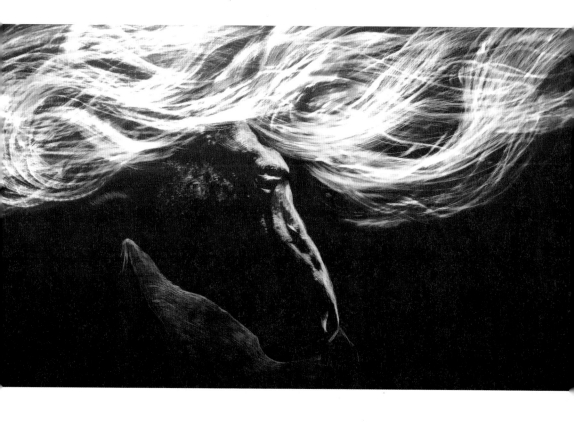

We(2006)

조랑말 한 마리 몰고 가세요

● 그랬던 말이 지금은 예술적 접근과 산업·경제적 활용 가치가 높아지면서 또다시 급부상하고 있다. 제주어서 가능했던 일이다. 작가는 그런 흐름 속에서도 정情을 읽고 있다. 그래서 몇 년 전부터 말에 해학과 사람 사는 이야기를 담는 일에 열중하고 있다. '조랑말 한 마리 몰고 가세요'라고 선하게 웃으며 장난질하는 말을 빚는다. 몇 년 전부터 지역아동센터 등 아이들과 작업을 하며 얻은 기운이다.

그에게 한 수 배우게 되는 부분이다. 봄부터 겨울까지 어느 한 계절도 놓치지 않고 말을 볼 수 있다고 했지만 유독 겨울만큼은 그 모습을 찾아보기 어려웠다. 다들 그럴 수도 있다고 생각했지만 그는 어딘지 아쉬웠다. 그래서 생각한 것이 말 조형 작업이다. 그냥 혼자 할 수도 있었지만 이왕이면 아이들과 합동 작품으로 생각을 현실로 옮겨보고 싶었다. 야외 작품을 만든다면 보다 많은 사람들이 제주마에 관심을 가지지 않을까 생각했다.

여러 차례 지역자치단체 문을 두드린 끝에 아이들과 함께하는 작업이 시작됐다. '말의 고장'에 살고 있으면서도 말에 대한 아이들의 관심이 적어서 느꼈던 아쉬움도 같이 풀어내는 기회였다. 그렇게 2010년부터 제주시 더불어숲지역아동센터와 연동지역아동센터 아이들과 '희망의 제주말' 작업을 진행했다. 기회가 된다면 계속 이어갈 뜻도 굳혔다.

아이들과 만나는 일은 작가에게도 자극이었다. "어느 순간 익숙해져 버

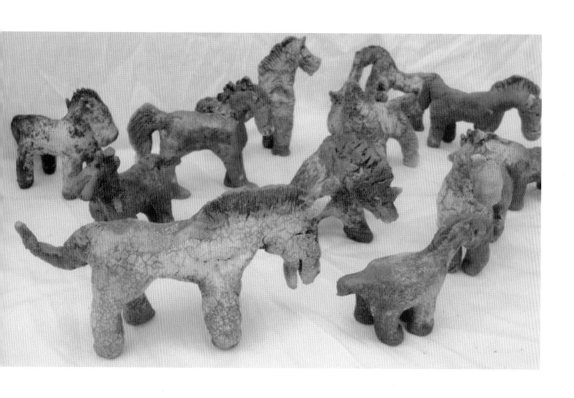

희망의 제주말 전시회 중 노형 더불어숲 지역아동센터 어린이와 함께 제작한 작품(2011)

린 것들에 대한 반성이라고나 할까요. 아이들은 정말 기발해요. 얘기를 하다 보면 '이렇게 하면 어떨까' 하는 영감이 생겨요."

흙이 가지고 있는 원시적 질감을 살려 신화적 느낌의 말을 작업하던 그의 손은 종종 해학과 사람 사는 이야기를 담은 '웃는 조랑말'을 빚는다. 도내 미술관 등에서 판매가 되고 있는 것들은 100% 수작업으로 만들어진다.

아이들과 만나면서 '장소'를 만드는 것도 배웠다. 작업이 완성되면 작가는 늘 그것들을 통해 세상과 소통하는 자리를 만든다. 유동 인구가 많은 관공서 인근이나 대형유통매장 한 구석이 전시장이 된다. 오가는 사람 모두의 눈에 찰 만큼은 아니지만 한 번 두 번 시선을 받으며 이른바 '관심 마사지'를 받은 작품들은 빛이 난다. 가끔 컵 같은 생활용품을 파는 기회도 생긴다. "다음에 또 해요." 누가 시킨 것도 아닌데 저절로 기다렸던 대답이 나온다.

아이들에게서 생명력을 얻는 작업은 지금 잠시 멈춘 상태다. 분명 '잠시' 란 단서가 달렸다.

무슨 의미일까. "어찌 보면 한동안 아이들을 통해 세상을 봤죠. 이제는 아이들을 통해 나를 본다고나 할까요. 매번 다른 작업을 한다고 생각했지만 같은 자리를 맴도는 것 같은 느낌인 것이 조금은 자극이 필요했고 그것이 나를 제대로 보는 것이라 생각했습니다."

그에게 말은 더 이상 누군가의 관심을 하염없이 기다리는 존재가 아니다. 스스로 관심을 찾고 또 만드는 역동적 존재다. 그것이 꼭 전시장일 필요가 없다는 점에서 기대가 커진다.

'제주마'를 몰고 뭍으로 전시 원정을 가는 일도 늘었다. 오래 지나지 않아 그렇게 만들어진 말들이 중산간을 노닐지도 모를 일이다. 처음 말을 찾

아 섬을 뱅뱅 돌던 작가의 꿈이 실현되는 순간이다. 생각만으로도 저절로 웃음이 난다.

그리고

"말이란 말은 다 모았죠." 아니나 다를까. 그의 작업실은 마굿간을 방불케 했다. 지금처럼 잘 정비된 그것이 아니라 과거 제주 말테우리들이 방목했던 말들을 '휘두루 휘두루' 하며 몰아넣었던 야생의 그것에 가깝다.

조심스럽게 말 사이를 비집고 들어가니 역시 말 캐릭터가 그려져 있는 머그잔을 내민다. 그저 웃음이 날 뿐이다. "일부러는 아닌데 어디 가면 말이 있나 찾게 되고, 말이 보이면 이내 손에 넣게 되고 그러다 보니 이렇게 됐네요."

유학파인 그가 제주에 자리를 잡은 지 벌써 10년이 훌쩍 넘었다. 이유를 물었더니 역시 '말'이다. "평생 봐도 다 못 볼 만큼 봤다"는 말에서 고개가 저절로 끄덕여진다.

그에게 제주말은 단순한 관심의 대상이 아니라 사람과 사람 사이의 관계며 차이를 알게 하는 교과서다. "머리가 크고 단단한데다 짧고 건강한 다리가 한국 사람의 특징을 고스란히 가지고 있다"고 운을 뗀 그는 "선한 눈이며 살아가는 모습들이 우리와 다를 것이 없더라"며 웃었다. 최근의 웃는 말 시리즈를 보면 그의 말이 이해가 된다. 민화나 풍속화의 한 장면처럼 해학과 끼가 넘치는 말들은 사람의 표정을 하고 있다. 그것들이 점점 더 사람을 닮아간다.

전쟁과 화가라는 어울리지 않는 낯선 두 단어는 지속과 파괴,

비현실과 일상이라는 혼란스런 대응구들처럼 명료한 이분법으로

그려지지 못하는 과거와 현재의 일화들 속에서 힘의 균형을 이룬다.

〈검고 푸른〉이나 〈검은 그림〉 또한 마찬가지다.

그녀의 그림은 늘 신호를 보내고 있다.

"지금 눈에 보이는 것이 과연 제주의 전부인가."

제주의
일상적 풍경을

이지유

비틀다

이지유

LEE JI YOU

본명 이수경. 제주에서 태어났다. 제주대 미술학부 서양화과와 서울대 미학과·서양화과 및 동대 대학원 서양화과, 그리고 런던예술대 첼시예술대학 MA Fine Art 과정을 졸업했다. 2009년 '또다른 기념비들', 2010년 '검고 푸른', 2011년 '전쟁, 화가', 2012년 '검은 그림', 2013년 'Garden of Memories'런던, 2014년 '세 개의 기둥' 등 개인전을 열었다. 이밖에 '트라이앵글프로젝트', '두 개의 섬', '내일을 위한 작가 발굴'전 등 다수의 단체전에 참가했다.

● 벌써 10년이나 됐다. 아이를 얻었다는 기쁨은 잠시, 복귀를 위한 준비를 하면서 매일 눈물 바람이었다. 한없이 여리기만 한 어린 것을 애써 떼놓는 것이 맞는 것인가 하는 회의가 가슴을 쳤다. '경단녀'육아·가사 등을 위해 일을 그만 둔 여성, 경력 단절 여성를 위한 대책도 나오고, 제주의 맞벌이 비율이 전국 최고라는 말에 고개 먼저 끄덕이는 지금과는 사정이 달랐

대양(2015)

다. 내 경험이자 다른 누군가의 현실이기도 하다. 그로부터 10년. 미안함으로 시작한 나의 SNS 육아 일기는 이제 성장 일기로 이름을 바꿨다. 어디까지나 글을 쓰는 사람의 방법이다. 붓을 쥔 사람의 그것은 좀 다르다. 그녀가 보여주는 창작의 영역에 희미하게 아이의 그림자가 드리운다.

248

몰입성 강한 그녀의 제주
아프지만 따듯하다

작가를 처음 만난 날을 아직도 잊을 수 없다. 제주 시내 한 전시 공간이 마련한 기획전에서 작가는 붓기가 채 빠지지 않은 얼굴로 작품 얘기를 풀어냈다. '섬'에 대한 이야기에 조금은 둔해 보이는 몸짓을 눈치 채지 못할 정도로 몰입했다. "제주에 돌아올 때마다 뭔가 조금씩 바뀌더라고요. 그것이 좋게만 느껴지지 않았어요. 어느 것도 진짜 제주 같아 보이지 않고 낯설고 어색한 것이, 그래서 보다 익숙한 것을 보게 됐죠."

'임신 3개월'이라고 했다. 눈에 띌 정도는 아니지만 한참 예민할 시기에 하필이면 질문 많고 생각까지 많은 상대를 만났다. 지금 생각이지만 어딘지 모를 묘한 동질감은 아마도 '출산'에 대한 경험 때문인지 모른다. 10개월. 길면 길고, 짧다면 짧을 수도 있는 시간 동안 자신의 몸에 한 생명을 품었고, 고통 끝에 첫 호흡을 들으며 안도했던 경험, 그리고 사회 복귀라는 과정이 톱니처럼 맞물렸다.

시선을 잡아챌 강한 색이나 특별한 오브제가 있는 것은 아니었지만 작가의 화면은 쉽게 눈을 뗄 수 없게 하는 무엇이 있었다. 들개의 흔적만 남은 스산한 모래, 한때는 삶터로 나가고 들어오는 해녀들의 발밑을 지키는 바닷길, 조근조근 눈에 밟혔다.

그렇게 처음 같은 방향을 봤다. 이후로도 작가는 만날 때마다 같은 말을 했다.

"그냥 제주를 그리고 싶었어요. 관광지인 제주는 사람 사는 곳이 아니라 가공한 공간이란 생각이 들었어요. 그래서 그냥, 비틀어봤죠."

말은 그렇게 했지만 그녀에게서 고향에 대한 한결 차분해진 시선이 느껴진다. 하지만 모든 것이 그 이전 작업의 연장임을 그녀 스스로도 부인하지 않는다. 있는 그대로를 옮기거나 보이려 애쓰는 것이 아니라 그냥 보이는 대로, 거기에 감정은 최대한 내려놓고 접근한다.

2009년 '또 다른 기념비들, Gallery 31'에 이어 2010년에는 '검고 푸른'을 주제로 서울과 제주에서, 2011년에는 박수근 미술관 정림리갤러리의 '잇다프로젝트' 17기 선정 작가로 '전쟁, 화가' 개인전을 진행한 그녀는 2012년 '검은 그림'이란 이름의 개인전에 이어 몇 번의 그룹전을 조용하게 치러냈다.

이들 전시를 연결할 고리를 찾는다면 붓끝으로 옮겨낸 것들이 어딘지 아프다는 점이다. 큰 상처가 아니라 볕 좋은 날 해안가를 걷다 무심코 현무암을 밟은 정도의 짧은 통증이다. 처음 발바닥에 전해지는 것은 거칠거칠하니 날카로운 기운이다. 묘한 것이 등줄기를 타고 오르다 이내 온몸 구석구석을 자극한다. 마치 단란한 고치를 벗겨내는 순간처럼. 버석버석 오래된 껍질을 벗어내 성장하는 곤충처럼 작가는 매 전시마다 탈피를 한다.

또 하나를 꼽는다면 '어머니'다. 한창 작품에 매진하던 시기에 엄마가 된 작가는, 붓을 내려놓기보다 꽉 붙들었다. 화면이 뿜어내는 기운이 달라진 것도 이즈음이다. 사실 작가는 느끼지 못했다고 털어놨다.

시선의 차이다. 처음 '기념비'가 던지는 무게감을 멀리서 봤던 작가에게 포장되지 않은 제주의 풍경은 가는 생선 가시처럼 목에 박혔다. 불편하지만

250

쉽게 빼낼 수 없는 느낌이 붓을 움직였던 모양이다. 상처받거나 관심받지 못했던 것들이 캠퍼스에 옮겨지며 생명을 얻는 과정에서 '엄마 얼굴'이 됐음을 짐작할 수 있다.

해녀길(2011)

화가 엄마의 단단함
배지근한 고기국수의 맛

혹자는 '어머니'를 자식을 위해서라면 한없이 거칠어지는 짐승이라고 했다. '어머니' '엄마'라는 주어에 '일하다'라는 동사가 보태지는 순간 '자기 희생'이란 단어는 전투적으로 변한다. 아이가 나이를 먹을수록 전투력이 약해지는 단점이 있기는 하지만, 이전에 비해 단단해지는 것만은 분명하다.

내가 '기자 엄마'면 그녀는 '화가 엄마'다. 아이를 낳기 전에는 누구나 동감할 것이란 전제 아래 사회의 단면만을 봤다. 아이를 업고 현장을 뛰면서 시선이 달라졌다. 주차는 늘 '적정 공간'이면 충분하다고 외쳤던 내가 이제는 임산부 전용 주차 구역의 당위성을 역설한다. 한때 '메모리얼memorial'에 취했던 작가도 고향에 닿아 어머니가 되면서 오래된 감정의 봉인을 풀었던 것 같다. 그동안 가슴에 품고 있던 것들이 단단한 매듭을 풀고 저절로 밖으로 튀쳐나온 것처럼 화면은 어떤 각도, 또 한치의 오해도 허용하지 않는다.

기념비를 그리는 과정도 그리 평범하지는 않았다. 그녀는 그자리에 왜 기념비가 있어야 했는지를 그림을 통해 물었다. 기억이라는 포장 아래 기록, 더 솔직히는 누군가 또는 어느 시대의 명예욕이나 대리만족을 위해 세워진 것들을 '왜'라는 짧은 질문으로 뒤집었다. 주변과는 어울리지도 않는, 생뚱맞고 덩그러니 자리만 지키는 것들은 덤덤한 붓끝 아래 날이 섰다.

도시를 오가며 잠깐씩 스치는 흔한 풍경이 그녀의 질문에 닿으며 불편

해진다. 한 번도 그 이유를 묻지 않았던 까닭이다. 늘 그자리에 있었고, 누군가 의미를 담았을 거라 지레 믿고 흘려봤던 터라 어울리지 않는다는 생각은 해보지 않았다.

작가가 일으켜 세운 것은 '알아서 부끄러워할 일'이라는 짧은 충고였다. 불편한 상황에 날카로움을 보탰다면 무겁고 설명해야 할 것이 더 많았을지 모른다. 하지만 비교적 덤덤하게 있는 그대로에 눈을 맞춘 까닭에 들을 게 많아졌다.

그리고 다시 만난 그녀의 작품은 가슴과의 거리를 한껏 좁혔다. 여자를 기준으로, 인생의 큰 전환점 몇 개를 거친 뒤다. 혼자서 둘이 되는 결혼과 다시 셋이 되는 임신과 출산의 과정을 밟으면서 분명 뭔가가 달라졌다.

"고기국수 같아요." 서로 말을 많이 할 기회가 없었다. 늘 누군가 한 사람은 정신이 없을 때 만났던 탓이다. 슬쩍 눈인사로 안부를 묻고 나자 정적이 흘렀다. 그걸 깨뜨린 건 역시 조급증을 견디지 못한 나였다.

"예?"

"이번 작품들 느낌이 그래요"

"아, 예…"

대화는 더 이어지지 못했다.

작가보다 그림을 먼저 만나면서 생겨 버린 몹쓸 버릇이다. 지극히 단세포적인 판단을 작가에게 흘리는 실수를 해버렸다. 다음은 첫 단추를 잘못 끼운 셔츠처럼 질문과 답이 엇갈렸다.

하지만 전시회를 마치고 보내온 이메일은 그날의 느낌과 달랐다. 전시 종료와 함께 '끝'을 외치는 것이 아니라 새로운 고민을 시작하는 기색이 역

력했다. "작품이 작가가 의도한 대로만 읽히는 것이 아니란 것을 새삼 느낍니다… 자유로운 해석이 힘이 됩니다." 문장 사이사이 '화가 엄마'의 신호가 번쩍였다.

"골방에서 혼자 작업하던 때는 몰랐는데 새삼 사회인으로 작가라는 위치에 대해 고민하게 됩니다. 사실 스스로를 잘 아는지라 너무 부끄럽기도 하고요. 세상과 작업이 날 이렇게 성숙시키는구나 하고 감사하고 있습니다."

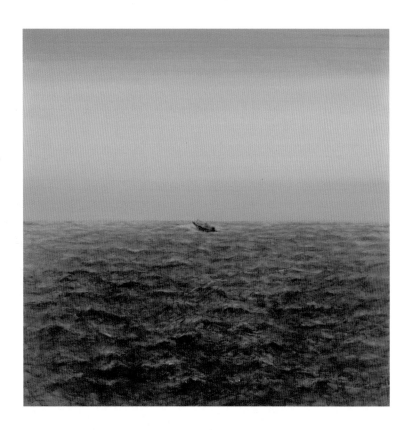

섬(2011)

제주 풍경에 깃든 이야기

● 그녀는 '보이는 것'을 한꺼풀 벗겨낸 '안의 것'에 몰두했다고 했다. 그동안 누구의 관심도 끌지 못했던 것들에서 읽어낸 '살아 있음'의 감정이 그대로 이입된다. 그냥 느낀 점이다. 책 하나를 골라 놓고 정신없이 읽고 난 뒤 다시 읽고 또 읽고를 반복하거나 명장면이라 꼽히는 화면을 몇 번이고 되돌려보는 것과 비슷한 뒷맛이다.

고기국수가 먼저 떠오르기는 했지만 더 정확하게는 돼지고기뼈를 우린 국물의 느낌이다.

섬이란 특수성은 제주를 저절로 특별하게 만들었다. 음식도 육지와는 확연히 달랐다. 4면이 바다지만 소금이 귀했던 까닭에 애써 남겨 저장을 하고 간을 강하게 하기보다는 재료의 맛을 살려 먹었다. 요즘 식으로 따지면 로컬푸드를 이용한 웰빙 식단이지만 당시는 굶주림을 피하는 이상은 아니었다. 제주만이 아니라 전 세계적으로 섬에서는 '돼지'만큼 유용한 가축이 없었다. 동물성 단백질의 대부분을 돼지에서 얻었다. 귀했던 만큼 어느 것 하나 버리지 않고 식재료로 활용했다. 돼지고기에 뼈까지 푹 고아 우려낸 뽀얀 국물은 제주 대표 맛이라고 해도 과언이 아니다. 특유의 '배지근함^{묵직하면서도 감칠맛}'은 외국인들도 호평한다. 흔히 제주 하면 해산물을 먼저 연상하지만, 사람들의 뇌리에 오래 남는 몸국이며 제주식 고사리육개장, 고기국수는 모두 이 돼지고기 뼛국물을 기본으로 한다.

257

한참 시간이 지나서야 이 이야기를 했다. 아마도 그 비슷한 설명을 주저리주저리 늘어놨던 것 같다. 수줍은 듯 얼굴을 붉힌 작가는 가만히 고개를 끄덕여줬다.

자신의 작품에 대해 늘 들을 준비가 돼 있는 그녀지만 아이 얘기만 나오면 목소리 톤이 슬그머니 높아진다. 밤낮 구분을 하지 못해 엄마를 힘들게 하는 일이며 막 뒤집기를 해냈을 때의 느낌을 쏟아낼 때는 평소와 달리 먼저 말을 한다.

공부를 이유로 제주를 떠났던 까닭에 그녀가 섬을 보는 눈에는 언제나 그리움과 애정 따위가 얽혀 있다. "제주에서 이야기를 읽어내고 싶었다"는 바람은 작가의 발을 붙잡는 묵직한 모래주머니가 됐다. 그렇게 더듬더듬 섬을 읽고 또 읽어가는 동안 그 전엔 미처 보지 못했던 것들이 작가의 눈에 박히기 시작했다.

다시 고기국수 얘기를 꺼내 보자면 어떤 재료를 쓰느냐에 따라 깔끔함과 감칠맛의 정도가 달라진다. 심지어 어디서 누가 키운 돼지의 어떤 부위를 쓰느냐까지도 맛에 영향을 미친다. 농담처럼 들릴지 모르지만 사실이다. 섬이 키운 것이어야 제맛이 난다. 멸치 육수를 쓰든 배추를 집어넣든 간에 주인장 마음대로다. 어느 것이건 자연스러움이 배어 있다. 여기에 인위적인 조미료를 집어넣는 순간 풍미는 사라지고 그저 '맛'만 남는다. 살짝 누릿하면서도 뒤끝이 깔끔한 것이 아니라 익숙하고 흔한 맛으로 매력을 잃는다.

그녀의 화면도 그랬다. 조금씩 제주에 물들어가며 테크닉을 내려놓는 대신 정직해졌다. 작가 자신이 눈치챘는지 모르지만 '모성'이란 이름으로 정리되는 여성성이 포개진다. 그 느낌이 불편하지 않다.

일단 그는 개인전 '검고 푸른Black & Blue'에서 관광지도에서는 찾을 수 없는, 인정하기 전까지 쉽게 찾을 수 없는, 심지어 눈에 띄지 않기를 바랐던 것들을 옮겨냈다. 그녀는 "고향인 제주를 찾을 때마다 뭔가 변한 모습이 좋게만 느껴지지 않았어요. 꼭 어딘가에 부딪혀 생긴 멍처럼 '검고 푸른' 느낌들이랄까요. 관광지라고 화려한 치장을 하고 있지만 그 뒤에는 여전히 제주의 모습이 남아 있는 것이 애써 멍 자국을 지우려 치덕치덕 화장을 한 것처럼 느껴졌죠."

그녀의 붓은 그렇게 간벌 후 파쇄된 잔재들이 쌓인 〈나무산〉이며 중산간을 거침없이 내달리는 〈들개〉의 거침없는 발자국, 얽히고 설킨 모양새가 그 쓰임이 궁금해지는 〈어떤 집〉, 풀들이 바다를 향해 누워 좀처럼 고개를 들지 못하는 〈바람코지〉까지 '관광'이란 이름으로는 쉽게 눈이 가지 않는 것들을 더듬었다.

삶에 대한 희망과 고난이 엇갈리는 〈해녀길〉을 더듬어간 그녀의 시선에 몇 번이고 발이 멈췄다. 조금은 개인적인 느낌이다. 누구 하나 살펴주지 않는 삶의 흔적이다. 해안도로를 만든다고 제일 먼저 무너지고 사라진 것들이다.

관광지 제주의 이미지 뒤로 숨은 역사와 개인사들, 그리고 현재 진행형인 개발의 여러 모습들에는 감히 '아름답다'는 말이 따라가지 않는다.

259

은유적인 기록
늘 신호를 보내는 그림

● 다섯 번째 개인전 '검은 그림'에서 제주는 사뭇 거칠어진 붓질로 검고 흰, 흐리마리하니 애체한 기운으로 남는다. 마치 그림자처럼.

'검은'이란 이름을 달았지만 먹빛을 고집하지는 않았다. 그래도 검다. 그냥 검다. 단순히 작가적 고집이 아니라 그만큼 작가의 고민이 깊어졌다는 얘기다. '검다'가 만들어내는 다양한 의미들, 농담이나 번짐 등에 따라 제각각의 느낌을 만들어내는 특성들은 분명 '무엇인가 있다'는 것까지만 허용한다. 포르투갈의 노벨문학상 수상 작가 조제 사라마구1922~2010의 《눈 먼 자들의 도시》 속 한 장면처럼 공허하면서도 갈피를 잡을 수 없는 미칠 듯한 불안감, 처연함 따위가 물레 위 흙덩이처럼 제멋대로 뒤섞이다 어떤 감정을 조형해 낸다. 감정이라는 것이 딱 꼬집어 '이것'이라 할 수 없다. 분명한 것은 없으나 틀린 것도 없는 상황들. 검은 그림은 그런 것들을 쏟아내고 있다.

역시나 "그냥 그리고 싶었다"는 작가의 말에 툭하니 마음을 내려놓고 보니 그것은 '현답'이다. 바빠서 놓쳐 버린 것들이다. 그냥 바라본 하늘색이 더 곱고 구름은 보는 이를 수다쟁이로 만든다. 아는 사람만 아는 그것에 줄줄이 설명을 다는 것은 불편한 일이다.

그렇다고 작가의 화면이 사색적이기만 한 것은 아니다. 제주해군기지에

260

대한 지역 예술인들의 감정을 털어내는 전시에서 그녀의 강점은 어김없이 발휘된다. 공사 중 접근 제한을 표시한 바다 위 노란색 부표 경계〈YELLOW LINE〉연작는 외마디 비명처럼 푸른 물결 사이를 헤집었다. 흐름들 사이 노란색은 '일단 멈춤', 일종의 신호다.

"강정에 갔을 때 제일 먼저 눈에 들어왔던 것이었어요. 어느 쪽이 옳고 그르디를 떠나서 그곳에는 절대 어울리지 않는 것이 제 마음을 잡아당겼죠. 그렇게 나뉘어서도 안 되고 일부러 억누를 필요가 없다는 것을 말하고 싶었어요."

의도한 것은 아니지만 그것을 전후해 완성한 작품들은 평범하면서도 평범하지 않다. 길을 가다 힐끔 스쳐보는 것들에서 영감을 얻고 작품으로 옮겨내는 것이 '그린다'보다는 '기록한다'는 느낌으로 다가온다. 처음 작가가 고민했던 '메모리얼'의 연장선일지도 모르겠다.

2011년 겨울, 작가는 전쟁의 상흔이 남아 있는 양구를 바라보며 '전쟁'의 이미지를 작품 속으로 가져와 현재 진행형인 우리 현실 속의 또 다른 전쟁을 읽었다.

6·25전쟁의 격전지 중 한 곳이었던 양구의 이미지는 작가에게 해군기지 문제로 갈등이 불거지고 있는 고향 제주 강정마을과 오버랩된다. 전쟁에는 반드시 희생자가 있다. 누군가는 회복하기 어려운 상처를 입고 비통해 하고 분노한다. 그것들을 거르지 않고 그대로 옮겨내는 것은 그녀의 스타일이 아니다. 그래서 질문을 품는다. 왜, 어째서, 무슨 이유로. 여전히 현재 진행형의 전쟁과 일상들 사이로 암시되는 전쟁의 전조들을 표현하기 위해 작가는 책장에서 고 박완서의 소설《나목》1970을 뽑아냈다.

YELLOW LINE(2011)

당시 마흔 살이던 주부 작가 박완서의 등단작이자, 그녀가 가장 편애한다고 고백한 작품은 전쟁의 아픔과 그 안에서 참혹했던 가족사, 아픔을 감내하며 정체성을 찾아가는 한 여인의 이야기를 그리고 있다. 좀더 깊은 부분을 더듬으면 "추위에 잠시 벌거벗었지만, 봄이 오면 어김없이 새싹을 틔우는" 나목이 있다.

"이전 세대의 거대 서사를 접하고 그 큰 진폭에 가슴을 쓸어내린다. 동시에 나는 관객이어서 얼마나 다행인가 하는 소심한 안도 속에 전쟁을 다시 생각한다. 2000년대를 사는 우리에게 전쟁은 감정이입이 되지 않는 원경으로, 정형화된 전쟁기념비나 고철의 전차처럼 무생물로 존재한다. 그러나 때로 전혀 생각지 못한 시간, 장소에서 전쟁은 괴물처럼 일상을 비집고 '나는 아직 살아 있노라'고 붉은 혀를 내민다. 불길한 사건의 전조처럼 전쟁은 일상의 무심한 풍경들 사이로 그 신호들을 보내고 있다." ^{작가 노트에서}

그리고 보니 그간 작가의 작업과 맥이 닿는다.

전쟁과 화가라는 어울리지 않는 낯선 두 단어는 지속과 파괴, 비현실과 일상이라는 혼란스런 대응구들처럼 명료한 이분법으로 그려지지 못하는 과거와 현재의 일화들 속에서 힘의 균형을 이룬다. 〈검고 푸른〉이나 〈검은 그림〉 또한 마찬가지다. 그녀의 그림은 늘 신호를 보내고 있다.

"지금 눈에 보이는 것이 과연 제주의 전부인가."

한동안 소식이 없어 걱정하던 차에 가슴 설레는 소식이 들렸다. 그녀는 2012년 9월 엄마에서 다시 화가로 직업을 바꾸고 영국행 비행기에 올랐다. 몇 사람을 건너 전화번호를 받았지만 결국은 짧지 않은 이메일로 사정을 들었다.

돌아왔다는 소식은 낯선 이름을 통해 들었다. 이지유. 2년여의 외유는 그녀를 한층 더 성장시켰다. 2014년 9월 '섬·썸·삶', '제주에서 썸 타는 삶'을 내건 '2014 제주아트페어'에서 자신에게 주어진 여관방 갤러리를 채우는 것으로 귀국 인사를 하더니 불과 3개월 만에 개인전 소식을 알려왔다. 〈세 개의 기둥〉. 그동안의 작업을 집약한 듯한 화면은 어딘지 불편하다. 작품이 어떻다는 말이 아니라 몽환적 분위기가 쉽게 화면 앞을 떠나지 못하게 한다는 얘기다. 처음 전승비에서처럼 '희생'을 전제한 기억기록 사진을 꺼내놓은 때문이다.

문득 그녀와의 첫 만남이 떠올랐다. 〈두 개의 섬〉에서 보편적 현실을 공유하는 장소로 제주를 봤던 그녀의 시선은 확실히 그때보다 깊고 넓어졌다. 그때만 하더라도 막연했던 제주의 느낌은 〈세 개의 기둥〉을 통해 응축됐다. 그것은 섬의 역사와 맞물리며 지배자와 피지배자 사이의 폭력을 들춘다. 일제시대 기록사진의 시선에서 건져올린 폭력에 대한 메타포가 쉽게 눈을 뗄 수 없게 만들었다. 이후 작업은 옛 영화와 그 안에 담겨진 아픔으로 이어졌다. 역시 역사적 사실6·25전쟁을 배경에 두고 장소 대신 사람미망인·양공주 등을 옮겼다. 드러나는 것은 조금씩 달라졌지만 '소외·비주류·무관심'이라 불

▲세 개의 기둥 (2014) ▼오조리 여자 10명 (2014)

리는 것들에 대한 '돈을새김'이다.

"익숙하던 것에서 조금 떨어져 다시 무언가를 시도한다는 것이 힘이 들면서도 새롭습니다… 아직도 고민이 많지만 밖에 있으면 섬을 보는 눈이 깊어지는 것이 느껴집니다. 아마도 그 느낌을 옮기게 되지 않을까요?"

조금은 막연했던 그녀의 이메일이 비로소 이해가 된다.

제주의 돌은 그대로 작은 우주다.

'제주의 삶이 천착됐다'고 입버릇처럼 말한다.

그가 만든 돌은 생각하는 것을 펼치는 캔버스와 동격이다.

이름을 불러주었을 때 비로소 '꽃'이 되는 것처럼,

그가 부여한 존재성에 따라 '돌'이 된다.

화산 분출, 바닷물과 비바람에 의한

균열과 마모 등 자연의 힘으로 빚어진

독특한 형태미에 회화성

풍부한 질감이 '오늘'과 조율을 시도한다.

실제보다
더

하석홍

실제 같은
제주 돌의 미학

하 석 홍

HA SEOCK HONG

1962년 제주에서 태어났다. 제주대 미술학과와 동대학 대학원을 졸업했다. 갤러리 제주아트에서 연 제1회 '그릇 속의 그릇' 개인전을 시작으로 '끼니', '화석-내 몸이 흙이 되어', '원형archetype-물고기의 기억', '화석이 된 물고기' 전 등의 개인전을 열었다. 이밖에 뉴욕아트페어, 부산 비엔날레 등 200여 회의 기획 초대전에 참가했다. 현재 제주대 예술학부에 출강하면서 한국미술협회 회원, 현대미술국제교류협회 회원, 일본 태양회 특별회원, (사)한국문화재기능인협회 회원으로 활동하고 있다. 또한 (사)문화조형연구센터 대표로 있다.

● "하석홍은 춤꾼이다." 김종길 미술평론가가 '툭' 던진 말이 도통 이해가 되지 않았다. 사실 벌써 10년도 더 된 일이다. 그는 작가의 가슴 깊이 꿈틀대던 '무엇'을 보았던 모양이다. 흥미롭게도 그때 했던 말은 '예언'이 됐다. "숨을 끝내고 썩어가는 생물을 화면 안에 편안히 안착시

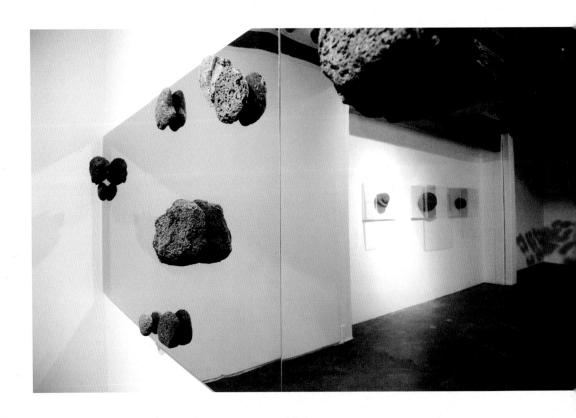

몽돌 - 투영(2011)

키고 다시 새로운 삶으로의 회귀를 기원하는 춤"으로 표현됐던 작업은 이제 자연에 '시비'를 거는 것으로 바뀌었다. 실제보다 더 실제 같은 자연의 한 부분을 표현한 것이지만, 일반의 법칙을 무시한 일련의 것들은 전위적이면서도 흥미롭다. 그 '작업'을 묻는 질문에 그가 던진 말은 더 흥미롭다.

"싸이의 강남스타일이 그렇잖아요?"

272

제주의 싸이, 제주의 강남스타일

● 그의 주변에는 물음표가 많다. 물음표 앞을 채우는 문장도 참 다양하다. 섬에는 지천인 돌을 왜 전시장까지 끌고 왔는지, 이게 진짜 돌은 맞는지, 어떻게 이런 느낌들을 만들어냈는지, 잘 나가던 '붓' 대신 온갖 재료를 이용해 '몸'을 쓰는 이유는 뭔지⋯ 인터뷰를 준비하면서도 질문 목록을 줄이지 못해 애를 써야 할 정도다. 그런 그가 '말춤'을 말했다. 워낙 대세니 그럴 수도 있다 하겠지만 그에게 싸이는 우리가 알고 있는 것과는 다른 의미를 가지고 있다. '우리 것' 그리고 '내 것'에 대한 욕심이다. 어린아이 투정 같은 것과는 차이가 있다.

"어릴 때부터 그림으로 먹고 살겠다는 말을 하도 들어서 다른 건 생각도 못했었죠. 지금도 설치를 한다고 하지만 '여전히 그리고 있어요. 미술언어라는 것이 한꺼번에 무엇이라고 말할 수 있는 것도 아니고. 그래서 조금씩이라도 변화를 주고 그것을 통해 대중과 소통하는 것이라고 생각해요. 좋은 작가는 '문제 작가'예요."

그랬다. 그에게 싸이와 말춤은 변화와 표현 수단이다. 우리나라 K-POP이 일본과 중국을 넘어 유럽, 미국까지 진출한 상황은 누군가의 선택에 의한 도전과 유행이라면, 〈강남스타일〉은 세계를 하나로 움직이게 한 '문화'라는 것이 그의 생각이다. 그가 만들고 싶은 건 바로 그 '문화'다.

여든을 바라보는 나이에 때 아닌 '제주앓이'를 시작한 우리나라 추상 조

각 1세대 원로 한용진韓鏞進, 1934~ 작가가 떠올랐다. 제주 돌에 대한 호기심에 시작한 일의 결과물을 내놓는 자리에서 은발의 작가는 벌겋게 상기된 얼굴로 덩실덩실 춤까지 췄다. 그냥 좋았단다. 그런 그를 따라 사람들은 엉겁결에 춤을 추고 누가 시키지 않아도 구부정하게 몸을 낮춰 별을 찾았다. '오래전'이란 이름으로 기억에서 내려놓았던 향수며 영감을 끄집어낼 수 있었던 시간들은 그대로 신명이 됐다. 노老작가는 돌에서 별을 읽었다고 했다. 처음부터 그랬던 것은 아니었다.

"제주 돌 작업에 대한 얘기를 들었을 때는 내가 안 만져본 것이 없는데 그쯤이야 했거든. 그런데 제주 돌에 진짜 우주가 있더라고."

순간 멍해졌다.

섬에 살면서 단 한 번도 그런 생각을 해보지 않았다. 돌의 구멍에 눈을 맞추는 생각은 더더군다나 하지 않았다.

"나는 제주 돌에서 밤하늘을 찾았지만 내 작품을 보는 사람들은 그것을 통해 하늘을 보는 여유를 찾았으면 좋겠어."

돌 틈에서, 자연이 빚은 숨구멍 사이에서 별을 보던 기억을 찾아낸 사람들이 그것을 옮기고, 다시 그것이 퍼지고. 그렇게 무쇠 가마솥마냥 은근한 문화가 만들어졌다.

이들 두 사람이 만났었다는 얘기는 듣지 못했다. 하지만 '문화'에 대한 생각은 많이 닮았다. 제주 그리고 돌의 효과다.

섬 아이의 장난감
돌의 재탄생

　●사실 섬에서 태어나 자란 아이들에게 돌은 흔한 '장난감'이었다. 먹고 사는 것이 녹록치 않은 상황에 가지고 놀 것에 대한 욕심은 태어나면서부터 허락되지 않았다. 척박했던 환경 탓에 철이 들 무렵이면 가족들의 생계를 위해 뭔가 해야 했던 섬 아이들이다.

　텔레비전이나 컴퓨터 같은 것은 상상도 할 수 없던, 오래전 바닷가에 유독 가운데가 움푹 파인 돌 하나가 있었다. 형들은 학교에 가고 없고 혼자 남은 막내는 하릴없이 동네만 뱅뱅 돌았다. 형들이 학교에서 돌아와도 마찬가지였다. 나이 차가 많이 나는 어린 동생을 돌보기에 형들은 할 것이 너무 많았다. 친구들도 몇 없고 '장난감'은 욕심이었던 어린아이가 마음을 붙일 수 있던 것은 바다뿐이었다. 철썩철썩 파도가 말을 걸어줬지만 도통 무슨 소린지 몰랐을 때다. 슬쩍 돌 하나를 주워 들고 호기롭게 바위를 두들겼다. 툭툭 하는 소리가 여간 재미있지 않았다. 파도에 젖은 몸을 따끈하게 데워진 돌 위에 누이고 하늘을 보는 재미도 톡톡했다. 그렇게 얼마가 지났을까. 아이가 있던 자리에 흔적이 만들어졌다. 바람이 만든 것도, 파도가 만든 것도 아닌 온전히 어린아이가 만들어낸 자국이다.

　작가가 처음 '돌을 던졌을' 때 혹자는 '조용한 일탈'로 그것을 바라봤다. 그리고 몇 번이고 돌을 들었다 났다 하며 평면보다는 입체에 가까운 작업을 이어가면서 그를 지칭할 이름을 고민하게 됐다.

화석-제주 바다에 설치(2011)

그의 트레이드마크가 된 돌은 자연 대신 그가 직접 만들어낸 것들이다. 쉽지 않았지만, 그나마 이전 작업들 덕택에 주머니 사정이 여유로워 가능했던 작업이었다. 첫 개인전인 '그릇 속 그릇'전과 다음 바통을 넘겨받은 두 차례의 '끼니'전을 통해 낡은 놋그릇이며 숟가락, 젓가락, 고가구에서 찾은 세월의 흔적들이 사람들의 관심을 받기 시작하며 '돈을 번다'는 것에 익숙해지기도 했다.

그런 그를 흔든 것은 생태 환경과 시간에 대한 고민이었다. 이것이 과연 내 것이냐는 질문에 부딪히며 수차례 생각을 바꿨다. 수많은 작가군 중 한 명이 아니고 '하석홍류流'의 특별한 것에 대한 욕심이 고개를 들었다. '돌'에 꽂힌 것은 아마도 그때부터였던 것 같다.

2002년 예술의 전당 기획 초대전 '무당개구리의 울음' 전에서 그는 제주 토종 어류 화석을 작업했다. 숯과 모래, 아교, 석분과 시멘트, 안료, 미생물을 배합해 만든 물고기 화석 200여 점으로 전시장 바닥과 벽면에 타원의 징검다리를 만들었다. 2005년 마안산예술제에서 그의 화석은 오염돼 죽어가는 평택호에 대한 안타까움의 상징이 됐다. 물고기 화석과 동선Bronze Line은 그대로 바람결을 따라 하늘로 올라가는 형상으로 비목卑木과 한몸이 됐다.

2006년 제주설치미술제에서는 수명이 다한 낡은 배를 분교 운동장으로 옮기고 주변에 자리돔 화석과 현무암을 설치했다. 같은 해 부산비엔날레에서는 현무암 질감의 비정형 조형 작품 300여 점을 인공석 보도블록 대신 바닥에 깔았다. 물고기 화석 역시 빠지지 않았다.

'돌'의 느낌도 시간을 따라 달라졌다. 처음은 퍼석한 느낌의 화석이었다.

뼈가 앙상한, 오랜 시간 속에 텅 비어 버린 눈구멍까지 처연한 물고기 화석을 벽에 걸었을 때는 많은 이들이 "왜" 하고 물었다.

그냥 돌의 위치를 바꾸는 것만으로는 성에 차지 않았다. 그래서 직접 '만들자' 하고 덤볐지만 만만치 않았다. 부산비엔날레로부터 작품 의뢰를 받을 때만 해도 국내 대학에는 관련 과정이 없어서 책과 인터넷에서 얻은 정보에 의지할 수밖에 없었다. 한지에서부터 혼합 접착제, 고급 레진, 파라핀 같은 시중에 나온 재료들을 모두 구해다가 실험을 했다. 거의 독학으로 '재료학'을 공부했다. 마음에 드는 색을 어렵게 만들고 한숨 돌리고 나니 다음은 틀 작업이 문제였다. 크기며 색이며 느낌이 제각각인 것들은 작가를 괴롭혔다. 일단 작업을 멈추고 곰곰이 고민하며 얻은 결론은 어떤 패턴을 만들어낸다는 것 자체가 작위이자 억지라는 점이다. '돌'이란 이름은 오랜 시간 깎이고 부서지는 시간을 견뎌낸 후에 얻어진다.

작가의 '돌'은 제주에 지천인 것들과 차이가 없다. 그것을 어떻게 재련하는가는 '조각'의 영역이지만, 그는 그리고 싶은 대상을 아예 만들어 눈앞에 펼쳤다.

제주의 돌 문화

● 작가의 기억 속에서 섬의 돌은 고단했던 삶과 넉넉하지 않았던 유년을 상징한다. 그보다 앞서 돌은 지금의 제주를 있게 한 '씨알'이었다. 시간이 흘러 그것이 빚어내는 조형성이나 섬 문화의 토양이 됐다는 이유로 가치를 평가하느라 정신이 없는 대상이 됐다. 어쨌거나 묘한 존재다. 뺑뺑 구멍이 뚫린 탓에 어지간한 내공이 아니면 쉽게 손을 댈 수가 없다. 제주에서만 만날 수 있는 제3의 빛도 품고 있다. 햇볕과 바다에 반사되는 빛과 돌담에 부서지는 빛은 제각각 다르다. 돌과 손을 잡는 것은 지극히 당연한 수순이다.

한동안 우리의 옛소리를 찾는 한 라디오방송 캠페인을 통해 말테우리의 말 모는 소리가 흘러나왔었다. 그들이 말을 따라 걸었던 길은 한라산 허리를 두 번이나 감아가며 쌓아올린 잣성에 닿는다. 방목장을 구분하고 농작물을 보호하기 위한 경계였다.

제주에서는 수시로 만날 수 있는 산담이라는 것 역시 돌로 쌓았다. 제주적 관점에서 돌은 이승과 저승의 경계를 만드는 데 쓰였다. 액으로부터 마을을 지키는 방사탑도, 원시적 어로 방식의 하나인 원담도 다 돌이다. 좀더 아니 한참을 시간을 거슬러 올라가 제주 창조 신화의 주인공인 설문대 할망이 사람들의 부탁을 듣고 돌만 잘 놔줬다면 이 땅에 대한 기억 속에 '섬'은 없었을지도 모른다.

신화(2012)

그래서 섬에서는 작은 돌 하나 허투루 쓰지 않았다. 제주 돌담을 찬찬히 들여다보면 어디에도 인공적인 힘을 덧댄 흔적이 없다. 필요에 의해 돌을 깎거나 부수는 일도 없다. 조금 시간이 걸리더라도 꼭 맞는 조각돌을 찾아 주변을 샅샅이 뒤지는 것을 수고라 생각하지 않는다.

느리게 낮게 자연의 순리를 거스르지 않게. 바람이며 이런저런 것들을 고려해 높게도 또 낮게도 쌓아졌던 담에서 특별한 패턴 대신 우주를 느끼는 것도 이 때문이다. 국어사전에 있는 단어를 다 끄집어내도 도통 정리가 되지 않는 제주 특유의 느낌은 돌이 만들었다고 해도 과언이 아니다. 제주 들녘 굽이굽이 이어져 독특한 미감을 만들어내는 돌담에 '흑룡만리'란 수식어가 붙은 이유도 이와 무관하지 않다. 현무암을 쌓아 만든 밭 경계를 이어붙이면 그 길이가 2만 킬로미터가 넘는다. 도구를 이용해 측정하기에는 자유분방하고 직선과 곡선이 교묘하게 어우러져 섬을 타고 흐르는 모양새가 마치 '몸 길이가 만 리나 되는 검은 용이 춤을 추는 것 같다'고 해석했다. '신과의 경계'로 삼았던 것에 전설의 동물을 유추하는 것도 모자라 춤을 춘다고 했다.

그 돌담은 2014년 초 유엔 식량농업기구FAO로부터 세계 중요 농업 유산으로 등재됐다. 자랑스러우면서도 한켠 아쉽다. 그것이 지닌 풍부한 미학적 가치가 농업 유산으로만 한정짓기엔 아깝기 때문이다. 어찌 됐든 전남 완도 청산도 구들장과 더불어 우리나라에서 처음으로 세계 중요 농업 유산 인정을 받고, 보전을 위한 대책을 주문받았으니 그것으로 위안을 삼아본다.

작가의 꿈꾸는 돌

●일찍 그림을 시작했고 몇 차례 연작 작업을 통해 밥과 그릇, 물, 놋수저 등 일상도구들로부터 숨통, 숨결, 생명을 되새김질해서 삶과 주검 앞에 제祭를 지냈던 작가는 좀더 삭고 썩고 뭉개져 형체도 알아볼 수 없을 만치 퇴락한 몸뚱이물고기를 벽화로 내거는 것으로 현실과 이상의 경계를 허물었다. 옛 제주 사람들이 신화와 삶을 하나로 인지했던 것처럼 작가는 작업을 통해 영역을 확장했다.

제주의 탄생 신화는 제주 사람이 저 먼 육지의 어딘가에서 온 것이 아니라 돌의 대지에서 솟아올랐다고 옮기고 있다. 삼신인의 등장 역시 다른 탄생 신화들과 달리 대지를 뚫고 나왔다삼성혈고 전한다. 김종길 미술평론가 역시 물었다. "그가 재현하려는 그 '신화적 돌'들의 의미는 무엇일까?" 우문현답. 질문에 답이 포함돼 있다. 일부러 역사적 또는 미학적 가치를 끌어오지 않더라도 작가는 제주의 근원을 돌에서 찾았던 것 같다.

세월의 흐름 속에 저절로 각인된 것들은 태어나면서 몸에 새기고 나온 검푸른 몽고반점처럼 맹목적으로 작가를 따라다녔다. 저절로 훅 하고 숨을 토해낼 것 같은 생명력으로 어디든 제 세상인 냥 굴러다니고 또 자리를 잡는다.

처음 작업은 물고기 화석이었다. 목숨이란 것은 일찌감치 땅에 버려둔 채 모진 비바람에 소멸돼 가는 '풍장風葬'의 모습일 수도 있고, "물고기 어미

의 배꼽에서 빠져나와"《미술비평》에서 망망대해의 품에서 영원한 부유를 꿈꾸는 '물고기의 기억'일 수도 있다. 눈도 없고, 뼈만 남은 물고기들은 육신의 악취를 벗어 투명하게 되길 꿈꾼다. 작가는 여기서 멈추지 않았다.

수차례 시행착오를 거듭하며 작가는 돌을 만들기 시작했다. 그것도 화산 분출로 생성된 용암이 파도에 씻기고 비바람에 균열되고 마모돼 지금과 같은 독특한 형태미와 나공질의 기친 질감을 갖게 된 현무암이다. 외적 형태와 회화성이 풍부한 질감 외에도 장구한 세월의 흐름이 각인된 제주의 인상이라 불리는 것들이다. 제주에서 태어난 작가가 정서적 이음매를 갖는 대상에 마음이 이끌린 것은 당연하다. 그런데 조형 재료로 제주 돌을 가져온 것이 아니라 직접 만들어냈다. 흔히 '돌 작업'을 한다는 것과는 달라도 많이 다르다. 작가는 유용 미생물로 숙성시킨 오래된 종이를 이용해 7~8차례의 공정을 거쳐 실제보다 더 실제 같은 것들을 손에 넣었다.

천연 광물 파우더에 먹물과 색소로 색을 입히는 일이 만만치 않았지만 슬슬 욕심도 생겼다. 오랫동안 바다를 지키느라 '적 돋은' 돌이며, 석화한 이끼가 검버섯마냥 뿌리를 튼 돌이며, 다듬어지지 않은 원시 그대로가 하나둘 옮겨진다. 우리가 돌이라 부르는 것에는 아직 공인된 규격도 없어서 손을 탄 돌은 아기 주먹만한 것부터 어른 아름이 넘는 것들까지 비슷한 어깨 높이에 맞춰 줄을 세워야 이른바 정리란 것이 가능하다.

이런 과정에서 그는 문화재수리기능사 자격도 취득했다. 2009년 보존과학공 보존 처리 분야 자격 시험에 합격하면서 재료를 다루는 방법에도 변화가 생겼다. 화석에서 제주 현무암으로 작업 대상이 바뀐 것도 이즈음이었다.

입체란 것은 처음부터 없었는지도 모른다. '돌'을 만들었다고는 하지만

화석이 된 물고기(2011)

작가의 작업은 거기서 멈춘 적이 없다. 제주에서는 지천인 것을 소재로 삼았다 했다. 심지어 지금은 돌을 보면서 진짜가 맞는지부터 살피는 버릇이 생겼다. 가끔은 가짜가 아닌지 만져보고 들어봐야 믿는다.

제주의 돌은 그대로 작은 우주다. '제주의 삶이 천착됐다'고 입버릇처럼 말한다. 그가 만든 돌은 생각하는 것을 펼치는 캔버스와 동격이다. 이름을 불러주었을 때 비로소 '꽃'이 되는 것처럼, 그가 부여한 존재성에 따라 '돌'이 된다. 화산 분출, 바닷물과 비바람에 의한 균열과 마모 등 자연의 힘으로 빚어진 독특한 형태미에 회화성 풍부한 질감이 '오늘'과 조율을 시도한다.

처음에는 거칠 것 없이 흘러내린 용암이었다. 제주의 돌들에는 그래서 나름의 이름들이 다 있다. 용암이 내달리다 맥없이 주저앉아 버린 탓에 섬을 빙 돌아 형성된, 흔히 '빌레'라 부르는 바위 지형에도 같은 것이 없다. 형상을 본뜬 것부터 필요한 의미를 부여해 '이름'을 부르는 것도 있다. 유네스코 지질공원에도 이들 특이 지형이 포함돼 있다.

작가의 돌은 꿈을 꾼다. '몽夢돌'이다. 설치 영역을 연결해 해안가 등에 진짜와 가짜를 섞어놓고 눈을 의심케 하던 작업은 스테인리스 패널을 이용해 벽으로 옮겨졌고, 대형 설비를 이용해 공중에 띄우기까지 했다. 신화적 상상이다. 꿈에는 중력이 적용되지 않는다는 것을 확인하는 작업이기도 하다. 거울에 그림자를 투영해 고요하고 간결한 감정을 끄집어내고 자연에게 시비를 걸 듯 오방색 돌들을 섞어 놓은 돌담도 쌓는다. 한 번에 수십 개는 물론이고 수백 개의 돌이 필요한 작업이다. 때로는 일반의 상상을 뛰어넘는 크기의 돌까지 만든다.

이쯤 되면 작가에게 돌은 '섬'이란 이름의 정조情操다. 한없이 아름다운

화석이 된 물고기(2011)

제주가 품은 날카롭고 때로는 불편한 기운은 이제 돌을 통해 설명이 가능해진다. 계절마다 홍역처럼 치러야 하는 험한 비바람에도, 인간들의 기준으로 여기 저기 생채기가 나거나, 온몸에 바다를 채우고 또 비우면서 침묵을 강요받지만 섬 밖으로 나가는 것 역시 허용되지 않는다.

　꼭 이 때문만은 아니지만 섬에서는 돌멩이 하나 함부로 하면 안 된다. 그런 것들을 대신해 작가의 돌은 간혹 하늘을 날기도 하고 저들끼리 모여 세상을 향한 몸짓 언어를 쏟아내기도 한다. 무의미하게 놓여 있다 생각한 것들은 믿는 순간 살아 있는 존재가 된다.

그리고

느낌을 옮기는 작업. 언젠가 그는 제주를 무전 여행하던 한 대학생을 만
났다. "제주가 너무 좋다"는 말에 "뭐가 그렇게 좋더냐"고 물었다.

"걷다가 지치면 신발을 벗고 무작정 바다로 뛰어갔어요. 맨발로 바다를
걷는데 발바닥에 닿는 그 따끔따끔한 느낌… 뭐라 표현하기는 어렵지만
그냥 그 느낌이 좋았어요."

"나도 좋던데 너도 좋았구나."

작가의 기억은 '도화선'이 됐다. 이후 진행된 한 전시에서 작가는 '한 번
그 위로 걸어보세요'라는 표지판과 함께 전시장에 제주의 돌을 깔아 놨다.
미술관에서는 처음 있는 파격적인 실험이었다. 보존 등의 이유로 작품이 걸
린 벽과 최소 두세 걸음 거리를 만들고 '들어오지 마세요' '만지지 마세요'
라는 푯말이 익숙하던 사람들에게 신선한 충격을 던졌다. 작가 자신에게도
마찬가지였다.

전시장에 무의미하게 펼쳐놓은, 때로는 벽에 걸리고 심지어 공중부양까
지 하는 돌들은 작가의 경험과 연결된다.

"제주에 오면 일단 크게 심호흡부터 하지 않냐. 흙이며 바다며 이런 것
들이 가장 먼저 숨을 통해 들어와 천천히 번지고 기억이 된다. 뭘 보고 뭘 했
는지는 다음이다."

섬에 사는 나 역시 잊었던 것들이다.

"단면의 종이에 만든 얇은 깊이를 덜어내며
안으로 들어가는 일은 다분히 조각적인 공정으로 이루어진 회화이다.
그것은 또한 수평의 화면을 수직으로 파고 들어가
이미지를 '발굴'해내는 일이기도 하다.
…그 돌의 피부는 시간의 흔적을 받아 생긴 자취이다.
그러니 그가 그리고 있는 것은 결국 시간인 셈이다."

제주의
시간을

한중옥

긁고
새기다

한중옥

HAN JOONG OK

1957년 서귀포에서 태어났다. 제1회 서울국제드로잉비엔날레와 제주
도미술대전 초대작가로 출품했다. 고영우·한중옥 2인전. 제주도립미술관 기획 '창작과 패러디'전
및 다수의 그룹전을 통해 기량을 발휘해 왔다. 제주도미술대전 대상과 특선 5회를 수상했다. 현
재 크레파스 화가, 불화 작가, 극사실주의 화가로 활동하고 있다.

• 제주에서는 한라산을 사이에 두고 산남과 산북을 나
눈다. 공항이며 항구가 산북에 집중되다 보니 산남은 뭐든 다 늦은 느낌이
다. 늦었다고 모자라다는 것이 아니라 그만큼 여유가 있다는 얘기다. 서귀포
바다의 물 빛깔이며 바람, 바위 질감까지 여느 바다의 것과는 사뭇 다르다.
한중옥 작가는 스스로를 '서귀포 화가'라 부른다. 그가 그려낸 것들은 사실
적이면서도 심오하다. 벌써 50여 년 대면하던 것들은 이제 눈을 감아도 보

인다. 그리는 것이 아니라 긁고 또 새기는 작업이다. 그렇게 만들어진 얇으
면서도 치밀한 경계, 옅은 스크래치 하나가 고스란히 깊고 짙은 삶의 흔적
이 된다.

특별한 탐색

● 작가를 만나러 가는 길. 추적추적 가을비가 내렸고 뜻하지 않게 기벼운 접촉 사고가 났다. 잠깐의 방심이 차체에 '스크래치'를 남겼다. 사고 얘기는 일부러 하지 않았다. 빗속을 뚫고 찾아준 것만으로도 고맙다며 작가는 연신 따뜻한 차를 내민다. 한숨 돌리고 나니 수북한 크레파스 더미가 보였다. 색 구분 없이 자리를 채워 누운 크고 작은 크레파스들이 그간의 작업을 대변하듯 늘어섰다.

"정말 많네요."

"아마 우리나라에 나온 크레파스는 거의 다 써봤을 걸요."

"제품마다 어떤 특성이 있는지도 다 아시겠어요."

"당연하지요. 옛날 제품들은 순하고, 요즘 것들은 암팡지고…"

처음에는 의도한 대로 섞여 색이 되던 것들이 '기능성' '인체 무해' 같은 수식어로 포장을 하면서 색마다 개성이 강해졌다는 얘기다. 섞여 다른 색이 되기는커녕 색 찌꺼기 따위를 문지르는 일도 허용하지 않는다. 그래서 예전 것들은 어린아이고, 최근의 것들은 '사춘기'라는 비유가 딱 들어맞는다.

크레파스 사정이 어떻게 바뀌었는지 그만큼 꿰뚫을 수 있는 사람은 없다. 벌써 40년이 넘었다. 그동안 시중에 나온 크레파스란 크레파스는 죄다 섭렵했다. 색을 구하고 만들기 위해 별별 일을 다 해봤다.

시각과 인식 중(2012)

"지금 그랬다면 몇 번이고 경찰에 불려갈 일이었겠지만…" 무슨 소리인가 했더니 '색'을 구하러 어린이집과 유치원을 찾아다녔던 기억이다. 작업을 하다 보면 매번 크레파스 상자에서 한 자리가 유독 빨리 빈다. 흰색이다. 색을 혼합하고 느낌을 만들어내다 보면 흰색을 쓸 일이 많아진다. 다른 색으로 대체도 어렵다. 고민 끝에 아이들이 많은 곳을 생각해냈다.

"미리 어린이집이나 유치원에 부탁을 해두곤 했어요. 아이들은 많이 쓰지 않아 늘 남는 색이지만 나는 그 색을 가장 많이 썼거든요. 얘기가 잘 통하는 곳에서 연락을 받고 찾아가면 꽤 오래 부담을 덜 수 있었지요. 그때는 그런 것도 재미였는데…"

하얀 스케치북 덕분에 용도를 잃은 흰색 크레파스는 늘 풍족했다. 운이 좋으면 아이들이 쓰다 둔 크레파스를 뭉텅이로 얻을 수 있었다. 그의 말대로 지금 그랬다면 공중파 뉴스를 타고도 남을 일이다. 중년의 남성이 유치원이며 어린이집을 기웃거리는 사정을 그때만큼 순수하게 볼 리 없기 때문이다. 크레파스에도 제조사나 목적에 따라 '지위'가 생겼지만 작가는 여전히 어린이용을 즐긴다. 쓰기도 구하기도 이보다 쉬울 게 없다. '손에 묻지 않는다'는 고급형도 있지만 종이 포장을 벗겨가며 쓰던 구식이 손에 익다. 심지어 세월이 바뀌면서 원하는 색만 골라서 주문하는 것도 가능해졌다. "뭔가 편해진 것 같기는 한데 옛날 같은 맛은 없지요." 어딘지 허전해 보이기까지 하는 표정이다.

그렇게 슬쩍 유년의 기억으로 돌아간다. 크레파스 하면 누가 더 많은 색깔을 가지고 있는가를 놓고 자존심 싸움을 하고, 끈적끈적하게 일어나는 색찌꺼기를 후후 불어댔던 기억이 먼저다. 손도 모자라 소매 끝까지 온갖 색

깔로 범벅을 만들며 도화지를 채워내면 하나의 절차처럼 손목과 어깨를 흔들어가며 숨을 몰아쉰다. 생각만큼 섬세하지 못한 선에 색 표현도 다양하지 않아 '물감'이라는 새로운 도구와 만나는 순간 기다렸다는 듯이 '방 구석'으로 밀려난다. 초등학생, 그것도 저학년이나 쓰는 것이라며 색으로 손가락을 물들이던 경험과 미련 없이 '안녕'을 고했다.

작가는 비교적 늦게 크레파스와 열애를 시작해 벌써 40여 년 순정을 지키고 있다. 국내에서는 유일할 뿐 아니라 세계 미술사에서도 그 예를 찾기 힘든 케이스다. 그 시작점은 사실 크레파스가 아니라 유화 물감이었다.

"일본 유학파이던 아버지가 선물 꾸러미를 내미는데, 형에게는 녹음기를 내게는 유화물감을 줬어요. 그때 그런 것들이 어디 흔했나요. 친구들에게 자랑을 하려고 해도 어떻게 쓰는 건지 알아야 했지요. 그러다 보니 그림을 그리게 됐지요. 그때 아버지가 다른 것을 선물했다면 모르긴 몰라도 지금과는 다르지 않을까요."

크레파스의 인연은 그보다 한참 뒤 시작됐다. 1975년 미술대 진학을 희망하던 고등학생에게 스승의 작업은 자극이 됐다. 당시 스승인 고영우 화백은 곧잘 크레파스 작업을 했다. 단순한 호기심이라고 생각하는 순간 이미 그의 손에 크레파스가 들려 있었다. 이후 스승은 크레파스를 내려놨지만 제자는 고집스레 붙들었다. 청출어람이다.

크레파스를 고집하는 이유도 분명하다. "그림을 잘 그린다는 말은 곧잘 들었지만 그래도 남과 뭔가 달랐으면 싶었어요. 지금도 그게 자존심이었는지 자만이었는지는 애매해요. 이왕이면 크레파스가 가지는 한계성을 넘고 싶다는 욕심도 있었고요." 잠깐 말을 멈췄던 화가는 이내 속내를 털어냈다.

"그림으로 먹고사는 게 지금도 그렇고 예전에도 그렇게 녹록치는 않았어요. 학교에서 학생들을 가르친다고 해봐야 빤한 월급이잖아요. 가족도 있고요. 그림을 그리겠다고 일까지 때려치고 나니 더 어려워지더라고요. 그때는 크레파스를 선택한 것을 다행이라고 생각했죠. 다른 재료들보다는 분명 쌌으니까…"

크레파스는 크레용과 파스텔이 지닌 장점과 특질 등을 조화시켜 만들어진 근대 이후의 시대적 산물로 미술과는 인연이 길지 않다. 1920년대 일본에서 개발된 크레파스는 본격적인 회화의 재료라기보다는 회화 수업을 위한 초보적인 수단으로 인식되고 활용돼 왔다. '유년'이라는 특정한 시간적 공간과 회화 입문의 도구라는 고정된 가치는, 그러나 작가를 만나며 아무것도 아닌 것이 됐다.

주류도 아닌 것들에 한없이 쏟아붓는 애정은 단순히 크레파스를 현대라는 공간으로 당당히 끌어올리는 것도 모자라 독창적 예술 세계를 구축하는 것으로 연결된다. '손에 익은'의 느낌과는 분명 다른 것이 있다. 뭉툭하니 무른 것들로 정교함을 강조하기 위해서는 '제살을 깎는' 단련의 과정을 몇 번이고 반복해야 한다. 수행과 같은 그 과정을 수천, 수만 번 반복하고 또 반복했다. 아니 셀 수 있을 거라 생각하는 것 자체가 과욕이다.

분명 최근의 미술에서 재료의 한계는 무너지고 없다. 생각하는 모든 것을 가지고 다양한 표현 기법을 활용하는 데 주저함이 없다. 오히려 그래야 한다는 생각에 사로잡히기 십상이다. 그런 흐름들 속에서 그와 그의 크레파스는 예술이란 단어에 매달린 '고정관념'이란 종양을 날카롭게 도려낸다.

화면이 던지는 깊이감에 끌려 손이 닿은 곳에서 금박金箔 공예 같은 느

껌이 전해진다. 혹시나 하는 노파심에 주춤 물러서는 뒤로 작가가 말을 던진다. "만져봐도 괜찮아요. 원하면 보는 방향을 바꿔보는 것도 좋고요."

분명 의미심장한 말이다. '시각과 인식'이란 주제로 꺼내놓은 '바위' 시리즈는 작가의 말처럼 어떻게 보느냐에 따라 그 느낌이 달라진다. '음'이라 생각한 것이 '양'이 되고, 그늘처럼 보였던 것은 눈물마냥 물이 고인 흔적이 된다. 그중 어느 하나만 답이 아닌 느낌에 화면 몰입력이 높아진다. 화면 가득 돌이 펼쳐지는데 그것이 사뭇 촉각적이다.

미술평론가 박영택 경기대 교수는 그의 '바위' 시리즈에 대해 "망각된 돌의 얼굴을 다시 환생시키는 일"이라 평가했다. 종이의 바탕을 몇 겹의 색층으로 덮은 후에 그 피부를 벗겨내면서 속살을 드러내는 그림이라는 얘기다. 박 교수는 "단면의 종이에 만든 얇은 깊이를 덜어내며 안으로 들어가는 일은 다분히 조각적인 공정으로 이루어진 회화이다. 그것은 또한 수평의 화면을 수직으로 파고 들어가 이미지를 '발굴'해내는 일이기도 하다. …그 돌의 피부는 시간의 흔적을 받아 생긴 자취이다. 그러니 그가 그리고 있는 것은 결국 시간인 셈이다"라며 작가 특유의 '돌의 사유'를 칭송했다.

시각과 인식 중(2012)

오브제 '서귀포'

●"왜 자꾸 보이는 것만 보려고 하는지. 나는 서귀포를 사랑해요. 태어나 서귀포만 보고 자랐으니까요. 제주가 다 아름답지만 서귀포만한 곳은 없어요."

그림 얘기를 하려는데 작가는 서귀포 예찬을 쏟아낸다. 작가의 눈에 '예향藝響'이라는 이름으로 여기저기 손을 대는 것이 마뜩찮은 눈치다. "자연이 이런 아름다움을 만들어내기까지 얼마나 오랜 시간과 노력이 걸렸는지 누구도 알려고 하지 않아요. 미리 정해놓은 것이 아니라 저절로 조화를 이루며 만들어낸 것들인데… 그런 사이에 억지로 이것저것 가져다 놓는 것은 답이 아닌 것 같아요."

크레파스란 것이 그렇다. '어린이용'이란 딱지가 말해주듯이. 형형색색 아름다운 색이 미리 다 만들어져 있고 비교적 쓰기가 편하다. 그래서 사용법을 고민하는 데도 인색하다. 하지만 작가의 작업은 오랜 수작手作과 다양한 기법을 수반한다. 가장 쓰기 쉬운 재료로 세월이란 것을 켜켜이 쌓아올리다 보니 작가 손가락은 온통 굳은살투성이다.

'세월의 흔적' 같은 말로 그의 웅숭깊은 작품 세계를 말해버리는 것은 예의가 아니다. 일단은 크레파스라는 재료의 특수성에 눈이 가지만, 그것은 잠시일 뿐 그의 작품 앞에 서면 현재에 이르게 한 '작업 과정'에 마음이 간다.

손의 힘을 빌려 색을 혼합하고 이것을 조각하듯 나이프로 깎고 찌르고

새긴다. 대상을 묘사하고 재현하기에 앞서 화면 전반을 보듬고 쓰다듬으며 자신과 일체화한다.

그것은 작가가 끊임없이 눈을 맞춘 결과물이다. 사소한 변화까지 읽을 수 있을 만큼 많이 또 깊이 봤던 것이다. 단순히 '그곳에 그것이 있었다'가 아니라 시간의 흐름을 타고 그것이 있어야 하는 이유를 담아낸다. 제멋대로 굴러다닌 것들이라 생각했던 오브제들은 사실 제주 바다에서 저절로 눈에 밟히는 것들이다. 그의 작가 노트는 그런 심정을 고스란히 옮기고 있다.

"늘 보던 거라 생각했는데 물 웅덩이에 슬그머니 주변 것이 비춰 잠기다 사라지고 하는 것이 눈을 뗄 수 없게 했다. 몇 번이고 고민했던 것, 내가 서귀포 바다에서 만난 것들이 평면은 아니라는 것이 체기마냥 늘 가슴에 맺혔었다. 그러던 것이 어느 순간 보는 방법에 따라 음영이며 요철이 바뀌는 신기한 경험을 했다. 그것을 표현하고 싶었다."

작품을 통해 만나지는 것들은 서귀포 출신인 작가에게는 살아온 인생만큼 익숙해진 보통 풍경이다. 하지만 어느 것 하나 그냥 만들어진 것이 없다. 어느 정도 시간이 흐르고 또 흐르면서 만들어지는 과정을 품고 있는 것들이다. 분명 눈앞에 있는데 생각하고 있는 것을 다 풀어내지 못해 애를 태우는 일이 다반사였다. 그러던 것이 조금씩 누그러지며 삶의 이치를 깨닫게 됐다. 바위는 드러내려 하고 파도는 덮으려 하고, 아무리 좋은 것에도 그림자가 있다. 세상 모든 것에 음양의 조화가 있음을 인정하고 나니 '공존'이란 의미에 심취하게 됐다.

그의 기정해안 절벽을 이르는 제주어과 빌레제주 해안선에 넓게 형성된 용암층가 그렇다. 오랜 세월 긴 풍파를 거치며 강한 것만 살아남았지만 강함을 두드러지

게 하는 데는 약한 것들의 희생이 있었다.

"파도와 부딪히는 바위를 보면 강한 부분은 남아 있고, 약한 부분은 깎여 나가고. 그래서 크레파스 작업이 잘 맞았다고 생각한다"는 작가의 말에 다른 질문은 무의미해 보인다.

반세기를 채워가는 크레파스와의 연緣이다. 무르고 뭉툭한 것이지만 작가의 손은 계속해 단단해지기만 한다. 그래도 이제는 많이 익숙해졌다. "일단 작품을 구상하고 아래에서부터 색을 쌓기 시작해요. 그러다 마지막에 어떤 색이 어떻게 드러날지 헷갈리는 경우가 종종 있어요. 이제는 어느 정도 깎아내면 되겠다 하는 감이란 것이 생겼지만 처음에는⋯" 그간의 과정이 어떠했을지는 짐작이 되고도 남는다.

생명력 넘치는 날빛

● 작가의 고민은 미술 교과서에서 쉽게 찾을 수 있는 '스그래지' 기법을 통해 현실이 됐다. 크레파스를 여러 층 두껍게 올려낸 위로 예리한 칼끝을 이용해 긁고 새기고 문지른다. 크레파스 외에 날카롭게 날을 세운 나이프를 쓴다. 몇 번이고 색을 올리고 또 올린다. 어두운 색에서부터 밝은색으로 두텁게 만든 바닥을 깎고 또 긁어내 원하는 질감을 만든다.

붓의 감각과는 또 다른, 칼 맛이 만들어낸 정밀함은 완성도 높은 세밀화와 유사한 느낌을 준다. 화면 위로 구축된 조형성은 시각에 촉각을 보태는 역할을 한다. 바느질로 종이 위에 수를 놓듯 한 땀 한 땀, 한 올 한 올의 공력으로 결정되는 조형 세계는 집중력과 치열함의 결과다.

그의 말을 빌리면 "음악은 기초를 다진 후 창작을 하지만 미술은 시작부터 창작"인 예술이다. 교과서에서 만나지는 기본을 무시할 수 없다는 얘기다. 작업을 한다고는 하지만 작가는 자연을 보고 그것을 옮겨내며 삶을 배운다. 아직은 많은 것이 감상자의 몫이지만 그 작업은 당분간 멈출 계획이 없다.

크게 세 개의 그룹 – 불상과 해녀, 그리고 기정과 빌레의 바다 – 으로 나눌 수 있는 그의 작품들은 제주 작가라면 꼭 화면에 옮기고 싶어 하지만 실행에 옮기는 데 상당한 고민이 동반되는 만만치 않은 것들이다.

대상만 바뀐 것은 아니다. 특유의 기법으로 온화하면서도 고결한 불상의 특징을 잡아낸 뒤에는 회청색 톤을 주조로 제주 해녀들의 일상을 그렸

해녀(2010)

다. 최근에는 작가가 태어나 지금껏 살고 있는 서귀포 앞 바닷가 언덕의 용암층과 조간대의 용암석들을 모티프로 삼고 있다. 아득한 태곳적 땅 속 깊은 곳에서 분출된 용암이 지표면을 흐르다 점성의 높낮이와 지형의 생김새에 따라 자연적으로 응고된 제주 용암석은 다공질의 표면과 기묘한 형태감을 지니고 있다. 그 자체로 풍부한 회화성을 띤다. 크레파스 때도 그랬지만 무언가에 집중하는 작가적 고질병에 불을 당길 만한 것임이 분명하다. 보이는 것은 채 반도 되지 않는, 보이지 않은 것들 역시 자의自意를 좀체 허락하지 않아 둥개는 일이 다반사인 것들이다. 더구나 크레파스다. 어떻게보다는 왜를 먼저 묻고 싶을 만큼 수고로운 노작勞作이다.

하지만 작가는 자신을 '불화가'로 불리게 한 작품들을 그리 자랑스러워하지 않는다. 안 아픈 손가락마냥 슬그머니 눈을 피한다. '먹고 살기 위해' 그렸기 때문이다. 해녀는 그보다 조금 마음 편하게 그린 소재였다. 하지만 섬만큼이나 나이를 먹은 제주의 해안은 다르다.

한없이 부드러울 것 같은 색감은 작가적 표현에 있어 무너뜨리기 어려운 한계가 된다. 몇 번이고 굳은살을 잘라내며 재료에 몰두했던 작가는 '색을 채운다'는 생각을 비틀었다. 혼색이나 질감 표현, 세부 묘사가 어려운 재료들로 결을 만들기 위해 색을 켜켜이 올리고 긁고 벗겨냈다.

그저 "좋다"는 말로 바라보던 것들은 사실 우리가 빚을 지고 있는 것들이다. 밀려오는 파도에 부딪히며 강한 부분만 남고 약한 부분을 잃어가면서도 자리를 지키는 바위며, 고단한 생활 속에서 여성스러움을 덜어낸 만큼 강인한 생명력으로 존재감을 지키는 해녀며, 보이는 것과 보이지 않는 것의 차이는 크다. '오늘'까지 그냥 온 것이 아니다. 제주 바다에서 보는 기정

과 빌레는 또 어떠한가. 살겠다고 낸 생채기에 아프다는 말을 하는 것을 나는 아직 본 적이 없다. 대상을 바라보는 시각만 봐도 그는 분명 '제주 화가'다. 제주라는 자연과 그 속에 이뤄지고 있는 삶에 대한 그의 애정과 관심은 고스란히 작품에 반영돼 실감이 나지 않을 정도로 섬세하고 치밀하며, 독특한 밀도로 옮겨진다.

이쯤 되면 '감정의 소유권'이란 말이 불편하지 않게 다가온다. 땅 냄새, 육지 냄새, 섬 냄새를 구분할 줄 알면 권리 행사도 가능하다. 몇 달이고 바다에 살다 육지를 밟은 뱃사람은 먼 곳에서부터 땅의 기운이란 것을 느끼지만 늘 땅에서 살았던 이들은 그것을 이해하기 어렵다. 섬 냄새도 비슷하다. 섬 지천에 목구멍이 깔깔해지는 짠 내에 중산간 거친 숲을 헤집다 돌아온 쑥물빛 머금은 풋내, 거기다 사람 냄새까지 넘실거리는데 누구는 모르고, 누구는 모른 척 한다.

늘 있기 때문에, 너무 익숙하기 때문에 놓치고 마는 것들은 어느 샌가 기억에 각인된 것들에 대한 그리움, 그 쓰디쓴 멀미가 시작될 쯤에야 떠오른다.

그래서일까. 그의 작업실에는 유독 초록색 크레파스가 많다. 쓰지 않다 보니 남았다. 색을 혼합하다 보면 초록에 부딪히는 순간 축 처진 갈색이 되는 까닭이다. 작가는 제주 특유의 잿빛과 생명력 넘치는 날빛을 말했다. 역시 보이는 것과 느끼는 것이 한데 뭉뚱그려진 색들이다.

제주에서는 섬을 칭칭 감아 도는 감정의 소유권이 중요한 역할을 한다. 보고 느끼고 즐겁고 행복한 만큼 제주에 빚을 지고 있는 것이다. 좋았던 만큼은 언젠가 갚아야 할 것들이다.

그리고

"다음 모티프는 나무인가요?" 생뚱맞은 질문에 작가는 답을 찾느라 눈을 굴린다. "들어오는 입구부터 나무가 많아서요. 장작처럼 쪼개놔서인지 결이 생생해 보여요." 작가가 웃는다. "장작인데요." "네?" "그림만 그려서는 먹고 살기 힘들어요. 갈수록 생활비며 유지비가 늘어나서 아예 화목 난로를 구해놨어요. 그림을 그리기 위한 것이 아니라 살기 위한 재료지요."

손이 많이 가는 대신 분명 나름의 영역이 분명한 작업을 하는 작가는 지금껏 문하생 하나 두지 않았다. 각오를 단단히 하지 않으면 할 수 없는 일이기에 지레 겁을 먹는 것이 하나, 허투루 가르칠 수 없다는 마음이 하나다.

크레파스라는 재료의 특성을, 그리고 제주를 잘 알아야 한다는 조금은 힘든 기준은 그 자신에게도 적용된다. 경제적 부담 때문에 작업실 식구가 된 화목 난로 위에는 작은 꽃 화분이 자리를 잡고 있다. 난방을 할 때를 제외하고 계절마다 꽃이 바뀐다. 보는 것만으로도 기분이 좋아지지 않느냐고 묻는다. 하지만 그는 꽃은 그리지 않는다. "꽃을 그리는 것은 현실과 타협하는 것이지요. 꽃 그림은 잘 팔리거든요. 꽃을 그리는 작가들을 폄훼하는 것이 아니라 내 생각이 그렇다는 거지요. 사실 난 인물화를 배워 그렸어요. 돈이 필요했으니까요. 그렇다고 그냥 그리지도 않았어요. 10년을 공부했지요." 그렇게 배운 인물화지만 꼭 필요할 때가 아니면 시작도 않는다. 그가 인물화를 그린다는 것은 인기 작가와 잘 그리는 작가는 동일선이 아니라는 현실의 쓴맛을 보기 위한 의식이다.

"그녀가 몰두하는 주제인 방이라든지, 날개, 바람 등은
지극히 개인적이며 독립적인 성격의 사물들에 대한 재현이라 할 수 있는데
감상자로 하여금 강한 상상력을 유도하여
동화적 아이콘을 형성하게 한다…
우리는 그녀의 유희적 풍경 속에서 사색을 즐길 수 있으며
또한 자신과 일체화되는 아이덴티티의 욕망을 느낄 수 있다.
이는 즐거운 상상이 우리에게 주는 미적 체험의 흥미로움이라 할 수 있다."

꿈꾸는 섬이
들려주는

허문희

환상적인
이야기

허문희

HEO MOON HUI

1976년 제주에서 태어났다. 제주대 미술학부에서 서양화를 전공했다. 2005년 허문희 판화전을 시작으로 '사소한 날들의 기록' 부스전, 하정웅청년작가초대전 등 다수의 기획 초대전에 참여했다. 한국청년비엔날레, 판화미학 - NEW PORTFOLIO전, 제주돌문화공원 '꿈꾸는 신화전' 등에 작품을 출품했다. 2009년 프린트벨트 수상 작가 중 최종 작가로 선정됐으며, 2010년 아트에디션 '프린트벨트 특별전'에 초대받았다. 2007년 하정웅청년작가상, 2009년 제주우수청년작가상을 수상하는 등 제주 화단의 '젊은 피'로 주목받고 있다.

• "나는 그 끝없는 바다 위에서 '나'와 비슷한 섬들을 만나기도 하고, 얇은 실을 통해 그 특별함을 공유하기도 한다."

허문희 작가는 '작가 노트'를 즐긴다. 보편적으로는 '생각을 표현하고 나타내고, 맘에 드는 문장과 단어 들을 노트에 집어넣는 것'이지만 그녀에게

섬 - 나의 정원(2010)

있어 작가 노트는 자신을 만들어가는 과정의 기록이다. '종이'라는 소재를 놓고 판화와 회화를 넘나드는 그녀지만 작품 어디서고 '닻'의 느낌을 찾기 어렵다. 그렇다고 어디론가 흘러가 버릴 것 같은 방랑과는 거리가 있다. 어느 쪽에도 치우치지 않은 자유로움, 스스로는 '고민'이라 풀어놓은 작가 노트를 채우고 있는 것들이다.

작가의 작품과 꼭닮은

작업실 풍경

● 분명 제주시, 그것도 '동洞'이란 행정구역 안에 주소를 둔 작업실이었지만 찾아가는 길은 쉽지 않았다. 주변에 이정표 역할을 할 변변한 건물 하나 없는 이른바 변두리 작업실 때문에 찾는 사람이나 설명하는 사람이나 한참 진땀을 뺐다. 결국은 절충안이다. 가장 찾기 쉬운 해안도로변 쉼터에서 '접선'을 했다. 30대 여성 작가와 30대를 벗어난 것이 못내 아쉬운 아줌마의 궁합은 누가 봐도 어정쩡하다. 서둘러 어색함을 풀어도 모자랄 판에 별다른 대화 없이 가벼운 목인사가 전부다. 그렇게 한적한 오후, 동네 정자에서 시간을 보내던 동네 어르신들의 의아해하는 표정을 뒤로 하고 총총 발걸음을 옮겼다.

지붕 낮은 작업실의 많은 공간은 작업용 프레스가 차지하고 있었다. 남은 공간의 상당 부분은 작업을 했거나 또 작업 중인 작품들이 점령한 상태였다. 작가는 그렇게 주어진 공간을 나누고 나눠 자신을 위해 쓰고 있었다. 그 짜임새가 언뜻 그의 작품처럼 느껴진다.

여러 판화 기법 중에서 작가는 '콜라그래프collagraph'의 매력을 잘 살린다. 다양한 재료를 사용해서 자유롭고 다채로운 표현이 가능한 콜라그래프의 특성을 작가는 상상력이 잔뜩 올려진 판타지 소설의 한 장면처럼 활용한다. 기본적으로 인탈리오오목판화지만 에칭부식판화 같이 판을 깎아내는 대신 판에 여러 가지 요소를 덧붙이고 오목한 부분을 채우는 것만이 아니라 롤

313

러를 이용해 볼록한 표면에도 잉크를 바른다. 무한한 질감의 가능성과 깊은 엠보싱 효과, 색채 사용 방식의 다양함 등으로 그녀의 작품이 종종 일반 회화로 오해받는 이유이기도 하다. 다양한 콜라주오려붙이는 미술 기법 재료들로 손쉽게 판을 만들어내고 또 조작도 가능해 작가에게 '사각형 틀'은 하나의 무대다.

작업실 역시 그 연장선이다. 떡하니 자리를 잡은 작업 관련 도구들 사이 눈을 뗄 수 없는 아기자기한 소품들이 시선을 잡아챈다. 언뜻 작가의 작업과 연결성이 있는 듯싶지만 일부는 그 의도가 궁금해지는 것도 있다. 그런 마음을 읽었는지 살짝 당황한 표정을 한 작가는 "작업을 위해 일부러 구한 것이 많다. 일부는 여행을 다니면서 산 것들인데 작업을 할 때 도움이 많이 된다"고 천천히 둘러볼 것을 권했다. 병 등을 활용한 소품이며 서둘러 펜과 수첩을 꺼내 옮겨 적게 하는 글귀들까지, 할 일을 잊고 몰두할 즈음 어울리지 않은 소품에 눈이 멈췄다. 스케줄표를 대신한 화이트보드는 현재 참가중이거나 참가 예정인 공모전과 전시 일정으로 빼곡하다. 아직 채워야 할 공간이 많은 사각판들 한쪽으로 막 포장을 했거나 아직 포장을 풀지 못한 작품들이 놓여 있다. 아직 젊은 작가라는 표시다.

벽면까지, 사용할 수 있는 틈이란 틈은 모두 활용하는 가운데 상대적으로 '넉넉하게' 영역을 확보한 낯선 얼굴과 눈이 마주쳤다. 디자인계에서 '뛰어난 빛의 시인'이라 불리는 잉고 마우러다. 작가가 친절하게 그에 대한 인터뷰 자료를 놓아둔 덕에 서둘러 알은체했지만 둘 간의 연관성을 찾기가 쉽지 않았다. 판타지 분위기로 현실을 뒤집거나 재해석하는 작가와 서정성 강한 조명기구 디자이너라니. 공통분모를 어떻게 찾아야 할지 고민하는 뒤통

314

수에 작가는 "작업을 하다 보니 저절로 관심이 가게 됐다"는 말을 툭 던졌다. 사실 잉고 마우러는 조명기구 디자이너 이전에 타이포그래피와 그래픽 디자인을 전공했다. 스스로 '산업Industry과 시詩의 완벽한 만남'이라 평가한 전구를 작품의 소재로 삼았다. 그는 처음 전구 안에 다시 전구를 넣은 '벌브 bulb'라는 작품으로 유수의 디자인상을 휩쓸었다. 전구 끝에 깃털을 단 '루 첼리노', 6개의 막대형 전관으로 기하학적 형태를 만든 '라이트 스트럭처 Light Structure', 하트형의 스탠드 '원 프럼 더 하트One from the Heart', 전등갓 대신 반투명한 종이 메모지를 쓴 '쪽지Zettels' 같은 대표작만 보더라도 화려 하거나 그렇지 않으면 강렬한 인상을 주는 일반의 조명 디자인과는 차이가 있다. 오히려 그 반대다. 보면 볼수록 생각할 뭔가가 만들어진다. 답이 있다 기보다 답을 찾아야 하는 것은 작가의 작품들과 닮았다.

　"여러 가지 표현이 가능하다는 것은 그만큼 고민을 많이 해야 한다는 얘기기도 해요. 콜라그래프 특성상 작품을 하면서 '빛'이란 것을 생각하지 않을 수 없었고요. 단순한 평면이 아니라 깊이나 입체감 같은 것을 살리기 위해서는 빛을 이해하지 않을 수 없어요. 그런 의미에서 잉고 마우러의 작품, 작품 세계를 엿보는 것만으로도 좋은 공부가 돼요. 어떤 소재를 보편적인 특징으로만 사용할 것이 아니라 틀어보기도 하고, 일반적 기준으로는 이해하기 어려운 조합을 시도해 보기도 하고. 아직 무엇을 어떻게 해야 하나가 명확하지 않으니까 도움이 될 만한 것들에 절박해집니다. 어렵죠. '찍어낸다'는 것이 꼭 색이나 판을 의미하는 것은 아니라서…" 답인지, 자문自問인지, 아니면 질문인지. 경계가 분명하지 않은 말이지만 그 마음이 이해가 된다.

꿈꾸는 섬(2010)

작가의 제주를 푸는 열쇠

● 작가에게 제주는 '꿈꾸는 섬'이다. 중의적이다. 제주에서 나고 자랐지만 작가는 '고향'을 말하는 데 주저한다. 태생적으로는 제주 출신이 맞지만 기록상으로는 '제주'라 단정하기 어렵다는 게 이유다. 공부를 위해 제주를 떠났다 한참 만에, 그것도 혼자 돌아와 제주살이를 하고 있다. 제주를 보는 작가의 시선은 물론이고 발까지 바닥이 아닌 공중에 있다.

"하늘에서 내려다본 섬은 조그만 땅이었다. 바다가 아주 넓다는 것을 깨닫는 순간, 세상은 무척 복잡하고 빠르며 습관적인 일상이 반복되고 있었다… 때로 사람들은 자신을 놓아두고 위안을 얻는 공간을 찾는다. 세상에 뚝 떨어져 내가 오롯이 소유할 수 있는 곳…"^{작가 노트에서}

"그곳은 마치 오래전부터 나를 기다리고 있었던 것 같은 착각이 드는 곳이었다. 섬 안에는 다른 모양의 바람이 불고, 해가 비치고, 비가 내린다. 사람들이 살아가는 시간 속에 나는 가상의 섬들을 만들었다… 망망한 바다 위에 어느 곳에도 닿지 않을 그 섬 안에 '나'는 유랑하는 빈 배가 되었다."^{작가 노트에서}

작가가 '작가 노트'를 통해 부지런히 풀어낸 생각들은 그녀의 작품을 마주할 때면 느껴지는 '부유'의 감정과 이어진다.

회화 같은 판화를 마주하면 발은 제멋대로 앞으로 갔다가 뒤로 갔다가

를 반복하게 된다. 작가가 툭하고 던져놓은 '기호'들을 발견한 순간 머리 속은 바쁘게 움직인다. 여전히 '왜'가 많다. 그것 역시 작가의 의도다.

작가가 그리는 세계는 단순한 '섬' 이상이다. 바다를 경계로 섬과 섬 밖, 기억과 현실, 이성과 이성 너머의 세계가 어우러진 공간이다. 머물러 있는 정주의 공간이기보다는 어딘지 모자라고 부족한 느낌에 스스로 노마드적 기운을 발산하는 존재로 그려진다.

처음 〈방Room〉으로 자신의 공간에 천착했던 작가는 날개를 만나 자유를 노래하기 시작했다. 여전히 낯선 섬에서 찾아낸 것들은 그때마다 작가의 가슴을 설레게 했다. 섬은 한 번도 그 숨을 멈춘 적이 없다. 살아 숨쉬는 공간으로 계속 커나간다.

"그런 것들을 어떤 한 가지 느낌으로 표현하기는 어렵죠. 보이는 것이 전부가 아니잖아요. 빛과 재료를 적절히 이용하면 그림자가 작품에 영향을 줄 수도 있고, 어떤 면에 어떤 색을 쓰는지에 따라 같은 구성에서 다른 느낌이 나도록 할 수 있죠. 보는 사람이 어떤 감정, 어떤 성향을 가지고 있느냐에 따라 해석이 달라질 수도 있고요. 제주는 그런 것이 자유롭게 허용되는 대상입니다."

그렇게 꺼내놓은 화면 곳곳에 숨어 있는 기호들은 일종의 열쇠다. 한때 작가가 많이 옮겼던 '태엽'은 "기억 속에 있는 옛 추억, 환상의 기억을 끄집어내는 장치"다. '작은 새'는 작가와 섬에서 태어난 이들을 상징하는 존재다.

근래 작품들에서는 멀리 바다와 섬도 보인다. 시선의 위치가 조금 달라졌다.

제주 정착기와 맞물린
성장통 같은 작품들

● 그저 숨쉬고 살아가는 것이 그대로 신화며 전설이 되
는 땅이다. 그녀의 작품을 보는 것이 점점 즐거워진다. '자유로운 독해'에 취
할 수 있다는 것 또한 즐겁다. 이 역시 제주 섬이 가진 매력과 이어진다. 그
래도 여전히 낯설고 알아야 할 것이 많은 공간이기도 하다.

〈섬-위안을 부르는 방〉〈어느 섬의 표류기〉〈꿈꾸는 섬〉 연작에 이르기
까지 그는 꾸준히 섬을 탐험하고 있다. '위안을 부르는' 공간은 유년기의 추
억으로 채워진다. 섬에서 표류의 어감은 일반적인 것과는 또 다르다. 낯섦과
힘겨움으로 점철된 일반의 것과 달리 섬 안에서, 다시 섬 밖에서 '섬'을 보는
특별한 실험이다. 조금 섬에 대해 알게 되면서 '꿈'이란 프리즘을 통해 꺼내
놓은 것들은 다분히 도전적이다.

공간의 경계를 허무는 허문희식 상상은 더 이상 자연을 다치게 하지 않
는 문명을 꿈꾼다. 하늘을 나는 대형 고래, 동물과 사람이 공존하는 빌딩, 오
름에 걸터앉은 나무비행기 등 작가가 만들어낸 것들은 현실에는 없지만 그
자신에게는 분명히 존재하는 것들이다. 섬에 정착하지 못하고 표류한다는
느낌은 아마도 자아가 강한 상상력 때문인지도 모른다.

제주는 섬이었던 까닭에 과거 탐라국 시절부터 시작된 긴 항해와 표류
의 역사를 가지고 있다.《표해록》과 같은 옛 기록은 살기 위해 바다를 건너
려다 목숨이 경각에 닿는 고비와 쿠루시오 해류를 따라 낯선 곳에 닿았다

꿈꾸는 섬(2012)

돌아온 사정들이 구구절절하다. 그 역사는 '고난과 역경'을 넘어 '문물 교류'라는 큰 흐름과 함께한다. 작가의 표류 역시 비슷한 느낌을 가진다. 작가는 "제주로 돌아와서 여기저기 둘러도 보고 작업실까지 갖췄지만 여전히 뭔가 낯설다"고 말했다.

지금까지의 연작은 '밖에서 본 섬―낯설어진 섬과 익숙해지기―섬앓이'라는 작가의 제주 정착기와 맞물린다. 그래서일까. 그를 따라가는 과정은 보는 이들의 탐험심과 도전 정신을 부추긴다.

작품 속 새의 발에는 종종 실이 묶여 있다. 작가는 그것을 "나는 누구인가 하는 정체성, 놓으려고 해도 놓을 수 없는 제주와의 인연"이라고 설명했다. 의도했느냐는 질문에 명확한 답을 듣지 못했지만 역시 섬에서 나고 자란 까닭에 '실'의 존재가 자꾸 눈에 밟힌다. 작가는 스스로를 묶은 것이라고 했지만 그것은 떠나고 싶으나 떠날 수 없는 현실과 이상의 갈등을 상징한다. '언젠간 이 섬을 떠나고야 말 테야.' 모두에게 허용되지 않은 기회인 탓에 실이 담은 의미 중에는 '집착'이란 것도 포함된다.

"내가 어떻게 해야겠다는 기준을 정하지 못하고 누가 붙들어주겠지 갈팡질팡하는 사정을 담았다고나 할까요. 팽팽하게 당겨 있지도 못하고 늘 느슨하죠. 매듭도 단단하지 않아요. 쉽게 풀 수 있죠. 대신 풀기가 두렵다고나 할까요."

제주에 대한 사색과 시선

● 어린아이의 순진무구한 머릿속을 들여다보는 것 같지만 작가는 그 안에 여러 가지 의미를 심어놓았다. 자신의 존재성을 찾는데 많은 시간을 할애하는 작가적 근성이 묻어나는 부분이다. 현실과 상상의 공존이라 생각했던 것은 어느새 발전이란 이름의 과대 포장과 문화 정체성에 대한 고민의 혼재로 바뀌었다. 그 안에서도 작가는 끊임없이 자신만의 상상력을 풀어낸다.

"신화를 주제로 한 기획전에 초대를 받았는데 뭘 해야 할지 모르겠는 거예요. 그동안 작업의 연장선 정도로 생각했다가 시작부터 막힌 거예요. 그때부터 속성으로 제주 신화를 공부하기 시작했죠. 알면 알수록 해야 할 게 많아졌죠. 내가 제주를 이렇게 몰랐나 싶기도 하고. 신화 작업을 한 작가들마다 접근법이나 표현 방식이 다 다르다 보니 '나는 어떻게 할까' 몇 날 며칠을 생각만 했어요."

웃기는 했지만 고민의 흔적은 작품 속에 오롯하다. 작가는 자신을 대신한 아이와 제주 바람을 머금은 폭낭, 신과 인간이 함께 살았던 전설의 시대를 상징하는 산담, 묵묵히 사막을 건너는 낙타를 포갰다. 역시나 〈꿈꾸는 섬〉이다. 솔직히 처음엔 '낙타'의 존재를 알지 못했다. 단순히 제주에 많고 많은 오름을 강조한 표현이려니 했다. 분명한 것은 제주에서 낙타가 산 적은 단한 번도 없다. 작가가 일부러 낙타를 끌고 온 데는 이유가 있다. 옛날 이승과

322

섬의 뜰(2013)

저승의 경계가 모호했던 때 산담 하나를 사이에 두고 신과 사람이 함께 살았다. 공간적으로는 가까웠을지 모르나 신화 속에서의 시간 개념은 길고 또 멀다. 낙타는 그런 '오랜 여정'을 상징한다. "사실 낙타는 매력적인 동물이에요. 착해서 다른 것을 해칠 줄도 모르고. 우리에게는 사막 같은 낯선 세상을 대표하는 동물이지만 니체의 동물원에도 등장해요. 《차라투스트라는 이렇게 말했다》에서 인간 정신의 세 단계 변화를 설명할 때도 등장하죠. 의무와 금욕의 상징으로 타율적 도덕이라는 무거운 짐을 진 채 사막을 건너죠. 그런 딱딱한 의미보다는 사실 물리적 여행, 거리감을 영적인 존재로 연결하기 위해 낙타를 골랐어요. 낙타의 혹이 산담도 되고 오름도 되는 것과 마찬가지죠. 니체가 낙타와 사자, 아이를 가지고 자신의 세계를 찾으며 진정한 의미의 자유를 얻어가는 과정을 풀어냈듯이, 막연했던 신화를 조금씩 가까이하고 또 풀어내려고 했다는 얘기를 하고 싶었어요."

그녀에게는 섬을 닮은 원초적 적막함과 바다라는 견고한 성城에 둘러싸여 지켜낼 수 있었던 문화적 순수성이 공존한다. 스스로 섬이라 부를 만하다. 아열대를 향해 가는 제주의 색은 점점 화려해진다. 멀리 바다가 보인다. 그 앞을 이름 모를 것들이 가로막아 선다. 느리게 걷는 올레 길에는 평범한 이불 빨래와 유럽풍 파라솔·의자가 신경전을 벌인다. 상자 같은 집은 일그러지지 않으면 비틀려 있다. 묵묵히 지켜보는 것은 섬 터줏대감격인 갈까마귀다. 지금 섬은 혼란스럽다. 작가가 내민 화면에서처럼 어느 것이 진짜 모습인지 모를 정도다. 제주가 겪은 최근 몇년간의 변화는 수십년 전과 비교해 숨가쁘다. 주변과의 어울림은 뒤로 미뤄둔 개성 없이 몸집만 큰 건물들이 턱턱 엉덩이를 깔고 앉는다. 묵묵히 자리를 내주는 것은 오히려 제주 것들이

324

그 섬에서 기다려(2013)

다. 해안도로를 만드느라 벌써 한번 생채기가 났던 곳에 하나둘 정체 모를 것들이 '점령 깃발'을 높이 걸었다. 더이상 우겨넣을 공간이 없을 만큼 욕심이 가득하다. 작가의 화면이 단순해질수록 뭔가 어긋난 느낌이 강해진다.

한창윤 광주시립미술관 큐레이터는 그런 작가의 속내까지 꼼꼼히 살폈다. "그녀가 몰두하는 주제인 방이라든지, 날개, 바람 등은 지극히 개인적이며 독립적인 성격의 사물들에 대한 재현이라 할 수 있는데 감상자로 하여금 강한 상상력을 유도하여 동화적 아이콘을 형성하게 한다… 우리는 그녀의 유희적 풍경 속에서 사색을 즐길 수 있으며 또한 자신과 일체화되는 아이덴티티의 욕망을 느낄 수 있다. 이는 즐거운 상상이 우리에게 주는 미적 체험의 흥미로움이라 할 수 있다"며 여러 겹 반복된 지판 작업을 통해 스며든 자연스런 색채와 화면에 침투된 은밀한 이미지, 시적 운율을 읽었다.

사실 제주에서는 조금 불편해도 괜찮다. 5층 이상 높이에 올라가면 고착되지 않은 은근한 부유가 느껴진다. 섬을 딛고 서는 순간은 보다 더한 것이 느껴진다. 발밑에 보이지 않는 공간 하나가 있어 은밀히 들숨과 날숨을 교차시킨다. 흐름에 따라 뜨거나 또는 가라앉는다. 그 다음 꺼내는 섬은 머묾에 가까울 듯 싶다. 역시 그녀의 입에서 나온 것은 아니나 슬쩍 곁눈질한 그녀의 미완성 작품은 많은 답을 숨기고 있는 듯 보였다. 역시 읽으려는 사람들의 몫이다.

"저기 사진 좀 찍을 수 있을까요?" 적극적으로 작품 활동을 하고 있는 작가이지만 사진을 찍는 것만큼은 한사코 사양한다. 정작 자신이 하는 일과 비슷한 작업이지만 영 어색한 눈치다. 자신의 화면에는 낯선 것, 새로운 것, 마치 시험이라도 하듯 온갖 장치를 시도하면서도 카메라 앞에서는 그저 얼음이 된다. 그래서 대신 '손'을 찍겠다고 했다. 역시 당황했지만 저항은 덜했다. "작업을 하느라 엉망인데요." "그걸 찍고 싶어요. 특정한 곳에 굳은살이 배겨 있기도 하고 어떤 색이 물들어 있기도 하고요. 때로는 여성의 손인지 남성의 손인지 구분하기도 쉽지 않아요. 그렇게 보면 세상에서 제일 정직하죠." 작가의 손은 수줍었다. 전업 작가로 살기에 아직 젊은 작가의 현실은 여유를 말하기에는 많이 부족하다. 작가적 욕심보다는, 가능한 부담을 줄이기 위해 작업의 많은 부분을 직접 한다. 그러다 보니 전시를 위해 작품을 포장하고 운반할 때 가로로 두는 것이 좋은지 세로가 나은지 하는 것을 척척 꿰고 있다. 몇 번 자식 같은 작품을 잃은 뒤에 얻은 결과다.

"여전히 어려워요. 작품을 하는 것, 특히 제주에서 작품을 하는 건 작은 무대에 대형 뮤지컬 작품을 올리고 흥행까지 해야 한다는 어려운 과제를 푸는 것과 비슷해요. '무엇을 어떻게'보다는 '누가 무엇을'이 먼저고, 작품을 공유할 사람들도 제한적이죠. 그래서 많은 작가들이 자신을 위해 작품 활동을 하기보다는 살기 위해 작품을 해요. 그런 것들에서 자유로워진다면 더 멋진 제주가 나오지 않을까요."

327

"신화는 생명에 대한 비념, 인간 존중,

생태적인 것들과 만나는 문이다.

거꾸로 신화 작업을 한다는 것은

제주 섬이 지닌 원시적 생명력과 제주 문화의 뿌리를

이해하려는 시도이기도 하다."

제주 신화에서 건져올린

홍진숙

삶의
메타포

홍진숙

HONG JIN SOOK

1962년 제주에서 태어났다. 세종대 회화과와 홍익대 미술대학원을 졸업했다. 1995년 '생활 일기'전을 시작으로 13회 개인전 개최, 제주신화전, 한·일 교류 국제 판화전 등 다수의 단체전에 참여했다. 신화와 제주적 색감이 강조되는 다수 기획전에 제주를 대표해 참가하고 있다. 제주도미술대전, 대한민국미술대전, 한국현대판화공모전 등에서 입상했다. 한국미술협회, 한국현대판화가협회, 제주판화가협회, 창작공동체우리, 제주그림책연구회, 에뜨왈 회원으로 활동하고 있다. 현재 홍판화공방을 운영하고 있다.

● 2011년쯤으로 기억한다. 환갑을 훌쩍 넘긴 은백의 미국 여성 포토저널리스트 브렌다 백선우한국명 백은숙가 7개월간 제주 해녀와 함께 호흡했던 기록을 담은 포토 에세이《물 때 – 제주 바다의 할머니 Moon Tides-Jeju island Grannies of the Sea》를 발간했을 때다.

"운명Destiny. 그 말밖에 다른 말로는 표현할 수 없다"며 제주와의 인연을 풀어내던 그녀가 제주 작가의 이름을 꺼냈다. 판화가 홍진숙이다.

'해녀'를 알아버린 까닭에 그대로 제주에 몰입할 수밖에 없었다던 브렌다 백선우는 책에서 '해녀'를 통해 만난 제주의 1만 8000신과 영등굿과 잠수굿, 제주 4·3 등 많은 것을 채워 넣었다. 책 사이사이 홍 작가의 신神들이 정좌했다. 제주 사람들의 DNA에 녹아 있는 기운을 옮길 수 있었던 유일한 방법이었다.

삶의 확장이자 작업의 확장
판화와의 만남

● 판화가라고는 하지만 그녀의 영역은 꽤 넓다. 드로잉에서 아트북까지 선택할 수 있는 모든 것들에서 표현 방법을 찾았다. 아이들을 위한 그림책과 신화, 그리고 토착 풍속 등은 묘하게도 연결돼 있다.

10년 넘게 제주 신화 작업을 했고, 짬짬이 새로운 자신을 꺼내놓는 데 주저하지 않았지만 그녀는 '아직 모자라다'고 말했다. "특별히 내세울 것도 없고, 그저 열심히 하고 싶은 것에 매달리는 것이 전부죠. 신화라는 것이, 양파처럼 껍질을 벗기면 벗길수록 다른 매력을 꺼내놓으니까. 해야 할 것이 계속 생겨요."

'잘한다'는 선생님의 칭찬이 싫지 않았던 사춘기 여중생이 '화가'를 택한 것은 그리 특별하지 않다. 하지만 꿈 많던 여고 시절 흔들릴 수도 있었을 감정을 '미술반 친구'들끼리의 다짐으로 현실로 옮긴 것은 '응답하라' 시리즈 이상의 감흥을 준다. '대학에 진학하고 1년 뒤 각자 그림 하나씩을 모아 전시하자'던 약속은 벌써 30년 넘게 에뜨왈이란 이름의 여성 작가전으로 이어지고 있다. 당시 미술을 전공했던 젊은이들이 그랬던 것처럼 작가 역시 별다른 고민 없이 붓 먼저 들었다. 종이와 먹의 매력에 취해 동양화에 빠졌던 그녀는 엄마와 화가 중 하나를 선택해야 하는 고민 끝에 고길천 작가를 통해 '판화'를 만났다. 판화 특유의 에디션 작업은 다양한 영역으로 눈을 돌리는 계기가 됐다. 기법이나 재료에 있어 기존 회화와는 분명 달랐다. 육아

홍진숙

333

비양방록-흐르는 섬(2006)

와 살림을 병행하는 상황도 녹록치 않았다. 당시 같이 판화를 시작했던 동기들 중 몇몇은 다시 붓을 잡았지만 작가는 칼을 놓지 않았다. 그렇다고 붓을 내려놓은 것도 아니다. 표현 방법의 다양성을 인정하면서 저절로 그렇게 됐다.

1995년 첫 개인전 이후 그녀는 작업을 멈춘 적이 없다. 오히려 하나의 패턴을 중심으로 진화했다는 말이 어울린다. 삶에 가까운 것에서 시작해 바람1999년 3회 개인전 '바람의 노래'을 옮겼고 꼬박 10년여 신화에 몰입했다. 이후 말목축과 물까지 그녀의 손끝은 원을 그리듯 현실과 이상의 경계를 오갔다.

오곡의 신-자청비(2009)

종합예술의 세계

제주신화

● 신화 작업은 오랜 시간과 노력을 요구한다. 쉽게 시작하기도 힘들고 한 번 붙들면 헤어나오기도 어렵다.

"무속이란 고정관념을 깨는 것부터 넘어야 할 과정도 많았어요. 지금은 무슨 사명감 비슷한 것이 됐어요. 한 번 시작한 일을 내려놓을 수가 없어서 더 많이 공부하고 더 진중히 작업을 하죠. 답도 없어요. 그렇다고 어떻게 해야 한다는 기준도 없고요. 그게 무엇이 됐든 스스로 해야 한다는 것이 힘들지만 그만큼 매력이 있어요."

신화 작업은 두 번의 개인전을 마치고 대학원에 진학하면서 시작됐다.

"2001년이었던 것 같아요. 수업 중에 불현듯 신화에 대한 관심이 필요하다는 생각이 들었어요. 누가 시킨 것도 아닌데 그전에 신화에 관한 강의를 듣고 '당'을 기웃거렸던 기억이 났습니다."

사실 '비주류'의 영역이다. 쉽지 않은 것을 알고 시작한 만큼 부담도 컸다. 하지만 이후 작품 흐름을 보면 제대로 고른 것만은 분명했다. 제1회 개인전1995에서 작가는 〈생활 일기〉 연작을 통해 "주변에서 보여지는 일상, 소시민의 터전에서 쌓이는 세월의 흔적, 인간의 냄새, 생활 속의 이야기를 담백하게 표현"고 김현돈 미술평론가했다. 그러다 제5회 개인전2005 때부터 신화를 소재로 한 작품들을 선보였다.

제주 신화는 기록이 아니라 심방 말미로 구전되면서 이어지고 있다. 본풀

이 중 초공본, 이공본, 삼공본, 문전본, 할망본, 칠성본, 지장본, 저승본, 차사본, 맹감본, 천지왕본, 세경본 등 열두 가지를 제주 신화의 바탕이라 하여 '열두본풀이'라고 한다. 이것을 당시 사람들의 이야기로 풀 것인지, 아니면 신들의 사정으로 상상을 할지는 선택의 문제다. 특히나 그것이 '무속'이라는 종교적 특성에 매몰될 때는 작업 자체가 어려워질 수밖에 없다.

작가는 "그것 역시 문화"라고 말했다. "미술의 기원을 따라가 보면 동굴 벽화가 있어요. 당시 그것을 예술이라 생각해서 그렸을까요? 심방이나 굿도 마찬가지라 생각해요. 지금 기준으로 보면 심방 자체가 예술인이에요. 노래도 하고 춤도 추고 연기도 하는 '종합 예술인'이죠. 처음 신화 작업을 한다고 했을 때는 탐탁치 않게 생각하는 사람들도 있었어요. 하지만 작업을 하면 할수록 회화적이고 재미있는 부분이 많아졌죠."

기메 얘기다. 기메지전·기메전지·기메기전·기메전기 등으로 불리는 기메는 제주 굿판에서 제상에 걸려 신을 상징하는 지제물紙製物이다. 엄숙하게 굿판을 이끌기도 하고 제상을 화려하게 장식하는 등 그 용도가 다양하다. 오랜 내공을 쌓은 심방의 기메 제작 과정은 가히 예술로 평가된다.

심지어 한번 시작한 가위질은 여간해서 멈추지 않는다. 가윗날은 곧게 쭉 직행하다가도 일순 좌우로 방향을 틀고 때론 원을 그리며 백지 위를 종횡무진 누빈다. 흔한 재단이나 재주와는 차원이 다르다. 종이를 접고 자르고 오리는 연속적 손놀림과 단박에 끝장내는 가위질, 잘린 조각이 공중에 흩뿌려지며 등장하는 인간 혹은 신의 형상까지, 연필이나 붓질에선 느낄 수 없는 단호함과 단순함은 이루 말할 수 없을 만큼 매력적이다.

"피카소나 마티스 같은 작가들도 원시 종이 오리기에서 영감을 얻었다

고 했었어요. 그만큼 예술성이 있다는 말이죠. 제주어만 해도 그렇잖아요. 그 안에 리드미컬한 음악성이 있고 중세 고어 흔적이 남아 있는 보물로 유네스코로부터 '소멸 위기 언어'로 지정됐지만 여전히 사라질 위기에 있어요. 아쉽죠… 기메처럼 종이를 직접 자르는 것은 아니지만 다양한 칼로 재료에 자극을 주는 과정이며 '새로'는 있어도 '다시'는 없는 것이 제 작업과 닮았다고 생각했어요."

애원-남당암수(2013)

문화 원류에 대한 반성과 관심
제주 신화의 시각화

신화를 알기 위한 노력은 다 풀어쓰기 어려울 정도다. 제주문화포럼과 제주무속문화연구회에 가입해 연구자들의 조언을 구하고 직접 신당이며 당산나무, 굿터를 돌았다.

막연하게 제주 문화의 근본이라고만 여겼던 신화에 대해 작가는 열두 본풀이를 읽어가며 새 눈을 뜨게 됐다. 제주 신화에서 자신 속에 잠재된 여성성에 대한 자각과 형상에 대한 창작 동기를 찾은 것도 그 무렵이다.

"제주 신화는 그리스·로마신화처럼 위압적이지 않아요, 아주 편안하죠. 또 드라마틱해요. 제주의 신들은 인간보다 높은 곳에 군림하는 존재가 아니라, 사람들처럼 실수도 하고 아픔도 겪는 정감 있는 신들이었어요. 특히 제주 신화는 과거 어머니들의 정신적 의지처로 때로는 마을 공동체를 하나로 묶는 장치였죠. 제주의 삶과 문화, 정신이 담겨 있는 셈이죠."

신화를 "삶의 경험담이자 인간의 내면으로 돌아가는 길"조셉 캠벨이라고 했을 때, 제주 신화는 제주인의 의식과 생활 문화의 바탕에 깔려 있으며 제주인의 사유를 더욱 풍성하게 한다. 쉽게 풀자면 이승과 저승의 구분을 두지 않았던 섬적 사상을 담은 얘기가 그대로 신화가 됐다는 말이다. 제주에는 신들의 집이라 부르는 신당이 마을마다 한 곳 이상 존재한다. 기억과 기록을 더하면 350여 곳이 있었던 것으로 추정된다. 심방들의 사설을 채록하는 과정에서 어느 정도 형태를 갖췄다고는 하지만 1만 8000이나 되는 신들

용진숙

341

의 사정을 속속들이 헤아려 연결하는 일이 쉬울 리 없다. '스토리텔링' 같은 새로운 장치가 도입되며 신화의 내용과 상징성을 문화 콘텐츠로 활용하자는 논의가 구체화되고 있지만, 아직은 부족한 점이 많다.

그중에서도 작가는 비교적 오래, 그리고 꾸준하게 신화의 시각화에 천착해 온 것으로 평가된다. "신화는 생명에 대한 비념, 인간 존중, 생태적인 것들과 만나는 문이다. 거꾸로 신화 작업을 한다는 것은 제주 섬이 지닌 원시적 생명력과 제주 문화의 뿌리를 이해하려는 시도이기도 하다"고 정리하기까지 15년 넘게 걸렸다.

우리 것을 너무 모른다는 반성과 문화 원류에 대한 관심에서 출발한 작업은 늘 새로운 숙제를 던졌다. 신과 인간이 별개가 아니라는 점, 그리고 제주의 어머니들이 척박한 삶을 버텨내는 정신적 지주이자 마을을 하나의 운명공동체로 묶어주었던 매개체라는 점이 작가의 호기심을 자극했다. 그런 노력들은 그녀의 작품에 이야기를 함축시켰다. 화면의 구성과 색, 이미지의 상징은 다분히 의도적이다. 이야기의 긴 흐름은 '길'을 따라가고, 서로 다른 이름이면서 같은 이름인 '할망'과 '하르방'이 맛깔나게 이야기를 풀어낸다. 하순애 철학 박사의 표현을 빌리자면 '회화적 스토리텔링'이다.

소멸 판화 기법

● 판을 깎고, 그 위에 잉크를 묻히고, 다시 판면에 새긴 형상을 종이에 씌어내는 간접적인 느낌이나 판화만의 정형화되지 않은 매력들은 제주 신화의 느낌과 맞아떨어졌다.

"신화를 시각화한다는 것은 말이 쉽지 오로지 상상력에 의지할 수밖에 없는 작업이에요. 그만큼 섬을 알아야 가능한 일이죠. 이미지를 형상화하려는 체험도 중요해요. 발품을 팔아야 하는 일이죠. 도내 신당을 다 찾아 살피기도 했고 한수풀해녀학교에서 물질 교육도 받았어요. 학교는 물론이고 일반 교양강좌까지 찾아다니며 신화를 공부했어요. 결과야 어찌 됐든 제대로 하고 싶었죠."

그녀의 '신화'가 평화롭기도 하고 격정적이기도 한 자연의 얼굴과 희로애락과 권선징악을 담은 얼굴을 동시에 표현하고 있다는 해석을 하는 것도 이런 과정이 있었기 때문이다.

김종길 미술평론가는 그녀의 작업에 대해 '소멸 판화 기법'이란 표현을 썼다. 한 칼럼에서 "제주 신화를 '제주'라는 섬의 향취와 서사에서 찾되 그 느낌을 판화로 새겨낸다는 것은 말처럼 쉬운 일이 아니다"며 "제주 색의 토착적 느낌과 질감을 살려낸 작가의 노력은 인상 깊다"고 했다. 노력의 깊이를 읽은 까닭이다.

판화라는 것이 하나의 원판에서 여러 장의 에디션을 얻어낼 수 있다는

제주의 여신(2011)

특징을 가지고 있지만, 홍 작가는 그 원판이 조금씩 상실되는 과정과 색의
중첩을 묶어 농익은 중성적 질감을 만들어낸다. 또 하나 신화적 형상들은
뚜렷한 '무엇' 대신 다른 이미지들 혹은 배경이 되는 색이나 선들과 이어지
면서 '바람'의 느낌을 만든다. 그때 바닥에 흐르거나 때로는 고여 있는 물은
신화에서 천착했던 시간에서 벗어나 관조적 시선을 갖게 하는 장치다.

　　신화 속 인물을 중심으로 했던 것이 조금씩 섬·자연과 결합되며 원시적
생명력이란 것을 토해내기 시작한다. 설문대할망이 내쉰 숨으로 새로운 생
명이 탄생하고 그 생명이 다시 새 생명으로 이어지며 살아 있음을 확인한

다. 이렇게 한 화면에 담긴 신화는 탄생에서부터 현재에 이르기까지 한결같이 '지금'이라는 시점을 고수한다.

그녀의 신화는 '여성'이자 '어머니'다. 제주의 자연과 더불어 신화는 섬 문화의 뿌리고 생명이었다. '제주 신화'에서 '여성 신화'로 함축된 이유다.

"제주 신화에는 유독 여성신이 많이 나와요. 그것도 주도적인 역할을 하죠. 설문대할망과 자청비, 가믄장아기 등 신화 안에서 제주를 만들고 농사를 짓고 가정을 이루고 살아가는 방법을 알려주죠. 제주 신화 속 여성들은 누군가에게 보호를 받거나 의존해 살지 않아요. 오히려 강인하게 자신의 운

명을 개척하고 주체적인 삶을 살아요. 내가 여성이어서 더 그런지 모르지만 그것이 제주 특유의 생명력처럼 느껴집니다. 여성 작가로서 이런 여성 신들에게 빠져드는 것은 당연한 일 아니겠어요.”

그에게 '제주 신화 작가'라는 수식어가 어울리는 이유다.

제주가 겪고 있는 여러 상황들이 신화와 맞물리기도 한다. 과거 섬 사람들의 살았던 이야기가 오늘에 와서 신화가 됐고, 오늘을 살고 있는 사람들의 이야기 역시 그만큼의 시간이 흐르면 신화가 된다는 믿음이 깔려 있다. 투철한 사명감이나 사회 의식까지는 아니지만 연륜이 보태진 일련의 작품들은 이전의 것들과 비교해 어딘지 아프다. '민관복합형 미항' 공사로 홍역을 앓고 있는 강정 앞바다 구럼비 바위처럼 '사라질지 모를', '없어질지 모를'을 전제로 하기 때문이다.

아트북 역시 신화를 표현하는 수단으로 이용됐다. 그녀는 9번째 작품전 '바람의 인연'에서 쓰임을 잃거나 잘못된 공정으로 못 쓰게 된 것들을 책 재료로 이용하며 생명을 나눠줬다.

그녀가 '말'과 '물'로 작업을 이어가는 과정 역시 신화와 무관하지 않다.

김유정 미술평론가는 “홍진숙이 말과 물을 중심에 올려놓은 것은 어쩌면 너무 깊이 빠져 버린 신화를 더욱 뚜렷하게 건져내 사람 가까이 두고자 했던 것”이라며 “점점 인간들에게서 멀어져가는 신들 곁으로 사람 냄새가 나는 제주의 풍속들을 재배치함으로써 신화·역사와 연관된 풍속을 살리고자 했다”고 해석했다.

그녀가 대상을 읽는 방식에서 유추한 결론이다. 풍속사적이고 풍수지리적 맥락을 유지했던 까닭에 “여신·목축·물이라는 세 개의 주제는 신화, 말,

용천수·바다와 연관이 되고, 나아가 이 주제들의 외연은 제주의 신화와 역사, 삶과 자연, 지리와 지질로 확장"된다는 것이다.

신화 작업에서 낡아가던 색은 물에 이르러 다색 목판화가 주는 중후하면서도 미려한 느낌을 낸다. 회화의 느낌이다.

말 문화를 다루는 작품은 암갈색이 주조를 이룬다. 제주 땅을 구성하고 있는 송이scoria와 살중이의 그것과 유시하다. 평면도나 부감법, 주대종소 등 순수한 우리 전통의 표현 방식도 판화로 옮겨왔다. 생명수는 특정한 색감보다 깊이를 강조한 표현으로 화면 가득 채워졌다.

달라진 화풍은 그전의 것들과 더불어 '소박미'로 정리된다. 그 분위기는 그녀의 작업장인 '홍판화공방'의 느낌과 닮았다. 도심이지만 아직 신작로가 닿지 않은 사각에 위치한 작업장은 하얀 외벽의 정갈한 구조물이다. 별다른 장식 없이 작업대 같은 꼭 필요한 것만 놓여 있다. 인터뷰를 하는 동안에도 작가는 습관처럼 작업을 이어간다. 슥슥 둥근칼이 오가며 바람 길을 내고 떨어져나가는 것으로 제 역할을 다한 조각들이 한쪽으로 모여선다.

그림책과 체험

　　● 신화 작업들 중간 중간 작가는 참 바쁜 일상을 보냈
다. 어린이그림책 원화 작업이 대표적이다. 2003년 8월 '제주그림책연구회'
라는 이름으로 초·중등교사, 화가, 주부, 사서 등 그림책을 좋아하는 어른들
이 손을 잡고 제주의 원형을 담은 소중한 이야기를 직접 제주어와 그림으로
창작하는 작업에 작가 역시 적극 공감했다. 2004년 한글 자음 14자별로 제
주의 자연과 문화를 오롯이 녹여낸 그림책《제주 가나다》에서부터 제주 창
조 신화 설문대할망을 오랜 잠에서 깨어나게 한《오늘은 웬일일까요》2005,
시내 한복판에 옛 모습을 고이 간직한《우리 동네 무근성》2006, 제주시 산지
천 이야기를 담은《하늘에 비는 돌, 조천석》2007, 숨을 곳을 찾아 올레, 폭낭,
초가와 함께한 추억《곱을락》숨바꼭질의 제주어, 2008, 돌·바람·여자로 상징되
는 제주의 삼다를 주제별로 엮어《구멍 숭숭 검은 돌》《오늘도 바람이 불어》
《초록 주멩기》주멩기는 주머니의 제주어, 이상 2009,《장태야 은실아》2010 등 일련의
작업에 주도적으로 참여했다.

　　그림책 한 권에는 이야기 소재 찾기에서 문헌조사, 주민 증언, 향토 사
학자 조언, 국내외 문화 기행 등에 이르기까지 6개월 이상 발품이 들어간
다. 이야기를 구성하고 그림으로 옮기는 손품도 상당하다. 하지만 그것 역
시 하나의 신화가 될 거란 믿음이 그를 지탱했다.

　　2014년 초에는 기행화에 도전했다. 유럽인들이 가장 여행하고 싶어한

다는 동남아시아 내륙에 위치한 인구 80만의 불교 나라 라오스에서 만난 가난하지만 절제와 자족을 간직한 채 무한한 가능성을 보이며 살아가는 사람들의 생생한 모습과 자연 등을 사진이 아닌 스케치로 남겼다.

'라오스여행 스케치전 – 사바이디! 라오스'에는 수도 비엔티엔에서 자연의 도시 방비엥을 거쳐 과거 수도였던 루앙프라방까지 이어지는 7박 8일의 여정, 수많은 경험이 교차한 시간이 30점에 나눠 정리됐다.

신화에 대한 이해를 높이기 위해 종종 야외 작업장을 꾸리는 일도 마다하지 않는다. 도내에서 열리는 각종 축제나 문화행사에서 종종 그녀를 만날 수 있다. 아이들에게 신화의 한 장면이나 주인공을 티셔츠 등에 찍어보게 하기 위해 잉크가 잔뜩 묻은 앞치마와 팔토시로 무장하고 종횡무진 누비는 모습은 마치 '전사' 같다.

"그리스·로마신화 하면 등장하는 신들의 이름을 줄줄이 외우잖아요. 누구는 신들의 왕이고, 그 아들은 누구고 하는 식으로. 우리 아이들인데 다른 나라 신화를 더 익숙해 한다는 것이 솔직히 자존심 상했죠. 무엇보다 아이들에게 설문대할망 외에도 많은 신들이 제주에 살았다는 것을 말해주고 싶어요. 입에 착착 붙고 어디선가 들었던 이야기를 증명하듯 제주 신들의 이름을 기억하게 할 수 있다는 것이 즐거워요."

신화 얘기만 하면 그녀의 목소리에 힘이 붙는다. 그리고 두 가지 소망을 얘기한다. 하나는 갈수록 삭막해지는 현대 사회를 순수로 풀어낼 신화적 감수성과 생명의 근원을 찾아내고 싶다는 바람이다. 다른 하나는 작가로서 신화의 다양함과 자유로운 작업 형태를 결합하겠다는 목표다.

이어도(2011)

그리고

작가의 활동 반경에는 '도내 양육모 보호 시설'이 있다. 시설장을 맡은 고등학교 동창의 부탁으로 시작한 일은 작가에게 큰 자극이 됐다.

"처음에는 단순한 체험 정도로 생각했어요. 막상 현장에 가보니 자존감도 없고 의욕도 부족하고 보기 안쓰러울 정도였어요. 다행히 미술 프로그램은 수업으로 인정이 돼 다시 학교에 복귀할 때 도움이 된다고 하더라고요. 욕심을 내도 되겠다 싶었죠. 수선화를 그리고 싶다는 말에 대정 추사적거지까지 달려갔어요. 직접 보고 그려보자고. 나중엔 미혼모 중 한 명이 작품을 위한 모델을 자청했을 만큼 달라졌어요."

이렇게 작업한 작품은 공개된 전시장에서 소개됐다. 작가의 도움이 있었다고는 하지만 온전히 그들 스스로 완성한 것들을 보고 눈물을 흘리는 이들도 많았다. 작가 역시 그 과정 모두를 휴대용 데이터 기기에 보관하고 있다.

2016년초 제주 야생화와 양육모들의 이야기를 소재로 《작은 씨앗》이라는 그림책을 내기도 했다.

"어떻게든 학교로 돌아가 아이를 키울 자격을 얻고 싶다고 그동안 혼자 감수해야 했던 아픈 사연을 털어놓은 친구도 있었어요. 미술의 힘이죠. 제가 신화 작업을 통해 배우는 것이죠. 엄마처럼 언니처럼 그저 들어주는 것밖에 없지만요."

제주 신화 속 '여신'들에게 배운 '품는 법'이다.